to be new and different

打開一本書
打破思考的框架，
打破想像的極限

故宮研究員帶你
看懂中國名畫

余輝———著

目錄

中國畫史概說

　　中華民族有五千多年的文明史，中國繪畫的歷史與文明史是同步的，是中華文明最重要的組成部分之一。一千六百多年前的東晉，卷軸畫成為藝術收藏品，代表著各種繪畫載體的最高藝術水準。

　　卷軸畫本身是一種保護和欣賞繪畫的裝裱形式，繪畫分類的方法比較多，最常見是以畫科分類，主要有人物畫、山水畫和花鳥走獸畫三大畫科；其次是以畫法來分，主要有工筆畫、白描畫、寫意畫和大寫意畫等；以畫家身分來分，主要有宮廷畫、文人畫和民間畫等；以裝裱形式來分，主要有立軸、手卷、條幅、冊頁和屏風等。

　　綜合文化藝術的發展，三大畫科並非同步成熟，成熟的歷程有一些差異。由於不少畫家同時擅長兩、三個畫科，所以他們發展的脈絡是相通的。在北宋出現了文人畫之後，繪畫的發展與書法、印章建立了更為密切的藝術關聯，中國傳統繪畫的特色更為鮮明，文化資訊更加豐富。

　　以下以極其簡練的方式勾勒卷軸畫各畫科的發展脈絡。

一、表現社會生活的人物畫

　　在各畫科中，人物畫起源最早，門類不少。人類在新石器時代就已經用十分粗簡的手法在陶罐、崖壁乃至地面上表現自己的形象。在周朝的魯

靈光殿，就繪有先賢的壁畫肖像，開始有了教化作用；戰國時期的帛畫已經能夠粗略地描繪人物側面肖像的特徵（圖 1-1）；西漢壁畫和東漢畫像磚發展則為表現人物的故事情節。

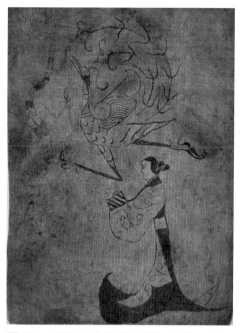

圖 1-1　戰國〈人物龍鳳圖〉帛畫　湖南長沙陳家大山出土

直到東晉顧愷之的出現，他以遊絲描繪成〈女史箴圖〉卷，畫中的人物透過眼睛和舉止能夠傳達人物的神采，他還建立了一整套人物畫的傳神方法和批評理論，代表著人物畫已走向精微，也意味著人物畫作為藝術品，已成為一門獨立的畫科。

人物畫被裝裱成卷軸，卷軸畫則代表了各種繪畫載體的最高藝術水平。文人士大夫參與繪畫活動，並就此撰寫畫論，如南齊謝赫的《古畫品錄》提出了品鑑人物畫的「六法」。漸漸地，人物畫科下的子畫科便豐富了起來，如肖像畫、仕女畫、歷史故事畫、風俗畫、宗教畫等。

肖像畫是人物畫的基礎，而人物畫最關鍵的表現手法是如何傳神以及表現衣紋的描法。明代鄒德中在《繪事指蒙》裡總結出了有十八種描法，十分形象，如東晉顧愷之的「高古遊絲描」、初唐閻立本的「鐵線描」、南宋梁楷的「簡筆描」、馬和之的「柳葉描」等，這些描法表現了衣服不同的質感，間接地表現了人物的精神情緒。

到了南朝劉宋時期，人物造型發生了重要變化，形成樣板，如陸探微的「秀骨清像」和南梁張僧繇的「面短而豔」。在北朝，西域佛教繪畫經

敦煌石窟對北齊曹仲達等人物畫的造型產生了重要影響，人物的衣服緊貼肌膚，有「曹衣出水」之稱，人物的時代特徵和地域風格越加鮮明。

初唐，閻立本的「鐵線描」奠定了唐代前期的人物畫線描基礎，開創了唐代的紀實性繪畫〈步輦圖〉卷（圖 1-2），畫的是吐蕃使臣祿東贊奉贊普松贊干布之命向唐太宗李世民求親的情景。至盛唐，吳道子的「蘭葉描」形成了「吳帶當風」式的「吳家樣」，他把佛像的神聖和地獄裡的凄慘表現得極富感染力；張萱、周昉的「綺羅人物」表現了當時崇尚豐肥的貴冑婦女。

至五代，西蜀人物畫成就大多集中在宗教題材上，最具代表性的是貫休筆下造型怪異的〈羅漢圖〉軸。南唐的人物畫多體現文人雅士細微的生活，如王齊翰的〈挑耳圖〉卷、衛賢的〈高士圖〉卷、周文矩的〈重屏會棋圖〉卷（北宋摹本）和〈琉璃堂人物圖〉卷等。

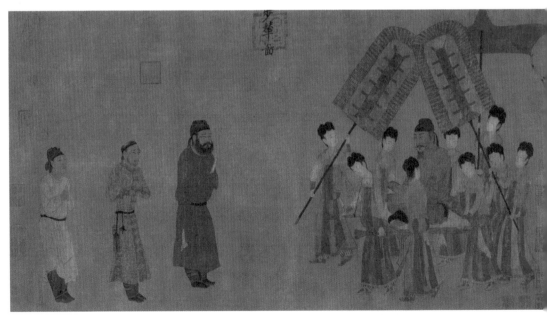

圖 1-2　唐　閻立本〈步輦圖〉卷（北宋摹本）　北京故宮博物院藏

宋代由於商品經濟的發展，表現社會風俗的繪畫顯現了傑出的藝術成就，如張擇端的〈清明上河圖〉卷，將清明時節開封城的眾生相表現得極具藝術感染力。文人畫家李公麟將白描手法運用到人物鞍馬畫中，使之成為一種素雅的繪畫語言，最著名的當屬〈五馬圖〉卷（圖1-3），每一根線條都充滿了雅致的神韻。南宋朝廷為了整飭綱紀，激勵畫家用工筆寫實手法表現漢代賢臣的故事，如佚名的〈折檻圖〉軸、〈卻坐圖〉軸等，蘇漢臣的嬰戲、李嵩的貨郎也表現了南宋都城豐富的世俗生活；南宋梁楷、法常的「減筆描」則使大寫意人物畫趨於成熟（圖1-4）。

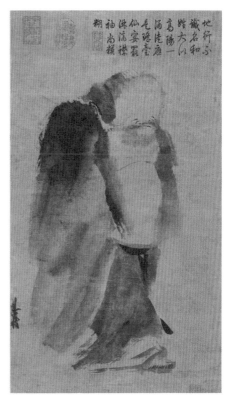

圖1-4　南宋　梁楷〈潑墨仙人圖〉軸　日本東京國立博物館藏

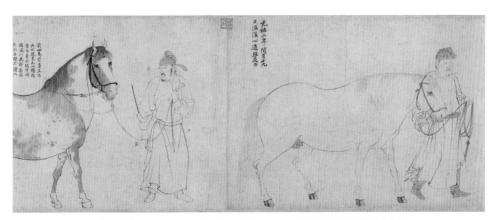

圖1-3　北宋　李公麟〈五馬圖〉卷（局部）　日本東京國立博物館藏

圖 1-5　元　張渥〈九歌圖〉卷（局部）　美國克利夫蘭藝術博物館藏

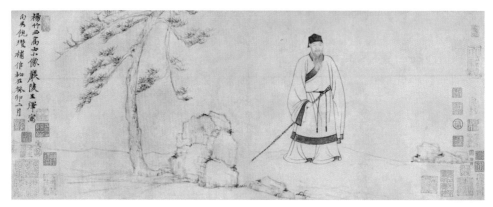

圖 1-6　元　王繹〈楊竹西小像圖〉卷（倪瓚補景）　北京故宮博物院藏

　　元代人物畫在技法上已日趨完備，劉貫道、顏輝繼續保留了北宋傳統的寫實手法，張渥、衛九鼎等則著力繼承李公麟的白描。張渥柔美圓轉的線條（圖 1-5）一變宋代轉折剛勁、行筆挺拔的線條風格。王繹的白描肖像畫從人物的外貌到心靈深處均表現得深邃而自然（圖 1-6），他的畫論著作《寫像祕訣》強調了寫實肖像要追求人物本性的原則。

　　明代的院體、浙派畫家承接宋代頌揚賢臣故事畫的傳統，表達了朝廷求賢若渴的心情。沈周、文徵明、唐寅、仇英的工筆和兼工帶寫反映了吳門地區民間素雅、清麗的審美觀。晚明由於朝政腐敗、社會衰敗，在貴族

和文人、士大夫中間滋生出一種怪異
的審美，特別是陳洪綬的變形人物，
折射出奇譎的審美取向（圖 1-7），
而曾鯨的肖像畫則在暈染光影的技法
上有所發展（圖 1-8），一說這是受
到西畫法的影響。

清代由於城鎮商品經濟的發展，
市民家族日益興旺，表現出世俗百姓
的肖像畫大行其道。在宮廷裡，由西
洋傳教士畫家郎世寧、艾啟蒙等人傳
播的透視、解剖和色彩等西畫法與中
國傳統的工筆畫融為一體，在康、
雍、乾三朝時，宮廷畫家們在表現皇
帝出行和諸多戰圖等大場面的藝術水
準達到了空前，刻畫入微，栩栩如生
（圖 1-9）。

圖 1-7　明　陳洪綬〈戲嬰圖〉軸
北京故宮博物院藏

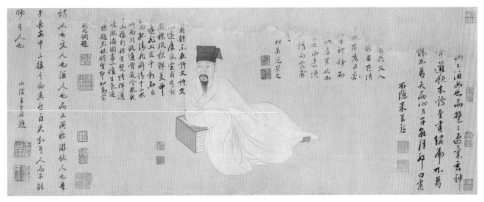

圖 1-8　明　曾鯨〈葛震甫像〉卷　北京故宮博物院藏

圖 1-9　清　王翬、楊晉等〈康熙南巡圖〉卷三（局部）　美國紐約大都會藝術博物館藏

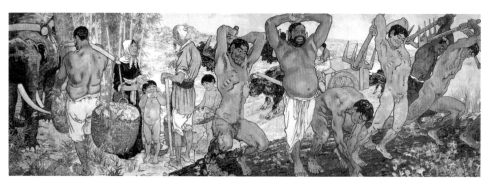

圖 1-10　現代　徐悲鴻〈愚公移山〉　徐悲鴻紀念館藏

　　近現代，人物畫的最大發展就是在思想上關注社會、關注時政，積極引進西畫法並使之中國化和風格多樣化，與油畫、版畫等畫種的造型能力和寫實技巧一併達到空前的高度。在這方面，徐悲鴻是開創者，他的〈愚公移山〉等作品開啟了現代中國人物畫的新風尚（圖 1-10）。

　　1949 年後，一大批畫家深入社會實踐，以速寫方式記錄勞動生活並演進為清新活潑的現代中國畫，黃冑的邊疆人物畫則是其藝術成就的代表；

關良、葉淺予分別以稚拙、清秀的風格展現了戲曲人物的意趣；屬於稚拙一路畫風的還有呂風子的佛像；豐子愷則以簡潔的筆調表現了天真爛漫的兒童生活；林風眠以一種遠離現實的心態，表現理想中的變形少女，強調畫家的主觀感受。

二、表達哲學觀念的山水畫

中國山水畫受儒、道哲學思想的影響較大，儒家有「仁者樂山，智者樂水」之說，不得志的儒生看不慣人間塵俗，遁隱山林；道教崇尚自然，講究風水，煉丹修仙，樂在山水之間；佛教寺廟都選在風景最好的地方，故有「世間名山僧占多」之說，山水畫在人物畫之後獨立成科。

魏晉時期，山水畫只是作為人物畫的配景，出現「人大於山，水不容泛」的不合理現象。在南朝劉宋，宗炳的〈畫山水序〉意味著山水畫從人物畫的配景中脫穎而出，成為獨立的畫科，而山水畫的子畫科主要是以畫法來分類，如青綠、水墨、淺絳、界畫[1]等。

隋代山水畫的技法主要是勾勒填彩，現存最早的山水畫是傳為隋代展子虔的青綠山水〈遊春圖〉卷（北宋臨摹本），已能表現咫尺千里之遠（最早的山水畫是沒有皴法的）。隋唐時期的繪畫題材有了較大的擴展，反映自然景物的山水畫成熟地出現在屏風或手卷上，如唐代李思訓、李昭道父子先用細筆勾勒山石的輪廓，再填色，具有金碧輝煌的裝飾效果。與此同時，以吳道子和王維為代表的水墨山水畫開始興起，特別是後者被明代董其昌尊為文人畫之祖。

1　界畫：借助直尺畫建築、船橋的線描技藝。

寫實山水畫的基本功是樹石，山水畫的每一次變革，大多與皴法[2]的突破或創新有關。五代北宋初，開始有了畫山石、樹幹紋理的皴法，成為表現山水畫的基本語言。皴法也有許多種，如五代董源的「小披麻皴」和「雨點皴」、北宋范寬的「小斧劈皴」、郭熙的「卷雲皴」等。

　　在構圖上，五代至北宋初期以荊浩、關仝、李成、范寬為代表的北派山水畫，以勾勒加斧劈皴表現北方全景式大山大水，留下范寬的〈溪山行旅圖〉軸（圖1-11）等巨制；五代南唐以董源、巨然為代表的江南水墨山水畫，則以披麻皴表現江南土質的緩坡丘陵，傳世名作有董源的〈夏山圖〉卷（圖1-12）、巨然〈萬壑松風圖〉軸（圖1-13）等，各自成為古代山水畫南北兩地的代表。

　　北宋中期，郭熙在繼承李成樹石之法的基礎上，形成了「卷雲皴」、「鬼臉皴」等新皴法，在表現季節變化方面有了新的開拓（圖1-14）。北宋末，文人畫家米芾、米友仁父子有感於瀟湘和鎮江一帶的雨山煙雲，以「米點皴」揮就出片片江南雲山（圖1-15）。

　　南宋時期，李唐將小斧劈皴擴展為大斧劈皴，以截景構圖表現江南濕潤的氣候特性，借〈采薇圖〉卷開創了水墨蒼勁一派（圖1-16）；馬遠、夏圭在此

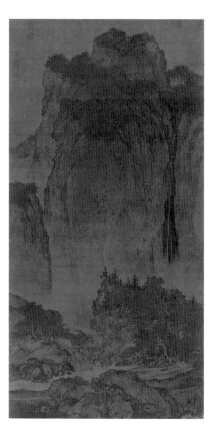

圖 1-11　北宋　范寬〈溪山行旅圖〉軸　臺北故宮博物院藏

2　皴法：畫山石紋路、樹皮質感的技法。

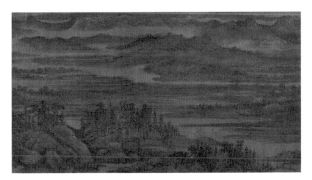

圖 1-12　五代　董源〈夏山圖〉卷（局部）　上海博物藏

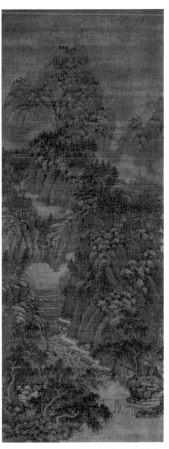

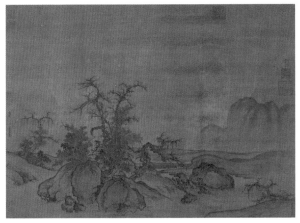

圖 1-14　北宋　郭熙〈窠石平遠圖〉軸　北京故宮博物院藏

圖 1-13　五代　巨然〈萬壑松風圖〉　上海博物藏

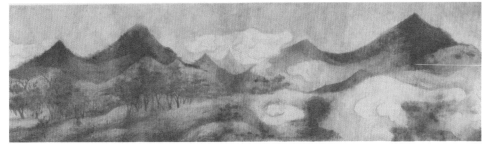

圖 1-15　南宋　米友仁〈瀟湘奇觀圖〉卷　北京故宮博物院藏

圖 1-16　南宋　李唐〈采薇圖〉卷　北京故宮博物院藏

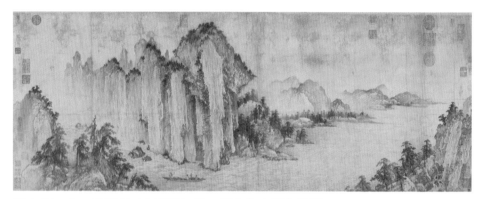

圖 1-17　金　武元直〈赤壁圖〉卷　臺北故宮博物院藏

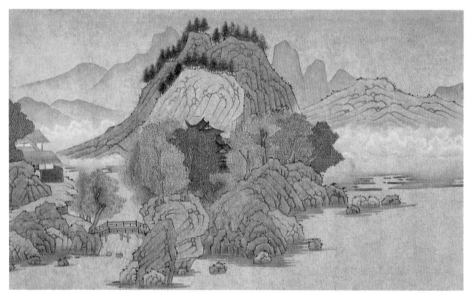

圖 1-18　元　錢選〈山居圖〉卷（局部）　北京故宮博物院藏

基礎上形成了一角、半邊式的構圖，以特寫手法突出了江南山水局部的秀美之景；劉松年以西湖一帶為背景，描繪了優雅閒適的貴冑生活，用小青綠表現得盡情盡致，此四人並稱為「南宋四大家」。

金代名士武宗元的〈赤壁圖〉卷則繼承了北宋全景式大山大水的構圖模式，汲取了一些南宋水墨的藝術特性（圖1-17）。及至元代，錢選的〈山居圖〉卷（圖1-18）、趙孟頫的〈洞庭東山圖〉軸，將文人情趣糅入青綠山水畫中，使之更為雅致簡潔。

趙孟頫是元代文人畫的核心人物，他精擅於各畫科，將書法的筆法轉化成繪畫用筆，在詩、書、畫各方面均為後世文人畫家的楷模。黃公望以枯筆淡墨加淡赭促成了淺絳山水的形成，又以〈富春山居圖〉卷形成了長披麻皴等文人畫造型語言，以長披麻皴變革了山水畫的皴法。吳鎮的〈漁父圖〉軸（圖1-19）以沉鬱的筆墨描繪了江南水鄉的濃蔭和幽靜；倪瓚的〈秋亭佳樹圖〉軸以一江兩岸式構圖和折帶皴表現出太湖的寒寂之

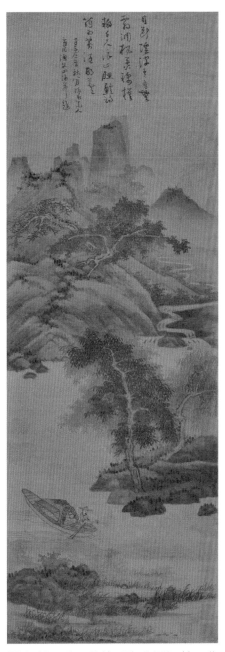

圖1-19　明　吳鎮〈漁父圖〉軸　北京故宮博物院藏

秋；王蒙以牛毛皴、解索皴繪製成〈具區林屋圖〉軸（圖 1-20）等一系列以隱居為題材的山水畫，此四人並稱為「元四家」。而朱德潤、曹知白等以文人畫淡雅的筆墨再現了北宋李成、郭熙一派的寒林平野之景。

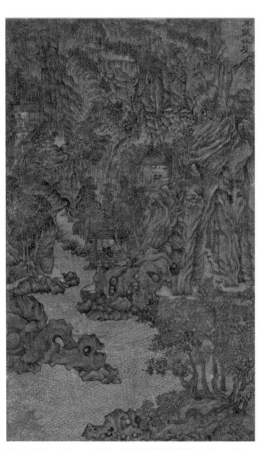

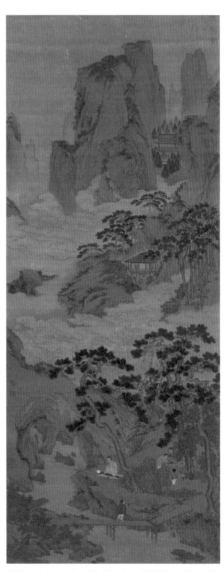

圖 1-20　元　王蒙〈具區林屋圖〉軸　臺北故宮博物院藏

圖 1-21　明　仇英〈玉洞仙源圖〉軸　北京故宮博物院藏

明代，畫家戴進入宮後將浙派演化為院體山水，他的〈關山行旅圖〉軸等恢復到北宋的全景式山水構圖裡，在南宋馬、夏院體筆墨的基礎上，筆墨更為粗簡豪放。江夏派吳偉的筆墨恣縱，自成一家；沈周、文徵明的文人畫筆墨更加溫潤蘊藉而豐富，形成粗細兩類，與唐寅的工筆和意筆畫均為吳門畫派的高峰。仇英的青綠山水，如〈玉洞仙源圖〉軸（圖1-21），手法精微之至。明末松江派之首董其昌〈仿古山水圖〉冊（圖1-22）集諸家之長而運以秀雅之己意，他的山水畫南北宗論和對唐代王維及「元四家」的推崇，影響了後世文人畫的審美取向；武林派巨匠藍瑛雄放而富有意趣的畫風拉近了與文人畫的距離。

圖 1-22　明　董其昌〈仿古山水圖〉冊（部分）　美國大都會藝術博物館藏

清代畫壇的主流是文人畫，清初以「四王」（王時敏、王鑑、王翬、王原祁）、吳曆與惲壽平合稱「清初六大家」，特別是深受董其昌影響的「四王」被欽定為正統藝術，對綜合學習和固化文人山水畫的傳統筆墨起了重要作用。吳曆因受西洋畫的影響，他在〈柳村秋思圖〉軸等畫作中融合了一些透視因素，使畫面的景物有深遠之感。

　　清初也出現一些反正統的畫家，畫風樸拙而不作矯飾，講求「蒙養生活」的石濤深入生活，構圖新穎多變，意境深邃，具有獨特風格，佳作首推〈搜盡奇峰打草稿〉（圖 1-23）。與此藝術思想相同的還有「黃山畫派」，如梅清筆下多變的黃山煙雲、弘仁和查士標的荒寒之景，「金陵八家」之首龔賢以濃重的筆墨積染出寧鎮山脈的蔥郁和煙靄，均是他們對自然山川的真實感受而生發出的筆墨個性。但由於「四王」的後輩日趨泥古不化，使「四王」的藝術影響日漸衰微，晚清的山水畫處於凋敝之中。

　　近代山水畫的新創，起自於海派吳慶雲、嶺南畫派高其峰等，以水墨意筆和淡彩為基本語言，借鑑西洋畫的透視法，給畫面空間帶來了一些生氣。以胡佩衡等為代表的京派山水，展示出對表現客觀山水的寫實能力，而最具有成就的山水畫家在筆墨上各造其極：黃賓虹的積墨法和破墨法創立了沉厚的筆墨技法；傅抱石用抱石皴擦染出的江岩和雨山；林風眠在幽暗中發出的抒情情調；李可染的墨筆積染出崇山峻嶺。再如張大千和劉海粟的潑彩山水（圖 1-24）、張仃的焦墨山水、吳冠中的半抽象山水、劉國松的無筆山水等等，均顯示出二十世紀後半葉山水畫繼承和突破傳統的強大力量。生活的多樣化、風格的多重化、筆墨的極端化、審美的多元化，在新的時代將會越來越豐富。

圖 1-23　清　石濤〈搜盡奇峰打草稿〉卷（局部）　北京故宮博物院藏

圖 1-24　當代　張大千〈阿里山日出〉橫幅　臺北藏

三、寫物寄情的花鳥畫

花鳥最先是作為人物畫的陪襯，隨著唐代社會經濟和文化藝術的發展，自盛唐起獨立成科並形成專業化，同時也包括了描繪草蟲等動、植物，清代以後更是將畜獸畫併入花鳥畫科。

花鳥畫透過表現動、植物來表達畫家的思想感情，構思的方法有托物言志、隱喻、借喻等，其子科最為繁多，除了走獸之外，還有花卉、翎毛、草蟲、蔬果、水藻、龍魚。花鳥畫的表現手法也很豐富，有工筆重彩、水墨或設色、寫意、大寫意、雙勾白描，還有介於工筆和寫意之間的兼工帶寫等，其專門性和技法性都比較強，如唐代擅長畫鶴的薛稷、畫牛的韓滉、畫馬的韓幹，宋代畫竹的蘇東坡、畫墨梅的楊無咎、畫蘭花的鄭思肖等。

圖 1-25　北宋　崔白〈雙喜圖〉軸　臺北故宮博物院藏

圖 1-26　北宋　趙佶〈五色鸚鵡圖〉卷　美國波士頓美術館藏

　　唐末戰亂，刁光胤等一批長安城的花鳥畫家逃到西蜀益州（今四川成都）避亂，帶動了西蜀宮廷的花鳥畫藝術，出現了以黃荃為首，專畫珍禽異獸的宮廷畫家（主要是工筆設色，凸顯富麗堂皇）與以江南布衣徐熙為首，專畫野趣的水墨畫派，故有「黃家富貴，徐熙野逸」之評。

　　黃荃之子黃居寀的富貴一路畫風在北宋前期形成了主流；北宋中期，崔白〈雙喜圖〉軸（圖 1-25）以表現動物生活的野情野趣改變了「黃家」日趨呆滯的花鳥畫局面。崔白的傳人吳元瑜影響了宋徽宗趙佶，宋徽宗積極崇尚精微寫實的畫風，客觀表現禽鳥生動的姿態，並賦予人的道德觀念和吉祥寓意，如〈五色鸚鵡圖〉卷（圖 1-26）、〈瑞鶴圖〉卷等。

　　北宋中期，善長詩文的文同雅好畫墨竹，蘇軾畫竹是受文同影響，主張不受形似的拘束，要直抒胸臆。他的繪畫理論在北宋後期形成了文人畫的體系，與宮廷畫（即院體）、藝匠畫成為繪畫藝術的三大類型，受北宋院體影響，李迪、林椿等人的寫實花鳥成為南宋宮廷畫壇的主流。北宋的文人筆墨在布衣畫家揚無咎的〈四梅圖〉卷（圖 1-27）那裡得到進一步的發揚，南宋宮廷畫家梁楷和畫僧法常等人的大寫意畫則走向疏放和縱逸。

圖 1-27　南宋　揚無咎 〈四梅圖〉 卷　北京故宮博物院藏

元代的文人逸氣之風同樣吹拂到花鳥畫壇。錢選、趙孟頫將文人逸氣注入到工筆畫中，講求詩書畫相融，甚至文人寫意的藝術成就可與宮廷繪畫和匠師繪畫相比肩，如畫雙勾竹的李衎、畫墨竹的顧安、畫墨梅的王冕等人。

明代的院體與意筆並行發展，以邊景昭等為代表的宮廷花鳥畫家繼承宋代的院體畫風，繪成〈竹鶴圖〉軸（圖 1-28），林良則在此基礎上發展了〈灌木集禽圖〉卷（圖 1-29）中的寫意筆墨。在江南文人那裡，周之冕的〈百花圖〉卷開創了「勾花點葉派」，使花鳥畫的筆墨更加生動和

圖 1-28　明　邊景昭〈竹鶴圖〉軸　北京故宮博物院藏

富有情趣；明末徐渭以潑墨法繪成的〈墨葡萄圖〉軸（圖1-30）發洩出一生的憤懣之情。

　　清代文人畫的花鳥筆墨得到了長足的發展，明室後裔朱耷在明亡後失落，為僧為道，擅畫水墨花卉、禽鳥，筆墨冷峻，造型簡括誇張，每作魚鳥以白眼向人，表達了他憤世嫉俗的心情。清初常州畫家惲壽平以清麗的筆墨和設色表現出花鳥的自然情態，創「寫生正派」，其佳作如〈蓼汀魚藻圖〉軸（圖1-31）。清中葉以鄭燮、李鱓等為代表的「揚州八怪」將寫意蘭竹的豪放恣肆的筆墨推向新的極致（圖1-32）。

　　清末民初，海派繪畫為花鳥畫注入了新的生機，融入世俗生活。任伯年清新的彩墨和靈巧的造型，在海上獨樹一幟；趙之謙、吳昌碩等以碑學的書法用筆擴展到花鳥畫中，線條蒼勁老辣，頗有金石氣；虛谷和尚的冷逸風格自成一家。稍晚的嶺南派異軍突起，高劍父、高奇峰等吸取了西洋繪畫的觀念和用色，風格清潤樸茂，影響到廣東畫壇百年有餘。

　　自從北宋末出現了文人畫以後，花鳥畫的手法越來越自如放達，現代花鳥畫壇更加講求繪畫的人文因素和藝術新創，積極吸取域外繪畫的可用精粹，畫家的特性越加鮮明。木匠出身的齊白石將文人畫的雅致與農家的生活情趣有機地糅為一體，成為雅俗共賞的藝術，他的至理名言「學我者生，似我者死」，造就了李苦禪、郭味渠、王雪濤等風格各異的名家。徐悲鴻吸取西洋畫的透視和解剖學，融合寫意筆墨表現花鳥、走獸、奔馬，特別是他的寫意奔馬表現了畫家的凌雲壯志；而黃冑則將這一手法透過大量的生活書寫轉化成水墨畫驢，如他的〈百驢圖〉卷（圖1-33）饒有生活情趣。美術教育家潘天壽一變朱耷孤寂的筆墨，以倔強如鐵的線條表現了家鄉的爛漫山花（圖1-34）；陳之佛、于非闇等將工筆花鳥畫的技法和意境推進到更加典雅工致的境界（圖1-35）。

圖 1-29　明　林良〈灌木集禽圖〉卷（局部）　北京故宮博物院藏

（左）圖 1-30　明　徐渭〈墨葡萄圖〉軸　北京故宮博物院藏
（中）圖 1-31　清　惲壽平〈蓼汀魚藻圖〉軸　北京故宮博物院藏
（右）圖 1-32　清　鄭燮〈蘭竹圖〉軸　北京故宮博物院藏

圖 1-33　當代　黃冑〈百驢圖〉卷　日本東京藏

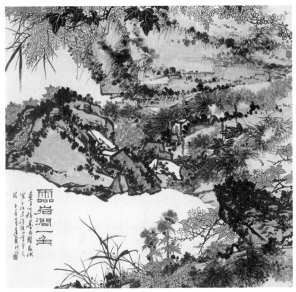

圖 1-34　當代　潘天壽〈靈岩澗圖〉軸　中國美術
館藏

圖 1-35　現代　陳之佛〈梅花宿
鳥圖〉軸　陳之佛紀
念館藏

四、結論

　　各種畫科的分法不是孤立的，有許多是可以交叉互融的，如「昭君出塞」的題材，將肖像畫、仕女畫和歷史故事畫融合在一起，再如「風雨牧牛」題材，是將山水畫、人物畫和走獸畫相結合，均可稱之為「複合性畫科」。任何畫科和子畫科都可以與技法將結合，如寫意山水、白描人物、工筆花卉、水墨大寫意猿猴等等。

　　由於中國畫各科的發展因筆墨技法上的差異，各有特色，山水畫發展的突破點，特別是出現新的山水畫流派，往往是表現樹石和山脈的皴法發生了新變，它來自畫家的生活體驗與抒發情感的統一，這些均出自畫家累年積澱的文化藝術素養。

　　人物畫與社會生活的直接關係，人物畫的發展離不開傳神的寫實技巧的突破和表達新的主觀感受，更離不開畫家長期體驗社會生活後形成的深刻認識。推進花鳥畫發展動力是不斷地向大自然索取生活要素，把人文思想糅到畫裡，抒發創作者的情感和意趣。

　　各科繪畫的歷史更多的還是他們的共性，即繪畫的歷史是畫家生活感受與形象認知社會的歷史，是個性化情感與筆墨相統一的歷史，是繼承優秀傳統和不斷創新的歷史。一言以蔽之，中國繪畫史濃縮了中華民族借審美啟迪良知、以筆墨抒發正氣的歷史。

　　一千六百多年的中國繪畫歷史，距離我們的時間越久遠，疑案就越迷離、越複雜，筆者從中選出十個古畫案例，涉及到十多幅古畫，主要出現在早期繪畫裡，在以下的篇幅裡，我們一邊考據、考證，一邊欣賞、感悟。

開篇

　　親愛的讀者朋友們，你們好！

　　我是余輝，是北京故宮博物院的研究館員，也是國家文物鑑定委員會的委員。我最先學的是中國畫，1983 年畢業於南京師範大學美術系，當時不少古畫的真偽、內容等探索空間吸引著我，於是考入中央美術學院美術史系讀繪畫史研究所，導師是著名的美術史家薄松年先生。1990 年研究所一畢業，我就到北京故宮博物院埋頭研究古代書畫，再一抬頭，啊！已經過了三十年了。感謝上海書畫出版社的盛情邀請，我有幸與大家一起分享我探索古畫的一些心得。

　　我在前面向大家介紹了古代各科繪畫的歷史，現在就要正式進入「探祕」階段了，共有十二章。

　　第一章是關於中國古畫的基本常識，接下來的十章主要是一一揭開清宮舊藏的十幾件古畫裡的隱祕，有的涉及創作動機和目的，有的涉及繪畫內容，有的是收藏中的隱祕，還有是幾個方向的結合。它們都是國家的稀世珍寶，大多藏在北京故宮博物院，每一幅畫，我都與它親密地相處過。最後一章就應該上一個臺階了，在探祕了那麼多的古畫之後，我們應該對古代藝術史有一個基本的認識，就大家關心學習、研究藝術史的問題進行探討。當然，我們應該從最基礎的部分開始講起。

一、古畫的定義

　　顧名思義，古畫就是古代畫家留下來的繪畫藝術品，又叫傳統繪畫，通常是指繪製在紙絹上的畫，經過裝裱，成為手卷、立軸和冊頁等形式，我們叫它卷軸畫。這裡面還有一個分期的知識，元代以前的繪畫，我們統稱為「早期繪畫」。目前最早的傳世卷軸畫，也就到唐代了，比如說韓滉的〈五牛圖〉卷，此外，還有新疆出土的絹畫等等。

　　元代以後一直到 1840 年左右的古畫，我們合稱為「明清繪畫」，往後的分法，美術史界基本吸取了政治史和文學史的分期法，1840 年到 1911 年的繪畫屬於「近代繪畫」，1911 年到 1949 年的繪畫就是「現代繪畫」，學界常常將近代和現代合併，稱之為「近現代繪畫」，而 1949 年至今，就是「當代繪畫」。自二十世紀五〇年代以來，一般來說，北京故宮博物院主要收藏古代繪畫，中國美術館主要收藏近現代和當代繪畫。我主要以介紹、研究古代繪畫為主，重點在早期繪畫，古代藝術史中的疑案、大案、要案在早期繪畫裡比較多。

二、古畫的分類

　　古畫分類是在畫種之下分畫科，畫科的下面還有許多子科，或者稱為小畫科，我在前面講過了。畫種主要是根據不同的繪畫載體（也就是材質）來劃分的，西方繪畫也是這樣分的，如油畫、版畫、水彩畫等。

　　中國古代繪畫根據材質可分為卷軸畫、壁畫、岩畫、工藝繪畫等，其中現存的繪畫，數岩畫的歷史最長，至少在春秋時期就有先民在今位於寧夏與內蒙古交界處的賀蘭山岩石上刻鑿人馬的形象了。卷軸畫的歷史相對短一些，最早在戰國時期出現了帛畫。

三、欣賞古畫的作用

我們在欣賞古畫的過程中可以獲知許多，概括地說，欣賞古畫有三大作用：

（一）獲得教化

這個教化主要是來自以史為鑑的圖畫，從聖賢到平民、從皇帝到臣子都離不開透過繪畫得到最形象化的教益：人的善與惡是什麼樣的、國家是怎麼興廢的，例如《孔子家語‧觀周》裡說，孔子到明堂裡，看到四面牆壁上畫「堯舜之容，桀紂之像，而各有善惡之狀，興廢之戒焉」。

歷朝歷代的君王都非常注重利用繪畫來自我警示和教化臣民，激勵社會。東漢王充的《論衡‧須頌篇》說，在西漢宣帝的時候，畫前代的有功之臣和忠勇之士，如果子孫們沒有看到自家父祖的肖像，內心會感到羞恥。古代的大臣也常拿出有教育意義的歷史故事畫來勸誡皇帝，如唐玄宗開元年間，宰相宋璟拿來一幅〈無逸圖〉，他在上面抄錄了《尚書‧無逸》篇獻給唐玄宗，警示他要勤政愛民，發奮圖強，唐玄宗便將〈無逸圖〉裝在殿內的屏風上，便於經常看。

這〈無逸圖〉畫的是周公的一段告誡，說君王在位的時候，千萬不要貪圖安逸享樂，一定要知道耕種莊稼的艱難，那麼處在安逸的日子時，就會知道老百姓的痛苦。有些子女，不知道父母種地的辛勞，過著安逸的生活，還要輕視他們的父母，嫌他們沒有知識。唐玄宗看這幅畫看了幾十年，直到屏風破了才換下，這種以圖畫作為規勸皇室的事例，我們在後面的古畫探祕中會看到不少。

唐代最著名的美術史家張彥遠在《歷代名畫記》裡總結了繪畫的勸誡作用：「夫畫者，成教化，助人倫，窮神變，測幽微，與六籍同功，四時

並運，發於天然，非繇述作。」他特別強調繪畫的功用與六經（《詩》、《書》、《禮》、《樂》、《易》、《春秋》）的功用是一樣的，這是文字記錄所不能替代的。

（二）獲得知識

如果按照時間來歸納人類認知世界的話，可以分為三個時間段：研究過去發生的一切，離不開歷史學；研究和處理當下的現實生活，離不開當代社會科學和自然科學，研究將來的發展也是這樣。無論是研究、認識當代，還是未來，都要知道我們是從哪裡來的，弄清楚過去的歷史，中國繪畫與中國歷史的長河並存，真實地記錄了五千多年中國的歷史形象，為處理好當下的事務提供了極其豐富的經驗教訓和歷史依據。

根據古人留下來的文字、藝術品、圖像、歷史遺跡等，才可能全面地認識古代社會。總的來說，這屬於歷史學的範疇了。我們今天所說的古籍涉及政治、倫理、哲學、經濟等，還涉及詩詞、歌賦、小說、戲劇等語言文學，都是用文字記述的方式。前者對古代社會的認識是抽象的，後者則是想像中的形象，這個形象是在你腦海裡形成的，看不見、摸不著。

那如何在腦海裡形成古代社會的形象呢？這就必須根據所看到的古代繪畫和相關文物，才能想像出古代社會的形象。譬如說，孔子的「君君、臣臣、父父、子子」屬於倫理學的思想範疇，比較抽象，不太好理解，意思是說君王要像君王的樣子，臣子要像臣子的樣子，父親要像父親的樣子，兒子要像兒子的樣子。

那個「樣子」到底是什麼樣子呢？如果你在古代繪畫裡見過古人行禮的樣子，你的腦海裡一定會出現大臣向君王行禮的形象──手拿笏板，彎腰鞠躬。在宋代，大臣只有在元旦等重大節日朝覲的時候才向皇帝磕頭，明代畫家畫的〈徐顯卿宦跡圖〉冊（北京故宮博物院藏）（圖 2-1）裡面

就有一開畫的是明朝官員準備上朝的情景。

當你在欣賞古代文學作品的時候，腦海裡會不斷出現古代社會的各種形象，所以文學也被稱為想像的藝術。想像古代生活的重要來源之一，就是古代的造型藝術——藝術品和圖像，還有許多歷史遺跡等。這說明，欣賞古代繪畫便於我們認識和瞭解古代社會抽象的思想觀念和具象的行為活動。

圖 2-1　明　余士、吳鉞合繪〈徐顯卿宦跡圖‧皇極待班〉頁　北京故宮博物院藏

當然，我們欣賞古畫不僅僅是為了閱讀古籍，從根本上說，是為了擴大我們對社會生活的認識面。假如你活到一百歲，對古代的歷史文化藝術不太瞭解，那也就活個一百歲，而且在認知能力上要大打折扣。如果你瞭解古代社會的歷史文化藝術，其中包括繪畫藝術，將大大加寬了你生命的寬度，變相延長了你生命的長度。英國十六世紀至十七世紀文藝復興時期的散文家、哲學家培根說：「讀書使人明智」，要把書讀好，那就不能不讀畫。

（三）獲得美感

我們喜歡把最好的人物和景物比喻為「美如畫」，那是因為繪畫概括和集中了客觀世界最美好的形象。南宋的鄧椿在《畫繼》裡寫道：「畫者，文之極也。」用現在的話說，就是繪畫裡面的文化含量是最高的，而

這也就涉及到藝術美學了。所以，學校裡推廣美育，首先學習和欣賞歷代繪畫，為的是什麼呢？其中很重要的一個方向就是培養創造力。

創造力來自哪裡呢？創造力很重要的一個因素就是來自想像力。想像力又來自哪裡呢？來自你腦子裡所儲存的大量美感形象。廣泛的審美活動總和了古今中外的美感形象，那古代的部分自然是來自你平時欣賞古畫所累積下來的。我們一說到素質，總是會先聯想到提高文化知識，提得再高，也只是在量化刷新，而審美教育是在文化教育量化的基礎上實現質的提高。

如果你的認知和學識是在審美教育中獲得的，那麼你的情感、氣質、修養便與你的思想和學識就融合在一起了，就像氧氣溶在你的血液裡一樣，這就是我們所說的素質。你的生活就會很充實，成為精神生活的富有者，同時，你的言談舉止也會充滿感染力，照亮別人。

我們講了古畫的三個作用，還有一個額外、特別的作用，我會在案例中來說。

四、如何鑑賞古畫

鑑賞古畫，就是「鑒真偽、賞高下[3]」。

「鑑」涉及古畫鑑定，我們在實際欣賞的時候，會涉及多個角度和層面；「賞」欣賞內容，主要是創作動機、主題、構思等。欣賞技法，主要是構圖、造型和筆墨線條等，看看畫家是怎麼完成力作的，它的難度在哪裡，是怎麼進行藝術處理的。以花鳥畫的畫意為例，它有許多畫外之意，

3　一作「鑑定：鑑真偽、定高下」。

比如把動、植物擬人化，竹子長得挺直、多節、中空，將植物的自然屬性賦予人類謙虛、正直的道德品性；以象徵表達寓意，如畫松象徵高潔和具有頑強的生命力；畫荷花象徵清廉，有出污泥而不染的寓意。又比如以諧音表寓意，過去科舉年代畫一鸝鵞加荷葉、蓮花，表示「一路連科」，預祝趕考者連中三元；畫喜鵲落在梅樹枝頭上叫「喜上眉梢」，亦取諧音的意思。

古代內涵豐富的繪畫作品傳至今天，因時過境遷，其中有的歷史文化資訊因後人的認識不完整而被減損，或因後人誤讀而被扭曲，以訛傳訛，造成古畫中的歷史文化訊息加速衰減。其中最容易丟失，也是最重要的就是古人作畫的動機和畫中的含義。

古人作畫創作動機分為社會因素、個人因素以及兩者的結合，不同的時代背景下會產生不同的創作動機，不同的創作動機會導致不同的繪畫活動。由於時代背景涉及社會政治、歷史、文化等各個方面，還有來自藝術發展自身的風格因素等，因而畫家的創作動機也是多方面的，如政治、經濟、文化和自娛自樂等。如果探究出古人作畫的動機或用意，就會加深對該作品的本質認識，只有真正弄清楚古代畫家的創作意圖，才能發現古畫背後的一切，那裡也許潛藏著一個不為人知的情感世界，或者是許許多多的歷史隱祕等，以求進一步更具體地認識當時社會歷史的某個方面。

比如看這一幅畫，明宣宗朱瞻基〈瓜鼠圖〉卷（北京故宮博物院藏）（圖 2-2），如果將這張圖闡釋為描繪了苦瓜和老鼠，則屬於「看圖說話」的層面。鼠和瓜都寓意為多子，若將此圖闡釋為表達企望多子的願望，這是運用民俗常識來解讀古畫，則是進入了「看圖講知識」的層面；若將這張圖與明宣宗朱瞻基畫這張畫的具體時間和事件連結起來，到了這個層面，就進入「看圖揭祕」的層次了。

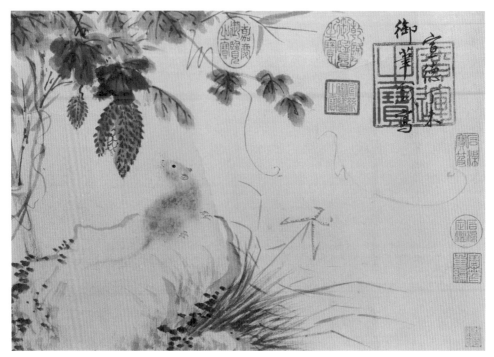

圖 2-2　明　朱瞻基〈瓜鼠圖〉卷　北京故宮博物院藏

　　這是一幅標準的宮廷繪畫，以我的體會，古代凡是有年款的宮廷繪畫大多是與這個時期宮廷裡發生的政治事件或其他重要事件有著一定的關聯，皇帝親自動筆畫的更是如此。

　　這張畫上有明宣宗朱瞻基親自題寫的年款：「宣德丁未（1427 年）御筆戲寫。」要注意，這一年是明宣宗登基的第三年，他當時已經快三十歲了，縈繞於懷的是他久久無子。近三十歲的皇帝還沒有兒子，這意味著他很有可能無法傳位於自家後代了，皇位繼承權就會落到兄弟家裡。這在封建朝廷是非常揪心的事情，宮廷矛盾的核心往往是皇位的繼承問題。

　　就在這一年，他與孫皇后生了長子祁鎮，顯然，宣宗繪此圖是慶賀這一年得子，或祈祝皇后順產。也就是在這一年，他畫了一幅還不夠，接連

畫了多幅這樣的題材，喜悅之情，溢於言表。八年之後，明宣宗朱瞻基駕崩，這個新生兒朱祁鎮就是後來繼位的明英宗。

這樣的解讀是有歷史背景的，也是有溫度的。可見，單純就畫說畫會流於表面的泛泛而談，而透過探索古代畫家作畫的背景、汲取其他學科的研究成果，則會把古畫揭祕引向深入，與其他相關的知識相連結，會發現我們所不知道的歷史事實。

由於歷史傳承的原因，有些古畫我們現今基本上能讀懂，如東晉顧愷之的〈女史箴圖〉卷（唐摹本）、唐代韓滉的〈五牛圖〉卷，還有北宋王希孟的〈千里江山圖〉卷，以及實為南宋佚名的〈韓熙載夜宴圖〉卷、元代黃公望的〈富春山居圖〉卷等。我們只是淡漠了畫外的歷史背景，個別古畫的時代被誤判了，這當然會影響我們對他們的深入解讀，需要進一步揭祕。還有一些古畫由於歷史的塵封，今人對這些畫在不同程度上產生了誤讀，如五代南唐周文矩的〈重屏會棋圖〉卷（北宋摹本）、北宋張擇端的〈清明上河圖〉卷、元人的〈龍舟奪標圖〉卷、舊作五代胡瓌的〈卓歇圖〉卷以及一批「諜畫」等，裡面深藏著可使我們大為驚嘆的繪畫內容和作畫動機。

下面欣賞古畫，會先介紹一些相關的知識，然後進入我所發現的揭祕層和追蹤的路線，力求深入解讀畫意、欣賞它的藝術特性。同時，我還會結合專題講一些有關博物館和傳統繪畫的基本知識。

| 故宮研究員帶你看懂中國名畫

古代女子圖鑑

東晉顧愷之〈女史箴圖〉卷
摹本

- 〈女史箴圖〉和〈五牛圖〉，誰才是真正的「古畫第一幅」？
- 〈女史箴圖〉所畫的內容是什麼？
- 這幅畫是如何流落大英博物館的？現在保存情況如何？
- 〈女史箴圖〉還能回家嗎？

一、爭議纏身的「古畫第一幅」

現存最早的卷軸畫是唐代韓滉的〈五牛圖〉卷，那麼東晉顧愷之的〈女史箴圖〉卷被稱為「古畫第一幅」，這是怎麼回事呢？

〈女史箴圖〉卷（圖 3-1）作為顧愷之的作品，最早著錄於北宋《宣和畫譜》顧愷之的名下，得到了宋徽宗的賞愛。長期以來，關於這張畫的時代，普遍接受的是北京故宮博物院的鑑定大家徐邦達先生的鑑定意見，

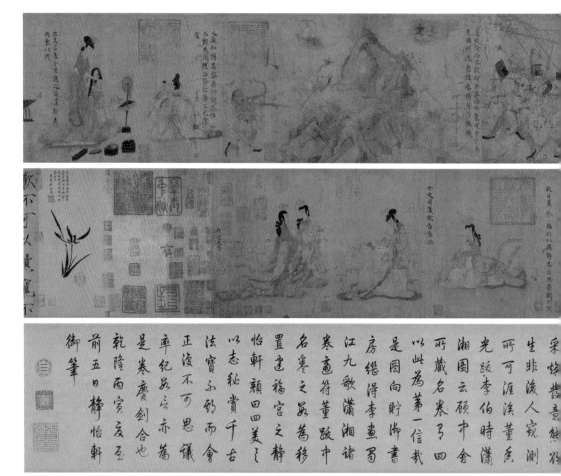

圖 3-1　東晉　顧愷之〈女史箴圖〉卷　大英博物館藏

確定原件是東晉顧愷之畫的，早就不存世了。這幅宋徽宗喜歡的〈女史箴圖〉卷是唐人摹的，卷尾的名款「顧愷之畫」，是後人添加的。這幅畫是現存最早的摹本，摹於唐代，但還有一些爭議。

　　唐代宮廷書畫家臨摹了大量東晉二王的書法和名家繪畫，都是原大，相當於複製品，以求得到永久保存。除了唐代，北宋宮廷畫家也曾臨摹了一些晉唐書畫，一方面是為了學習，另一方面也是為了留下副本，這也顯現出了一個現象：在古代，凡是摹制逼真的複製品，都視同真跡。

二、《女史箴》與〈女史箴圖〉

西晉有個女子叫賈南風（257 年～ 300 年），平陽襄陵（今山西襄汾）人，是西晉的開國元勳賈充的第三個女兒，西晉晉惠帝司馬衷的皇后。惠帝司馬衷是個癡呆兒，又很懦弱，由太傅楊駿輔政。賈南風身材矮小，身高只有一百四十公分左右，面目黑青，鼻孔朝天。她生性殘暴酷虐、嫉恨霸道，生活極為淫亂，但權欲極強，搞亂了宮中的規矩和法度。

根據《晉書》及《資治通鑑》記載，她毫無顧忌地與太醫令程據私通，還經常派人在街上尋找美男，誘騙到宮裡，以虐待、殺戮取樂。有一個小僕人因長得俊美，賈皇后捨不得殺，有一天，這個小僕人穿著華貴的衣服上街，被官人們認定是偷來的，對他進行了審訊，他供出了與某個什麼模樣的女子同歡數日，獲得了賞賜，官人們一聽就知道這個女子是賈南風，也就不能說什麼了。賈南風無子，只有三個女兒，看見妃嬪懷孕了，萬般嫉恨，竟然用戟打擊她們的腹部，逼迫其流產。

周圍的人對她又恨又怕，連作為親族的賈模都看不過去了，曾多次規勸，甚至想推翻她。這時，朝裡有一個大臣站出來說話了，他就是張華（230 年～ 300 年）。張華，字茂先，方城（河北固安）人，他出身庶族，官至中書監、司空，掌管水利和營造的事務。張華是賈南風提拔起來的大臣，本是輔佐賈南風的，但對賈氏的荒淫也實在是看不下去了。他出於正直，寫了一篇《女史箴》，以多個歷史典故來告誡賈南風和宮中女子應該遵守的婦德和節操。

賈南風哪裡肯聽，她為了與太傅楊駿爭權，借晉武帝司馬炎大肆封王留下的遺患，挑起了內亂，史稱「八王之亂」，諸王相互殘殺長達十六年（291 年～ 306 年）。永康元年（300 年），張華被趙王司馬倫所殺，趙王廢賈南風為庶人，他假傳聖旨御賜毒酒，逼迫賈南風喝下。

其實，整個魏晉南北朝的宮廷政治和社會局勢大體差不多，都處在分裂和戰亂的時代，也都有一批像張華那樣力圖恢復在封建禮教掌控下的政治活動和社會秩序。自西漢武帝以來，許多文人學士十分厭惡日益迂腐卻仍然統治人們思想的儒家今文學派，又尋找不到新的統治思想。面對北魏曹氏和西晉司馬氏等統治者恣意專權的政治局面，只有在失望中尋求實現自我，達到「玄虛淡泊，與道逍遙」的境界。

他們以道家的理論來解釋儒家的經典著作《易》，以此為中心形成了新的哲學流派——魏晉玄學，代表人物初有曹魏時期的王弼、何晏等，後有晉朝的「竹林七賢」（南朝畫像磚〈竹林七賢與榮啟期〉，描繪的即是阮籍、嵇康、山濤、向秀、劉伶、阮咸、王戎）（圖3-2），他們所熱衷

圖 3-2　南朝畫像磚〈竹林七賢與榮啟期〉

的玄學即研究天地萬物的本體——「無」，就是這個神祕莫測的「無」中生出萬物之「有」。

在生活態度上，他們崇尚自然無為，過著任性不羈的生活，但是他們的內心未必暢快，久久不能釋懷的是他們真正的儒家思想本性受到壓抑。如在南朝劉義慶《世說新語・德行》裡反映了魏晉名士們感念儒家仁義禮智信的道德觀念，魯迅曾揭示了魏晉名士們的思想本質：「魏晉時代，崇奉禮教的看來似乎很不錯，而實在是毀壞禮教，不信禮教的。表面上毀壞禮教者，實則倒是承認禮教，太相信禮教[4]。」他們是「魏晉禮教的破壞者，實是相信禮教到固執之極的[5]」。他們遭到統治者的拋棄或怠慢，在無奈至極中選擇逃避社會、自我放縱，當然，他們一定要顯現得異常快樂，乃至癲狂，透過飲酒來麻醉自己，以彌補精神上的失落。

有一些擅長繪畫的名士透過具體的藝術形象來闡述儒家思想，如西晉衛協的〈列女圖〉和王廙〈孔子十弟子像〉、劉宋宗炳〈孔子弟子像〉和謝稚〈孝經圖〉與〈孟母圖〉、南梁的張僧繇〈孔子問禮圖〉與〈七十二賢圖〉等，以繪畫來呼籲恢復禮教。

在這些士人畫家中，最突出的就是顧愷之。

三、「妙畫通靈」的顧愷之

顧愷之（約 345 年～約 406 年）（圖 3-3），字長康，小字虎頭，無錫人，是中國古代最早的大畫家。他出身於仕宦之家，周旋在門閥之間，

4　復旦大學、上海師範大學中文系選編（1974），《魯迅雜文選》（上），第 91 頁。上海人民出版社。
5　同註 4，第 92 頁。

他能生存下來並充分發揮了他的繪畫才華，是很
不容易的。當時的士家大族乘戰亂之機，紛紛擴
張勢力，為了鞏固其政治文化地位，紛紛蓄養門
客、文士，以求廣取智囊。

圖 3-3　顧愷之像

　　顧愷之早年投奔權傾朝野的軍閥桓溫帳下，
任大司馬參軍，與桓溫談論書畫，很受待見。
373 年，桓溫去世之後，顧愷之轉投荊州刺史殷
仲堪；399 年，桓溫的兒子桓玄兼併了荊州，殷
仲堪被俘自殺，顧愷之改投桓玄；402 年，桓玄
僭越帝位；404 年，桓玄被殺；次年，顧愷之升
任散騎常侍，一年後仙逝，活了六十二歲。

　　顧愷之的官職都是閒職，不可能捲入政治旋渦，他通脫的性格使他安
然地生存在一個個險象環生的地方軍閥門下。他的才華在當時就被稱之為
「三絕」——才絕、癡絕和畫絕。

（一）才絕

　　顧愷之博學聰穎，長於辭賦，今傳有他的《觀濤賦》、《箏賦》、
《四時詩》等多篇，在魏晉文學史中具有一定的地位。他十分精於描繪自
然景觀，既有詩意，又有畫意，為後世所範。平日裡，他與人對談，常常
是語出驚人，有些成語就是出自顧愷之之語。據南朝劉義慶《世說新語》
載，顧愷之吃甘蔗，從尾部開始嚼起，有人問他為何如此，他說：「漸入
佳境。」

（二）癡絕

　　有關他癡點的傳聞甚多，最具代表性的要屬「柳葉就溺」。

桓溫要戲弄顧愷之，給了他一張柳樹葉騙他說這片葉子叫蟬翳葉，可以隱身。顧愷之假作信以為真，取之自蔽其目，桓溫就地便溺，顧愷之裝作沒看見。又如「妙畫通靈」，顧愷之將一櫥自己的畫封好後寄放在桓玄處，桓玄竊走後將封條復原，顧愷之看到的是一個空櫥，笑曰：「妙畫通靈，變化而去，如人之登仙。」顧愷之懾於桓玄的權勢，只得裝糊塗。

當時的魏晉名士們有兩種政治風度，其一是抗爭型，如嵇康、阮籍等激烈地與他們的對立面相抗；其二是玩世型，如劉伶等對一切均採取詼諧放達的態度，兩者各走極端。這兩種生活態度也分別影響了許多文人出身的人物畫家，顧愷之的個性接近劉伶，以各種裝癡裝傻的方式求得解脫，他的「癡絕」充滿了智慧，也是生存中的一種無奈，使他獲得了一個充分發揮其繪畫才藝的空間。

（三）畫絕

顧愷之的「畫絕」為最絕——他首先建立了人物畫「傳神」的理論和方法，他認為人的四肢畫得好不好不是很重要，要畫出傳神的眼睛，才是最重要的。顧愷之對畫人的眼珠（即「點睛」）十分嚴謹，他說「點睛」之筆若有一毫小失，人物的精神就沒有了。他的點睛之筆常常轟動京城，顧愷之藉此為寺廟捐錢。

興寧年間（363 年～ 365 年），顧愷之在建康（今江蘇南京）新建的瓦棺寺畫〈維摩詰像〉，年方弱冠的顧愷之聲稱能捐錢百萬，和尚們根本不相信，以為是說大話，因當時的世家大族至多也只能捐到十萬。顧愷之畫完後，最後要點睛，他對和尚們說，第一日觀者請捐款十萬，第二日可捐五萬，第三日可任意施財。點睛畢，光照一寺，施主們都非常激動，瓦棺寺一會兒就得錢百萬。顧愷之將眼睛作為心靈的鏡子，深刻地折射出人物的精神世界。

四、〈女史箴圖〉的內容

　　〈女史箴圖〉卷以西晉張華的《女史箴》文為本，右側逐段抄錄《女史箴》文，左側為圖，應為十二段（絹本設色，縱 24.8 公分、橫 348.2 公分，大英博物館藏），全卷從張華的第四個故事畫起，很顯然地前面少了三段。

　　第四段畫「馮婕妤擋熊」的故事（圖 3-4）：馮婕妤是西漢元帝劉奭的嬪妃。一天，元帝率領大臣和嬪妃們到御園看鬥獸表演，突然一隻黑熊撞斷欄杆，要撲向元帝，嬪妃們驚慌失措，只有馮婕妤昂首挺身上前，以身擋住黑熊的去路，兩武士乘機將黑熊刺死。元帝得救後，問馮婕妤為什麼要去擋熊，馮婕妤說：「熊看見有人阻擋就會止步，我是為了救護陛下。」畫家為襯托出馮婕妤的大膽無畏，畫了兩個慌忙躲到元帝身後的嬪妃，與馮婕妤的果敢之舉形成了鮮明對比。

　　第五段畫「割歡同輦」的故事（圖 3-5）：漢成帝劉驁欲與寵妃班婕妤同坐一輦遊後宮。輦是一種用人抬的載人工具，班婕妤堅辭不就。她以所見的歷史圖畫為依據，認為亡國之君夏桀、商紂王、周幽王都離不開寵

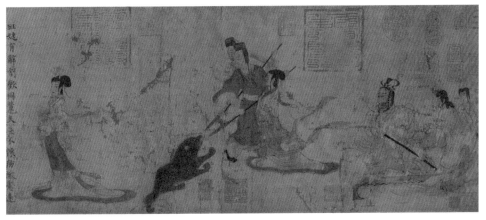

圖 3-4　第四段「馮婕妤擋熊」

妃，而賢明之君的左右盡是能臣賢才，與君同輦，就會使聖上變成過去的亡國之君，漢成帝聽了班婕妤的勸誡後紅臉而去。畫家在輦後繪有二女，前面是班婕妤，後面是宮中的女史官，以讚許的目光注視著這一切。

下面幾段是用圖解的方式講道理，或以象徵、比喻的手法，闡明某種哲理。

第六段畫「防微慮遠」之意，規勸婦女應該遵守德行（圖3-6）：右側的高山象徵著高尚的品性，意思是說做好事應從小事做起，積少成多，聚土成山；左側的弓箭手象徵行惡，意思是人如果要幹壞事的話，如同手持弩機，一觸即發。畫中人與山不合比例，顯露出當時「人大於山」等稚拙的比例關係。畫山有勾無皴，天空中繪一日一月，意為「日中則昃，月滿則微」，要求婦女時時刻刻都應警惕、自責，萬勿有失。

第七段畫「知飾其性」之意：勸告女子不要只注意修飾臉面，更要注重修養其內心的操行品性，畫三個女子在對鏡梳妝。

第八段畫「出其言善」之意：訓誡女子應該知道好言好語對維繫夫妻感情的重要性：「出其言善，千里應之，苟違斯義，同衾以疑。」畫中繪一對夫妻在同寢前對話，其樂融融。另一說法是，畫中的女子出言不遜，氣得老公抬腳欲走，不願同床。

第九段畫「靈鑒無象」之意：圖中繪一群婦女和童子在閒坐聊天，中繪兩位男仙，告誡女子的一舉一動都必須恪守規範，神靈時刻都在暗察她們的言行。畫中的兩位男仙正在側耳細聽，暗中注視著她們的一切。

第十段畫「歡不可以瀆」之意：圖中繪一男子擺手阻止前來尋歡的女子，提醒男女之間應歡寵有度，即「歡不可以瀆，寵不可以專」，此圖簡意賅，女子飄舉的衣帶顯示了她疾進的速度，男士的揮手動作十分鮮明，表明了他的拒絕態度（圖3-7）。

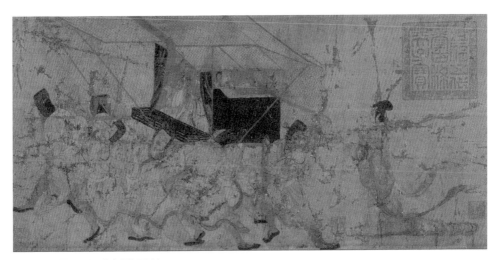

圖 3-5　第五段「割歡同輦」

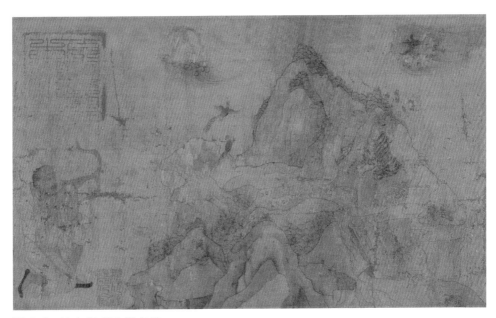

圖 3-6　第六段「防微慮遠」

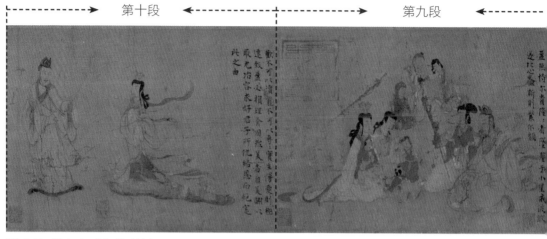

第十段 ◄— —► 第九段

圖 3-7　第七段「知飾其性」至第十段「歡不可以瀆」

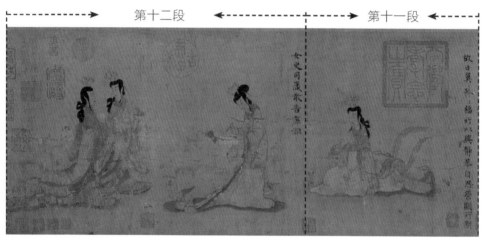

第十二段 ◄— —► 第十一段 ◄—

圖 3-8　第十一段「靜恭自思」與第十二段「女史司箴」

　　第十一段繪「靜恭自思」之狀：圖中畫一女子坐而靜思，反省其言行；第十二段繪「女史司箴」之意：圖中畫一女史官面對二女秉筆直書，擔負了記述諸女操守的責任，尤有震懾之力。她儀態莊重，形象秀美，上題：「女史司箴，敢告庶姬。」全卷的箴言皆出自「她」的忠告，以女誡女，更具感染力，飛動的衣帶表現出人物的運動感（圖 3-8）。

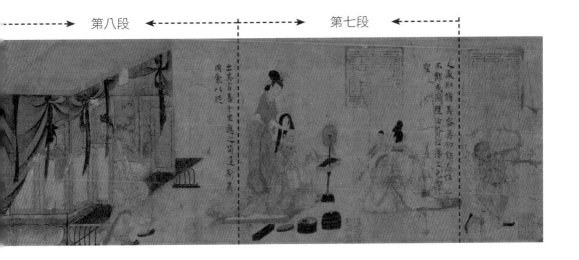

顧愷之在圖中運用的線條被稱為高古遊絲描，圓活飄灑而不失嚴謹，勻停的筆力運行成勻細又勻淨的線條，與漢代帛畫上的細線相比，顧氏的線條更富有活力和韻致，顯示出生命的律動，因而更具有感染力。

在唐代《歷代名畫記》裡，顧愷之遊絲描的魅力被張彥遠概括得十分貼切：「緊勁聯綿，循環超忽，調格逸易，風趨電疾，意存筆先，畫盡意在，所以全神氣也。」作者用色頗為簡樸淡雅，除用墨之外，施以朱、淡黃、淡朱、淡赭等，略用濃色點綴提醒畫面，將全圖統一在暖色調中，反映了東晉文人追求簡談清雅的審美觀。

上面講的內容，大多屬於知識性的，揭祕〈女史箴圖〉主要在收藏上出現戲劇性的變化，表現了後來幾個朝廷都積極認同儒家的道德觀念。有意思的是，南宋前期宮廷裡又畫了一幅〈女史箴圖〉卷，我們將它簡稱為「宋摹本」。

五、〈女史箴圖〉宋摹本

當時北方的金國正是在金世宗完顏雍的統治下。1161 年，完顏雍登基，皇后是金代最傑出的節烈之婦烏林答氏，世宗詔令將《論語》、《孟子》譯成女真文，將女真文《孝經》賜予護衛親軍。世宗大力提倡「婦道」和「貞操守」，與南宋推行的女性道德準則幾乎同步，這是女真民族歷史上關鍵性的觀念轉折。

圖 3-9 「群玉中祕」印

〈女史箴圖〉卷上有南宋高宗的收藏印，右邊的收藏家印章就是金章宗完顏璟的「群玉中祕」（圖3-9），這說明此畫後來去了金國，多年後被金章宗加蓋了收藏印。

圖 3-10 宋摹〈女史箴圖〉卷　北京故宮博物院藏

1142 年，宋、金簽訂「紹興和議」之後，南宋每年都要向金國上貢二十五萬兩銀和二十五萬匹絹，但不會主動上貢古代書畫，畢竟是他們的心頭肉啊！我想，一定是金國朝廷看上了東晉的書畫，但太上皇高宗和孝宗都是真捨不得，南宋朝廷太需要它了。

　　南宋初期已不再像徽宗朝那樣沉溺於道教的符咒，已經依照三綱五常去確立朝政綱紀，朝野都在回歸儒家道德觀念的路上，正需要這樣的古畫來訓誡天下的女子。怎麼辦呢？應該是孝宗敕令宮裡的畫家臨摹一本，宋摹本就這樣出現了。它用的是繭紙，畫法是白描，縱 27.9 公分、橫 600.5 公分，按理說像這樣的畫，應該用原材料原大複製成副本，但臨摹者只是用紙本白描（圖 3-10）。

圖 3-10（續）　宋摹〈女史箴圖〉卷　北京故宮博物院藏

第三段

圖 3-11　第一段「婦德尚柔」至第三段「衛女嬌桓」

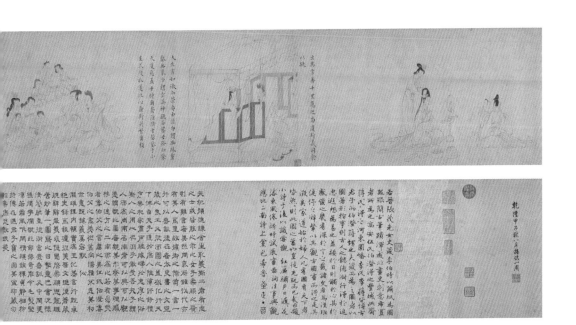

第二段　　　　　　第一段

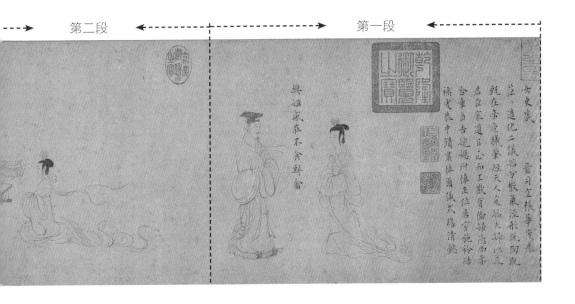

金國索要的還有王羲之的〈快雪時晴帖〉（唐摹）、〈遠宦帖〉等，南宋好像沒有複製摹本。宋本也同樣以左圖右文的方式抄錄了《女史箴》文，抄錄者避諱了遠祖趙玄朗、宋仁宗趙禎、宋欽宗趙桓和宋孝宗的名諱，說明這幅畫是臨摹於孝宗朝，避諱的方式就是作缺筆處理，或改字後再作缺筆處理。

　　從時間上看，當時宮裡最有名的人物畫家是馬和之，他是御前十一位畫家之首，從風格上看，也很像馬和之。馬和之是錢塘（今浙江杭州）人，紹興年間（1131 年～1162 年）考中進士。他善畫人物、佛像，山水仿吳（道子）裝，筆法飄逸。他一改其母本的人物畫法，以蚯蚓描、螞蝗描勾線，行筆圓轉粗重，粗細對比頗為鮮明，再以乾筆作排線皴擦，略用淡墨微染。畫中的山水描法、人物開臉、造型與馬和之〈小雅鹿鳴之什圖〉卷中山水配景的線條有幾分相近。

　　南宋初在臨摹的時候，〈女史箴圖〉已經缺了前面的三段，因為宋本開頭三段畫的手法比較生疏，畫到第四段開始就相當嫻熟了，顯然臨摹者是以創作的方式補繪了〈女史箴圖〉丟失的前三段：

　　第一段補畫「婦德尚柔」之意：卷首以小楷書西晉張華《女史箴》開首語，畫一個女子正在聆聽一位士人講述女德之要。

　　第二段補畫「樊姬感莊」故事：春秋楚國的樊姬為勸諫丈夫楚莊王禁獵勤政，三年不食禽獸之肉，終於感化了楚莊王。

　　第三段補畫「衛女矯桓」故事：春秋衛國的衛侯之女衛姬不聽鄭衛之音來阻止桓公對淫樂的喜好，衛桓公被打動了，不再聽鄭衛之音了，而且立衛姬為后（圖 3-11）。

　　宋本的線條風格來自東晉顧愷之的高古遊絲描，變化豐富一些。畫家在臨繪顧愷之的人物時，個人畫風並沒有控制得絲毫不露，衣紋線條在運轉時常露出蘭葉描的痕跡，在臨寫畫中的山水時，個人畫風則暴露得更

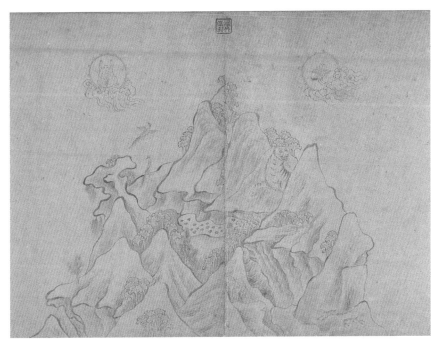

圖 3-12　高古遊絲描

多，變得隨性起來（圖 3-12）。

　　我們現在再回首賞閱顧愷之的〈女史箴圖〉卷和宋摹本，就不會把他當作是一般的古董和清玩，它們雙雙承載著厚重的道德力量，去影響女性的行為和操守。

　　明末清初，〈女史箴圖〉和宋本統歸於收藏家梁清標，最後成為乾隆皇帝的珍藏。弘曆在乾隆甲子（1744 年）秋八月撫臨一週，足見他對該圖內容的傾慕，該圖著錄於《石渠寶笈初編》。乾隆皇帝將〈女史箴圖〉專門存放在建福宮的靜宜軒裡，與北宋李公麟（傳）〈瀟湘臥遊圖〉卷（東京國立博物館藏）、李公麟（傳）〈九歌圖〉卷（中國國家博物館藏）和宋人〈蜀川圖〉卷（美國佛利爾美術館藏），稱之為「四美具」。這出自唐代詩人王勃的詩句中的「良辰、美景、賞心、樂事」，並與三希堂裡王

義之〈快雪時晴帖〉、〈中秋帖〉以及王珣〈伯遠帖〉合為宮中七件書畫極品。同治八年（1869 年），包括〈女史箴圖〉的「四美具」移至乾清宮內的懋勤殿。〈女史箴圖〉曾存於後宮兩處，它的用途不言而喻，至於它如何出宮的，目前檔案裡沒有查到記錄。

六、追蹤流落大英博物館的詭異之路

〈女史箴圖〉如何流落到大英博物館一直是個撲朔迷離的謎團。根據英國華裔學者張弘星先生的最新研究，找到了一點線索，有一點是可以肯定的，這張畫是英軍上尉克拉倫斯・詹森於 1903 年賣給大英博物館的。克拉倫斯・詹森（1870 年～ 1937 年）出生於印度東北部的港城馬德拉斯，其父賽謬爾・莫里斯・詹森在那裡當會計。

詹森從軍後，一直駐守在印度，1891 年，他在印度軍第一孟加拉騎兵大隊下的一個中隊任中尉，相當於副連長。1900 年 7 月 1 日，他隨軍從印度勒克瑙出發到加爾各答，再坐船經香港於 7 月 20 日到達大沽，8 月 2 日到天津，15 日進入北京城。9 月晉升為上尉，即中隊長。不久，他返回了印度，並請假一年半（1901 年 7 月～ 1902 年 12 月）到英國養病。

（一）他是怎麼得到〈女史箴圖〉的？

詹森上尉是在 1900 年 8 月 15 日進入北京城的，他的防區在東郊民巷。美國一位名為何偉亞的學者近年寫了一本書《英國的課業：十九世紀中國的帝國主義教程》，調查出八國聯軍在占領北京期間，軍隊曾就地拍賣，在英國領事館舉行拍賣，拍賣劫掠來的中國宮廷文物及其他財物。按理說，詹森是有條件參加競拍的，因為拍賣現場就在他的防區。一說詹森

上尉用一英鎊拍走了這件〈女史箴圖〉，這麼一來，這張畫就成為他的合法所得，出手的話，買賣雙方都不會有顧慮。不過，關於詹森參加拍賣的細節，還需要查證。

可以確信的是，詹森在北京的時候，〈女史箴圖〉到了他的手裡。1901 年下半年詹森到了英國，看來他並沒有把〈女史箴圖〉卷當一回事，直到過了一年半，已經超假一個星期了，他想起來要賣這張畫。也許是為了出手方便，他住在維多利亞與亞伯特博物館對面的小旅館裡（圖 3-13）

圖 3-13　維多利亞與亞伯特博物館對面的小旅館

（我還去過這家小旅館，現在還在，中等豪華），看來他是想賣給附近這家英國最大的工藝博物館，很可能是該館出低價。

在 1903 年 1 月 7 日，詹森上尉寫信給大英博物館，同意以二十五英鎊賣給大英博物館，說明此前詹森極可能去過大英博物館的收購部門，他一開始不同意這個價錢，轉了一圈後，覺得還行，才會認同這個價格。當時大英博物館沒有研究中國書畫的專家，估價的依據主要是根據卷軸兩邊的玉軸頭和玉別子。二十五英鎊約今天的兩千七百四十七英鎊，折合人民幣約兩萬五千元。1903 年 4 月 8 日，〈女史箴圖〉入帳，這個日期成為〈女史箴圖〉在大英博物館的文物號。

（二）〈女史箴圖〉卷在大英博物館保護現狀

由於東西方對文物保護的觀念和方法有差異，西方對古畫的保護方法是針對油畫和紙本的水彩畫、素描。在庫房裡，油畫是立著擺放，紙本畫掛在鏡框裡，或者一張一張疊壓著平放。中國古代的卷軸畫在庫房的保護狀態是卷起來的，這樣可以避光、減少氧化，用保護西洋繪畫的方式來處理中國古畫，就要遭到厄運。

在國外的博物館裡，有一些中國古畫的立軸被拆掉天杆、地頭，裱在木板上，層層插放在貨架上。1914 年到 1918 年，大英博物館修畫師史丹利‧李特約翰參考日式折疊屏風的形式，將〈女史箴圖〉一裁為二，裱在兩塊長木板上，懸掛在牆上。

我曾在大英博物館的書畫庫房裡工作過，告訴他們長期懸掛〈女史箴圖〉畫面容易掉粉、掉渣，現在的裝裱狀況已經回不去了，應該把畫取下來，平放在恆濕、恆溫的平櫃裡。好在他們接受了我的意見，現在有一個華裔的文物修復資深專家在保護這件文物，〈女史箴圖〉卷現在就平放在恆濕濕、恆溫的平櫃裡。

（三）有沒有適用的國際法可以讓〈女史箴圖〉回家？

自二次大戰之後，國際上制定了許多關於歸還文物的法律，如歸還在戰爭中流失、在和平時期被盜和走私的文物，但所有這些法律只針對簽約日之後發生的案件，不追溯之前發生的案件。

1970 年 11 月，聯合國教科文組織在巴黎通過了《關於禁止和防止非法進出口文化財產和非法轉讓其所有權的方法的公約》，1995 年 6 月，國際統一私法協會在羅馬通過了《關於被盜或者非法出口文物的公約》，中國政府分別於 1989 年和 1997 年月簽署了這兩個公約。

據此，中國政府將有權在文物流失後的七十五年內，依法提出歸還流失海外文物的權利。至於二戰以前流失的文物，中國政府一直強調保留追索權。等到人類社會的發展到更加文明、更加進步的時候，加上中國在各方面日益強大起來，足以使西方列強真正反思過去搶劫、走私中國文物的可恥行為，相信那個時候的人們一定有智慧、有能力妥善解決這個歷史問題。

故宮研究員帶你看懂中國名畫

數字有講究

唐韓滉〈五牛圖〉卷
——
真跡

- 為什麼〈五牛圖〉偏偏畫了五頭牛，不是四頭或
 六頭？
- 〈五牛圖〉上並沒有寫畫家名，我們為何認定它
 是韓滉畫的？
- 〈五牛圖〉是如何重回北京故宮博物院的呢？

韓滉的〈五牛圖〉卷是傳世卷軸畫之中最早的古畫，這是在學術界公認的，迄今為止還沒有人發表不同的意見。此圖墨筆設色，縱 20.8 公分、橫 39.8 公分，這件有著一千多年流傳史的傳世古畫足以使它聞名遐邇。

　　經過檢測，這幅畫的紙是唐代的麻紙。它為什麼能保存這麼久呢？古人云：「紙壽千年，絹八百。」紙張雖然看起來沒有絹結實，但它不容易剝落、斷裂，壽命比絹長，絹絲的材料是蛋白質，容易分解、老化，而紙張的材質是纖維素，性能比絹絲要穩定。〈五牛圖〉卷從唐朝中期傳下來，一代又一代，它與出土的絹本繪畫不同，在地面上躲避了多少兵燹和自然災害，當然最後還需要北京故宮博物院的專家對它進行還原修復和保護，才能保存下來。

一、〈五牛圖〉如何認定是韓滉畫的？

　　自北宋初開始，畫家作畫大多留下名款，最初是藏款和窮款，前者是暗暗地把自己的名字寫在石頭縫裡或樹幹上，後者是只寫自己的名字。隨著商業經濟的發展和書畫買賣的興盛，畫家的經濟地位不斷提高，一張畫是誰畫的變得越來越重要了，常常要寫上籍貫、年款等，並鈐上印章。

　　到了北宋末徽宗朝，畫上還要配上詩句，文字內容也越來越豐富了，寫詩句、題名款成為畫面構圖的一個部分。在五代，畫家是絕少在畫上留下名款的，魏晉南北朝和隋唐畫家也是不留名款的，如果有，也是後人添加的。〈五牛圖〉上沒有畫家的名款，我們知道這張畫是韓滉畫的，那是因為畫幅後面元代趙孟頫的三次跋文（圖 4-1）中，都說是韓滉的作品，後面的明清十三家跋文都沒有異議。

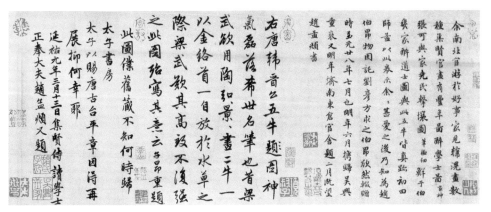

圖 4-1　〈五牛圖〉畫幅後趙孟頫的三段跋文

趙孟頫是元代最著名的書畫家、鑑藏家，他在跋文裡說他在南方和北方見過一些韓滉的畫，如〈豐年圖〉、〈醉學士圖〉、〈堯民擊壤圖〉和〈醉道士圖〉等等。趙孟頫上距韓滉約五百多年，比較起來，他接觸韓滉作品的機遇，相當於今人看到明代中期畫家的作品，不稀罕的。因此我們可以相信趙孟頫的眼力，據其首條跋文，他在南北兩地的藏家那裡已經接觸過不少韓滉之作，他將此與所賞閱過的韓滉真跡進行比對，得出的結論是「甚愛之」，那就是真跡。

還有一個依據，就是畫卷外包首上一定會有作者的姓名和作品的名稱。再一個，這幅畫上最早的收藏印是南宋高宗的「紹」、「興」和「睿思東閣」。高宗重裱了許多藏畫，這幅畫很可能也被重裱過，留下南宋宮廷對這幅畫的鑑定結論，這個鑑定結論的依據定是前朝寫在外包首上的題籤——唐代韓滉〈五牛圖〉。如此，〈五牛圖〉卷是韓滉之作的資訊，透過外包首上的題籤一代傳一代。

二、韓滉是誰？

韓滉是唐德宗朝的宰相，也使這張畫增添了許多說頭。唐代有兩個宰相畫家，另一位是初唐的閻立本，〈步輦圖〉卷就是他畫的。

韓滉（723 年～ 787 年），字太沖，長安（今陝西西安）人。他出生於官宦世家，曾祖父韓符官至譚陽郡太守，祖父韓大智官至洛州司戶參軍，他的父親韓休中過進士，個性直率、剛正，是為官清正的文人，唐玄宗朝的宰相。

韓滉的「滉」字是水深而廣的意思，看來他的家庭期望他長大後能成為一個性格沉穩、涵養深厚的人。韓滉做官是受其父蔭入仕的，他早年參加過平定藩鎮叛亂的戰爭，是有戰功的。韓滉有著濃厚的儒家道德觀念，開元二十七年（739 年），韓休逝世，韓滉為父離職守喪，期滿後，被任命為京兆府同官縣主簿，後又為母柳氏守喪，期滿後，被任命為太子通事舍人。755 年，爆發了安史之亂，韓滉和他的幾個兄弟經歷了全過程，老大韓洽官殿中侍御史，死於天寶年間（742 年～ 756 年），很可能與安史之亂有關。

安史之亂時，安祿山打下西京長安，韓洪被俘，他拒絕接受委任，帶著韓法、韓滉、韓渾三個弟弟逃了出來，要去投奔西逃的唐玄宗李隆基。到了谷口，四兄弟被俘，只有韓滉和他的三哥韓法逃離了險境。安史之亂過後，肅宗李亨登基，特別優厚韓家兄弟，上元年間（760 年～ 761 年），韓法官諫議大夫，韓滉被任命為監察御史兼北海郡司馬，韓滉的弟弟韓洄在安史之亂時避禍於江南，後來也回到了長安，官至國子監祭酒。經歷了安史之亂的刀光血影和顛沛流離的韓滉，深深感受到太平與農耕的必然關係。

大曆六年（771 年），韓滉任戶部侍郎判度支，分管財稅，他仔細研

究官署中的文書帳冊，大小事情從不遺漏。他親自制定賦稅收支的法規，因其駕馭部下嚴厲，官吏都不敢欺騙。

大曆十四年（779 年），唐德宗即位，韓滉出任晉州刺史，不久鎮守江南，累官蘇州刺史、鎮海節度使、浙江東西觀察使、潤州刺史，他轉運江南糧食和絹帛，訓練士卒，保境東南。貞元元年（785 年），韓滉回到了長安，官平章事，不久去世，年六十五。

韓滉是一位親民宰相，他非常重視農業生產，常常深入農村，與農家探討積肥施肥、治水養魚，禁止宰牛、扶持養牛等。這麼一來，他喜歡畫牛就不難解釋了。

三、〈五牛圖〉的寓意

關於〈五牛圖〉卷（圖 4-2）的寓意，說法比較多，主要是元代文人趙孟頫和清代乾隆皇帝弘曆，還有當今的一些說法。

元代趙孟頫大概是因為看到畫中的第五頭牛戴上了籠套，於是在第二次書寫跋文的時候，認為〈五牛圖〉的內容是畫「梁武欲用陶弘景，畫二牛，一以金絡首，一自放於水草之際，梁武嘆其高致，不復強之，此圖殆寫其意云」。

梁武帝蕭衍早年與道教思想家、醫學家陶弘景來往密切，據《南史》卷七十六記載，武帝登基後，根據陶弘景測定運符的結果，定國號為「梁」。梁武帝想請陶弘景入朝為官，親自寫詔令並備上厚禮，陶弘景不肯應聘，他畫了一幅〈雙牛圖〉給梁武帝，上面畫一頭牛散放在水草之間，另一頭牛戴著金絡頭，還有人在驅趕牠。梁武帝看見圖，會意地笑了：「此人無所求，要效仿陶淵明了」，便不再提聘請的事情。但國家每

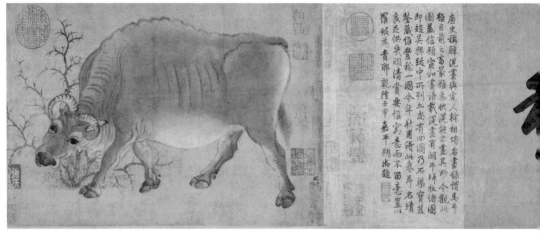

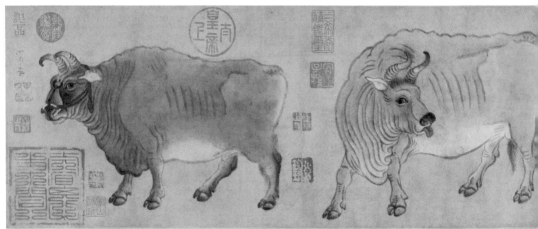

圖 4-2　唐　韓滉〈五牛圖〉卷　北京故宮博物院藏

每遇到大事，他都要前去諮詢陶弘景，兩人之間，書信往來不斷，當時的人們稱陶弘景是「山中宰相」。趙孟頫推斷的這個畫意不太可能，因為韓滉沒有隱居過，畫中是兩頭牛和一個牧牛人，與〈五牛圖〉對不上。

　　這張畫藏在清宮裡，乾隆皇帝大概是看到畫中的第四頭牛在回眸吐著舌，便在畫上題了一首七絕詩，認為這張圖畫的是西漢「丙吉問牛」的

典故（圖 4-3）：根據《漢書・丙吉傳》記載，西漢有個宰相叫丙吉，一次出巡時看見有人打群架，不去制止，但他看見一頭牛在吃力地拉著車，喘息不止，直吐舌頭，卻派下屬前去查問原因。下屬埋怨他只重牲畜不重人，丙吉說，牛沒走多遠就喘了，那一定是氣候不正常，會影響農耕生產，關係到民生大計，這才是宰相應該管的事情啊！

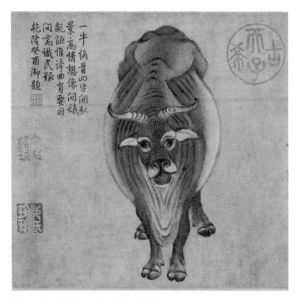
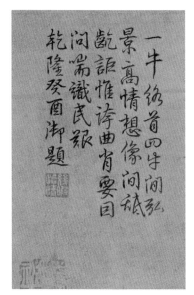

圖 4-3　乾隆皇帝題七絕詩

　　此外，也有人說這幅圖是比喻韓滉一家的幾個兄弟，第五頭牛畫的是韓滉自己，只有他還戴著籠頭，效命朝廷，另外的四個弟兄，個個自由自在。其實，據《新唐書》記載，韓滉兄弟至少有七個，其餘的兄弟沒有那麼安逸，七兄弟名為洽、洪、法、浩、渾、滉、洄，都是以水為偏旁，韓滉是老六。韓滉的兄弟個個為官，與畫中的情形不符，看來那頭戴著籠套的牛不是韓滉自喻，應該是別的寓意。不過，想要知道韓滉畫這幅圖的真正含義，那就要弄清楚他為什麼畫五頭牛。這幅畫不是刻意練習筆墨的小品嘗試，也不是心血來潮的即興之作，而是必須以韓滉的履職經歷和當時的歷史背景來分析。韓滉長期任職高官，曾從事管理財稅和農業，在他的官宦生涯中，他十分重視天下社稷，特別是農耕以及與此相關的事物，因此透過他的精心之作來傳達他的治國理念和手段。

四、〈五牛圖〉的歷史背景

初唐時，唐太宗李世民開始重視儒家治國理念，提高孔子的地位，貞觀二年（628年），建立孔廟，尊孔子為先聖；兩年之後，下令全國各州縣建孔廟；貞觀十一年（637年），尊孔子為宣父。

這一系列尊孔措施提高了儒生的地位，為了給全國士子提供標準教科書，太宗對儒家經典進行統一整理，顏師古整理《五經》，孔穎達整理《五經》義疏。唐太宗死後，儒家思想即開始衰落，佛道勢力上升，大大動搖了儒家思想統治的核心地位，特別是在唐玄宗李隆基朝，最終導致了安史之亂。

這時韓滉出現了，韓滉的一生是從盛唐走向中唐，他的思想來自儒家的經典著作，他精通《易經》，熟讀《春秋》，著有《春秋通例》、《天文事序議》等（今均佚）。從他辛勤履職的勤奮模樣來看，他一心想恢復儒家的道德和秩序，雖然官至宰相，但在思想和組織上沒有形成強大的儒家勢力和氣候。

他執著又焦慮，雖找不到他的自述，但在他的詩〈聽樂悵然自述〉裡可探知他內心的苦楚：「萬事傷心對管弦，一身含淚向春煙。黃金用盡教歌舞，留與他人樂少年。」他正處於中晚唐復興和調整儒家思想的前夜，當韓愈、柳宗元、劉禹錫等人發起尊崇儒家文化的「古文運動」時，韓滉已經離世多年。然而「古文運動」雖然取得文學上的成就，卻挽救不了中晚唐儒家勢力的頹敗，這個頹敗一直在五代十國的戰亂中繼續凋零，直到宋代才出現了從經學發展到程朱理學的心性理論，才開始新一輪的尊孔活動。韓滉就是在影響中國歷史走向安史之亂後一步步登上了政治舞臺，在各朝崇道崇佛的皇帝統治下，他內心懷著的儒家治國理念，只能化作一根柱石支撐這個七梁八歪的封建大廈，延緩它倒塌的時間。

五、「五牛」的「五」有獨特講究

韓滉是讀過《易經》的,《易‧繫辭‧上》中說:「天數五,地數五」,「五色」為青、黃、赤、白、黑,象徵著五個方位,因此祭祀五穀之神的社稷壇裡擺放的是青、黃、赤、白、黑五色土(圖4-4)。

就方位而言,「五」是最完整的數,代表著土地,而與「五」相關的事物大多與農業有關,如五穀(稻、黍、稷、麥、豆)、五果(棗、李、杏、栗、桃)、五畜(牛、犬、羊、豬、雞)、五菜(葵、韭、藿、薤、蔥)等,土地是它們的根本。《黃帝內經》裡記載了他們之間的關係:「五穀為養,五果為助,五畜為益,五菜為充。」這是韓滉作為朝廷命官最關切的事物。

以儒家的思想道德層面來說,「五」指五德,即溫、良、恭、儉、讓五種人的品格。《論語‧學而》子貢曰:「夫子溫、良、恭、儉、讓以得之。」在民間,「五」與福有諧音關係,《尚書‧洪范》有五福說:「長壽、富貴、康寧、好德、終命。」所以,韓滉筆下的五頭牛象徵著道德、土地和幸福,多一頭、少一頭都不是這個意思。在政治上,畫家婉轉地表達了重農、重耕、重社稷的儒家管理國家的基本思想。

圖4-4 五色土

儒家擔當社會的思想就是極其重視農業生產，韓滉在任期間拚命興農業、抓稅收，他這個人是不謀私利的，做一行努力一行，由於收稅過度，影響老百姓的生活，因此被調離。他興農業的重要手段之一就是重視養牛、愛護耕牛，如建中四年（783年），涇原士兵兵變，占領長安，德宗李適逃到奉天（今陝西乾縣），韓滉聞訊後，封鎖關口與橋樑，形成保護德宗的防區，禁止牛馬出境，保護當地生產力。黃牛是古代北方農村最為重要的勞動力，牠耕地的效率相當於七個強健有力的年輕人，而付出的成本不到一個成年人的十分之一。

六、五頭牛的造型由來

據動物學家研究，這五頭牛的品種屬於秦川牛，頸下皮特別鬆弛，第五頭牛戴的籠頭繫法正是西北牛慣用的辦法，這就都對上了，韓滉是長安人嘛！他畫他身邊熟悉的事物，在情理之中，這也說明他的寫實功夫是相當強的，不是概念化地畫五頭牛。

韓滉閱歷豐富，經常出任地方官。據《舊唐書》卷一百二十九〈韓滉傳〉載，大曆十二年（777年，韓滉五十五歲）以後，韓滉出任晉州刺史，數月後，又到東南任職，一去就是八年。1989年8月，在距山西省蒲州城西門一百一十公尺的浦津渡遺址出土了四尊鐵牛。

這裡是唐代的黃河浮橋，為黃河一大渡口，做為連通晉陝豫的交通要道，《通典》、《唐會要》、《蒲州通志》等均有記載。這四頭大鐵牛鑄於724年，每尊重四十五噸到七十二噸，高約190公分、長約300公分、寬約130公分，其種屬、形態、動態與韓滉的〈五牛圖〉頗為相近，是這幾頭大鐵牛激發了韓滉創作〈五牛圖〉的靈感（圖4-5）。

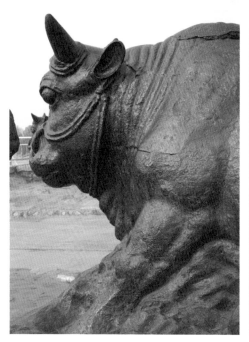

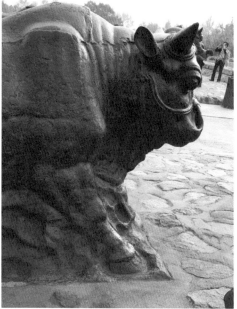

圖 4-5　唐代黃河大鐵牛

韓滉從長安前往晉州（今山西臨汾）必須經過蒲津渡，數月後，他到江南任職，也必須返回到蒲津渡，最後回到長安。可以說，韓滉在五十五歲之後，至少三次經過蒲津渡，一定見過這八頭鐵鑄的大黃牛。這讓我們可以推定韓滉畫〈五牛圖〉的時間，大概是在他晚年的時候畫的，加上他的繪畫線條十分蒼勁，不會是他的早中期之作。

七、如何欣賞這五頭牛

在瞭解韓滉的家世、身世、思想和他畫〈五牛圖〉的背景、寓意之後，再回過頭欣賞這五頭牛，我們就容易理解了。

畫動物首先要準確。古代畫家對動物的形體結構和解剖認知遠遠超過對人物的表現，由於封建觀念的制約，古代畫家不可能研究人物的骨骼肌肉，均浮於表面的衣著。韓滉對牛體的結構瞭若指掌，在此基礎上把每一頭牛的姿態、性格畫得都不同，畫面構圖作平列式，這是晉唐畫家常用的手法，叫「列繪」。

五頭牛似乎漫步在曠野裡，第一頭牛歪著頭在灌木叢上蹭著抓癢，左後腿還用力頂著，好生動啊！第二頭牛作昂首闊步狀，追趕上來；第三頭牛給了一個正面，正瞪眼尋找、張口叫喚小牛犢；第四頭牛呈回首吐舌狀，也許是天氣熱的緣故；第五頭牛戴著深紅色籠頭，神情凝重，止步不前（圖4-6）。五頭牛的性情都很平和，溫厚善良，不正是儒家講求的溫、良、恭、儉、讓嗎？

我們再來欣賞韓滉的筆墨技藝。他作畫學的是南朝劉宋時期的人物畫家陸探微。他擅長畫人物畫，尤以田家風俗畫得最好，他非常熟悉、熱愛鄉村風俗，曾經畫下〈田家移居圖〉、〈村社圖〉，還喜歡表現鄉村兒童

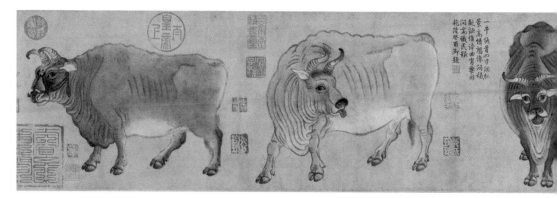

圖 4-6　五頭牛姿態個不同

的生活，如〈村童戲蟻圖〉、〈歸牧圖〉等，畫田家風俗離不開畫牲畜，特以牛羊為佳。

　　唐朝張彥遠《歷代名畫記》說他擅長寫篆書、隸書和章草，草寫隸書就是章草，章草學梁侍中，草書學張旭。從韓滉畫中的用筆就可以看出他習慣於寫隸書的特性，行筆偏扁，一波三折，他用筆較遲緩，沉厚凝重，正如他所說：「不能定筆，不可論書畫。」意思是下筆要有定力，清除躁動，否則不可能懂得書畫。

　　韓滉還擅長鼓琴，所以他在運筆中充滿了韻律與變化，表現了黃牛肌膚的質感。如頸下鬆弛的牛皮，富有彈性的肩臀腿，堅硬的脊梁和小腿、牛蹄，用墨和色渲染黃牛的花色，柔和清淡，有透明感。整個畫面的審美感受是堅凝渾厚、古雅質樸。注意看，五頭牛的眼睛都在看著你，好像你就在牠們中間，隨時能餵餵牠們，畫家把觀者與牛的距離拉近了。

　　東晉有一位叫戴逵的雕塑家、畫家，只畫過〈三牛圖〉，在韓滉之後，也很少有畫五頭牛的，所以說畫五牛是有特定含義的，這個含義就要與當時的歷史文化背景結合，再從韓滉的身上找。

八、〈五牛圖〉卷與北京故宮博物院

1900 年，清宮舊藏〈五牛圖〉卷放置於中南海的瀛台，八國聯軍入侵北京，這張畫被英國人劫走了，後拿到香港拍賣，幾經輾轉，到了香港滙豐銀行的買辦吳衡孫的手裡。

二十世紀五〇年代初，吳家生意拮据，吳衡孫準備以十萬港幣的底價上拍，這時臺灣方聞訊此圖要拍賣，立刻趕了過來。香港的一位愛國人士得知後馬上寫信給周恩來總理，希望中央政府能夠儘快收回這件國寶。周恩來總理當天指示文化部立即召集專家赴港聯絡，鑑定真偽。晚上，周恩來總理又對新華社香港分社社長黃作梅發出搶救國寶的電報，黃作梅積極配合，不停地勸說吳衡孫，吳衡孫決定撤拍，悄悄地以六萬港幣賣給大陸，當晚〈五牛圖〉卷出了香港海關，最後到了北京故宮博物院。

〈五牛圖〉二進宮的時候，已是傷痕累累、霉跡斑斑、破爛不堪。1977 年 1 月 28 日，它被送到北京故宮博物院文物修復廠，由裱畫專家孫承枝先生主持修復工作。經過專業洗污、揭裱和各種修裱技術，如補、做局條、裁方、托心等步驟，補全了破洞處的顏色，再經鑲接、覆背、矸光

等，最後以北宋宣和式撞邊的樣式裝成手卷。八個月後，驗收的專家組給予了「天衣無縫」的高度評價，五頭牛終於活下來，而且還能繼續活下去。

棋盤裡的玄機

南唐周文矩〈重屏會棋圖〉卷
——
摹本

- 「重屏」是什麼意思？
- 畫中人都是誰？
- 棋盤裡真的有祕密嗎？
- 宋太宗為何如此看重這幅畫？

一、周文矩與〈重屏會棋圖〉

根據北宋劉道醇《宋朝名畫評》和徽宗朝的《宣和畫譜》卷七得知，周文矩是金陵句容（今屬江蘇）人，生卒年不詳，五代南唐的宮廷畫家，侍奉過李昇、李璟（中主）、李煜（後主）三代王朝，在李煜朝為翰林待詔。他擅長畫道釋人物、車馬樓觀、山水泉石，最有名的是仕女和肖像。他的仕女畫專學唐代周昉，比周昉畫得還要纖巧靚麗。他還有一種用筆法叫「戰筆描」，就是用筆略有抖動，表現出質地比較厚的衣料，他用這種筆法畫官員們的衣著，效果很好，李煜都向他學這種筆法。

昇元年間（937 年～ 943 年），李昇命周文矩畫〈南莊圖〉，裡面的山川氣象、亭臺景物，都畫得非常精緻。保大五年（947 年）的元旦大雪，中主李璟率眾臣登樓雅集賞雪，集當時宮中畫界名手記錄下這個良辰美景，周文矩負責畫侍候的大臣和法部絲竹演奏者，可見這是他的所長。周文矩也擅長寫生，特別是憑目識心記畫下一個大場面，和顧閎中一樣，周文矩也曾接到李煜的指令，潛入韓熙載的宅邸裡畫下韓熙載的夜生活，繪成〈韓熙載夜宴圖〉卷。

北宋開寶年間（968 年～ 976 年），李煜將〈南莊圖〉呈獻給宋太祖，使朝廷知道南唐有個周文矩，畫得如此之好。976 年，宋軍攻入金陵南唐內府，到處尋找周文矩，當時周文矩年紀已經很大了，宋軍有沒有找到他，查不到記載，但是找到了周文矩的七十六件畫，藏到北宋內府，此後便再無周氏的活動記載。

《宣和畫譜》將周文矩歸為宋代人物畫之首，體現了北宋皇室，特別是宋徽宗對其人物畫的推崇程度。〈重屏會棋圖〉卷在《宣和畫譜》卷七著錄，據此著錄，可知周文矩除了擅長畫仕女和表現皇室生活之外，還長於畫界畫（如〈阿房宮〉）、山水畫（如〈春山圖〉）、佛像（如〈盧舍

那佛像〉、〈慈氏菩薩像〉）、歷史故事（如〈李德裕見劉三復圖〉），惜皆不存世，其中就包括〈重屏會棋圖〉卷。

　　〈重屏會棋圖〉卷，絹本淡設色，縱40.3公分、橫70.5公分，曾經被作為五代南唐周文矩的真跡，後經徐邦達先生鑑定是北宋摹本。摹是用手工複製的方法保留前朝繪畫的手段，摹寫的原真性基本上留住了原件的形神（圖5-1）。

　　五代時期，地方割據勢力越來越大，當時的中國暫時分裂成許多國家，都處在混亂之中。儘管這樣，宮廷裡照樣歌舞昇平，這張畫畫的就是南唐中主李璟和二弟景遂觀看兩個弟弟對弈的情景。這場活動是在南唐內廷裡發生的，畫中繪有一屏風，屏畫中又畫一山水屏風，顯得畫內的縱深感特別強，故此圖得名為〈重屏會棋圖〉。

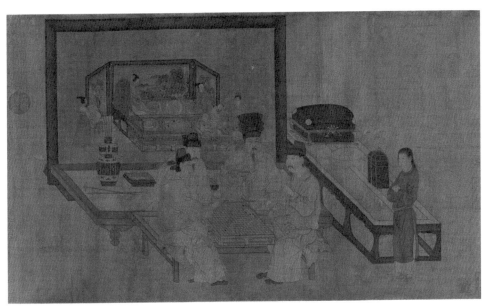

圖 5-1　五代南唐　周文矩〈重屏會棋圖〉卷（北宋摹本）　北京故宮博物院藏

二、什麼是重屏？

他們身後有一屏風（圖 5-2），一說是畫唐代詩人白居易〈偶眠〉的詩意：「放杯書案上，枕臂火爐前。老愛尋思事，慵多取次眠。妻教卸烏帽，婢與展青氈。便是屏風樣，何勞古畫賢。」其意在於李中主要追求淡泊、閒適的生活。

你看，就寢時辰到了，這一對老夫婦多安閒。再注意看，屏風裡面還畫了一扇三折屏風（圖 5-3），上面是一幅山水畫，從形態上來看，我覺得像盧山，因為李璟二十歲前後在盧山秀峰瀑布的下面建書齋讀書（圖 5-4），他登基後曾多次說要隱居到盧山。屏風中的三折山水屏風畫所繪之景，反映了李璟潛藏著的隱逸思想，這很可能是應了李璟的構思要求，通向他的理想境地。

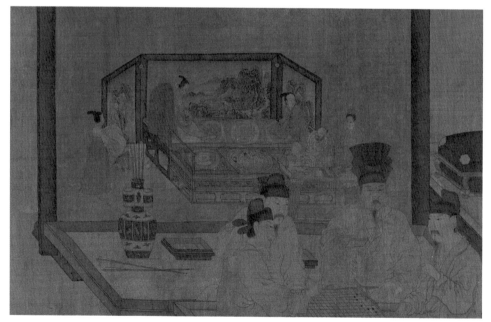

圖 5-2　畫中屏描繪了白居易〈偶眠〉詩意

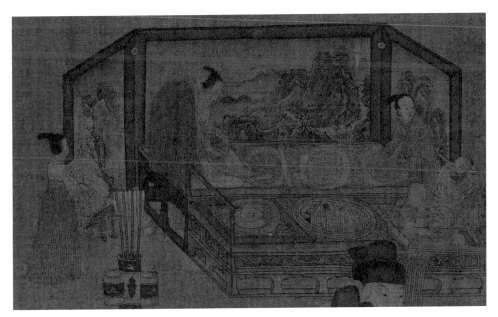

圖 5-3　屏風中的山水屏風

圖 5-4　李璟廬山讀書臺舊址重修

三、棋盤裡的祕密

〈重屏會棋圖〉卷在當時不但沒有祕密，而且還要在朝廷公布，讓天下人知道，兄弟四個將如何如何。只是過了一千多年，時過境遷，我們已經很難看出裡面的資訊。這個資訊在畫中的兩個地方，一個是他們四個人的排位，另一個在棋盤裡。

他們四個人坐的順序並不一般。古代畫家一般是透過長短不一的鬍鬚來區別人物的年紀，畫中的主人是中主李璟，即鬍鬚最長者，他與另三人分坐在兩張榻上。

他們的位置是有順序的，古代把同排坐在左邊的位置視為主位，以李璟的方位來確定，中主李璟居左，二弟景遂居右，他們坐在一張榻上，這叫「一字並肩王」，看來，李璟在政治上對他的二弟可不一般！前一排的左邊是三弟景達、右邊是四弟景逷，即分別排位為第三和第四（圖5-5），這個順序與李璟宣布的李家王朝「兄終弟及」的王位繼承順序是完全一致的。

所謂「兄終弟及」，就是指中主死了以後由幾個弟弟依照年齡逐一繼位，而不是由李璟的兒子繼位。看來這幅圖標誌著李家王朝王位繼承人的順序為：「李璟→景遂→景達→景逷」。這張畫一拿出來，當時的朝廷大臣們都能看明白。時過境遷，人們就都把它當作是一幅單純的會棋圖了，原本公開的內容就變成不是祕密的祕密了。

李中主為什麼要這麼急切地將「兄終弟及」的王位繼承順序告白於眾呢？那是因為在南唐周邊國家發生了一連串子弒父、弟弒兄的血光事件。中主李璟（916年～961年），係李昇長子，943年至961年在位。他雖有開疆擴土之志，但攻打閩、湘失利，加上北方後周的實力對南唐政權構成了強大的威脅，國勢已見衰微。他擔心的是，太子弘冀尚小，李煜才七

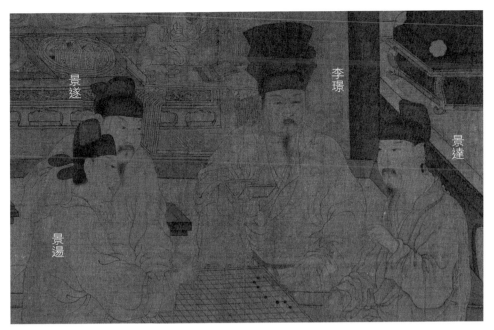

圖 5-5　李璟、景遂、景達、景邊在圖中的排序

歲，而自己三個弟弟的實力不斷增強，為防止諸弟謀反，他軟硬兼施，不斷封地提職。

　　保大元年（943 年），他改封其弟景遂為燕王（後改封齊王，拜諸道兵馬大元帥），改封景達為鄂王（後改封燕王，拜副元帥），改封景邊為保寧王。他為了穩住三個兄弟，採用了特殊的政治手段，「宣告中外，以兄弟相傳之意[6]」。保大四年（946 年），景遂官拜太傅。李璟還帶著兄弟幾個一起到父王李昪陵墓前，跪著發誓，一定是兄終弟及，變不了的。

　　創作〈重屏會棋圖〉卷的歷史背景是李璟施展「弟繼兄位」的政治手段，一方面表現出李璟對幾個弟弟很友好，另一方面暗示著四兄弟的政治

6　南宋‧馬令《南唐書》卷二，叢書集成新編本第 115 冊，第 246 頁。新文豐出版公司印行。

博弈達到了平衡。再看看觀棋和弈棋的座次，這正好是李家王朝繼位的順序：「李璟→景遂→景達→景邊」。這不會是偶然的巧合，而是中主李璟精心設計的結果，是繪畫構思的一部分。畫中棋盤的布子進一步說明了這個排序的人為因素和恆定性。細細查看棋盤，景達執白，景邊執黑。他在左下角用一個黑子為星位座子，在對角又用另一個黑子為星位座子，另六個黑子擺出了一個長蛇陣的組合。圍棋常識告知我們，這個「會棋」不會是棋局，我懷疑他是在擺一幅〈天象圖〉。

我經過多方請教圍棋高手和懂星象的朋友，這是一個不標準的北斗七星。哪裡不標準呢？差一個子嘛！那個子在哪裡呢？我找啊找，在景邊的食指和中指間夾著一枚黑子，兩個手指正伸向六星之首，除去占位的黑子，這正是地地道道的北斗七星（圖 5-6），七星之首天樞星所面向左下方守角的那枚黑子就是北極星。

從勺緣到勺柄尾端共計七顆星，即天樞、天璇、天璣、天權、玉衡、開陽、瑤光，古希臘文字字母依次是 α、β、γ、δ、ε、ζ、η，聯接天璇星 β 和天樞星 α 的線延長大約五倍處，可以尋找到北極星（圖 5-7），故天璇 β 星和天樞 α 星又叫「指極星」。

北極星在古代亦被稱為紫薇星，是蒼穹中的最高星位，故將它稱為「帝星」，而北斗七星圍繞著北極星運轉（圖 5-8）。畫中的李璟手執記譜冊，看得出，他對這個「棋局」的發展是滿意的，他要將這個布局記錄下來。

當然，這個細節不會是周文矩設計的，從人物的座次到棋子的位置，必定是內廷有所囑託的。顯然，畫中的三個弟弟認同李璟的最高統治地位，如同北斗七星與北極星的關係。意味深長的是，由幼弟景邊擺出近似北斗七星的棋子，這說明李璟欲實行弟承兄位制的穩定性，將執行到最小的弟弟為止。

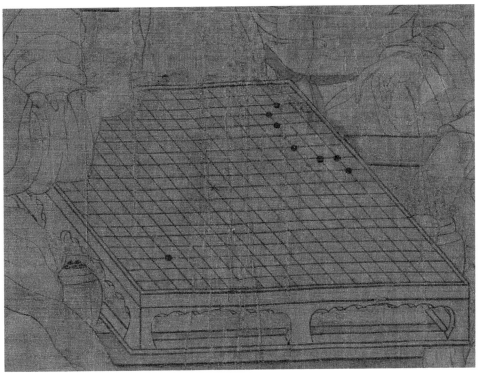

圖 5-6　景邊手裡還有一顆子，他要放在哪裡？

圖 5-7　天象圖中的北斗七星與北極星

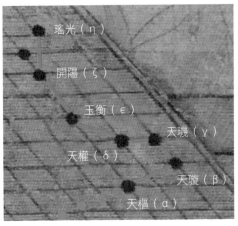

圖 5-8　最後一顆黑子落定後，呈現完整的北斗七星

李家王朝非常注重紀實性繪畫的現場感，因此，當時的周文矩很可能就在對弈現場，詳察周圍的環境和對弈的氣氛，受命繪成這幅具有重大政治含義的手卷。李璟擔心幾個弟弟造反，設計了這個「兄終弟及」制，但他沒有想到摁下葫蘆浮起瓢，他給自己還埋下了一顆釘子。李璟指定景遂是太弟，又指定長子弘冀是太子，兩個儲君，太弟占上風。長子弘冀不同意，他的年紀恐怕比他的小叔叔還要大一些，更何況他還是有一些實力和軍事才幹的，如解常州之圍大破吳越軍、在潤州抗擊北方柴周的軍隊等，都是他的戰功。

交泰二年（959 年）七月，弘冀一氣之下把景遂給毒死了，李璟得知之後，下令查清是誰幹的，查出是太子後馬上把他廢了，弘冀受了驚嚇，於當年九月病逝。幾個弟弟一看這麼血腥，都不想即位。他們覺得李璟的第六個兒子李煜最合適，他整天念經，熱心書畫詩詞，以後不會拿幾個叔叔怎麼樣，就推舉李煜。961 年，李煜——就是李後主即位，後來的事情大家都知道的，下一章我們還會提到他。

四、如何欣賞這幅畫？

弄清了這幅畫的歷史背景和思想，接下來我們就可以欣賞畫家的表現手段了。首先說說人物造型，這是一幅精彩的肖像性歷史故事畫，具有肖像畫和早期行樂圖的性質，作品具有高超的肖像畫水準，在早期人物畫中是相當罕見的。

畫中戴高冠者就是南唐中主李璟，李璟的形象是有根據的。據《南唐書》載，李璟「美容止，器宇高邁，性寬仁，有文學。甫十歲，吟新竹詩云：『棲鳳枝梢猶軟弱，化龍形狀已依稀。』人皆奇之。」畫家領會了李

中主不是借繪畫表現主人的威嚴，而是展現宮中平和的悌行。畫家沒有過多地擴張中主的體態，只是在構圖上予以中心位置。

四兄弟的頭冠高低和外形有所不同，中主李璟戴方山巾，這是唐宋時期隱士喜歡戴的冠式，表明主人公嚮往山林的思想，聳起的冠式也突出了主人公的形象。景遂、景達和幼弟景逿都是十分普通的襆頭，他們容貌端莊，眸子烏亮，面部渲染有度，眉目刻畫精到，神情入微，墨色雅致，顯現出中主朝崇尚素雅的審美觀。

畫中的情節十分細膩而生動：畫中的景達執白，目視對手景逿，其手勢是在提醒對手；景逿執黑子，神情專注；景遂和景達目視棋局，景遂的手背搭在景達的肩上，似乎是在鼓勵小弟，顯得十分友善。畫家把皇室活動描繪成生動有趣的文人雅集，而畫面的左側有一小身侍從，襯托出主要人物碩大的體態。

這幅畫的空間感很強，古代繪畫表現空間的方法都為散點透視，而這幅畫的散點透視是建立在平行透視的基礎上，人物前後的關係是疊壓的。為避免過多的遮擋，畫家採取巧妙錯開的方式，畫中將三個三維空間（弈棋場面、屏中〈偶眠〉詩意、屏中屏山水）巧妙地疊加在一起，視角是相同的，三個三維空間由近及遠，越來越空闊，顯現出屏中屏深遠的空間關係，這些說起來複雜、看起來卻十分簡潔明瞭的空間關係，處理得相當成功。

現實中傢俱與屏風畫中三折屏風和臥榻、坐榻等傢俱的排列，現實物象透視與畫幅中的透視方向也是一致的。巫鴻先生指出：「畫家有意混淆視覺、迷惑觀者，引誘他相信畫中屏風裡的家居景象是畫中描繪的真實世界的一部分。」[7] 這的確是畫家擴大畫面空間的手段。周文矩是想將現實

7　（美）巫鴻（1999）。《重屏——中國繪畫中的媒材與再現》，第 72 頁。上海人民出版社。

生活中的景象透過傢俱一條條看不見的透視線導向古代生活，特別是棋盤格上的線條直接導向屏風畫，即白居易所描繪的〈偶眠〉詩意：卸了紗帽後，享受著沒有任何紛爭、唯有恬淡靜謐的家庭生活。這反映了李璟潛藏著的隱逸思想，很可能是應了李璟的構思要求，通向他的理想境地，是該屏風畫的主題。

任何事件的發生都離不開時間和空間，這幅畫還畫出了時間。周文矩用畫中主人公連續的動作表述他們在一個時間區段裡的活動，這一點一直未被注意，這是由正在發生情節加上前後若干個聯想情節組成的。在聯想情節中，畫家給觀眾留下了一個想像空間，即透過一些道具和僕人的活動，聯想主人公在過去已經發生和將要發生的情節。

1. 左邊：投壺和散亂的箭杆可以聯想已經發生過的投壺活動。

2. 中間：正在進行的對弈，他們身後的漆器盒裡放著記錄棋局的譜冊，「玩」得相當投入。

3. 右邊：一張長條坐榻上面擺放著一籠精美的漆器食盒，一位侍者恭候一側，等待對弈結束，這使我們聯想起下完棋後，兄弟幾個小憩時，將要享用這一籠點心（圖 5-9）。

同樣，屏風畫裡白居易的〈偶眠〉詩意，也是用一連串的道具和僕人的活動，聯想主人公白衣隱士的一系列情節：

1. 前面：書案上擺放著卷冊、茶壺、茶碗，可知主人公此前曾啜茗讀書。

2. 中間：白衣隱士的夫人正在幫他脫去紗帽。

3. 後面：兩個女僕在鋪床，一個女僕抱來被褥，將要發生的情節是白衣居士要在這裡進入夢鄉（圖 5-10）。

三個情節發生的位置分別是前、中、後，將空間引向縱深的屏風山水，與李璟等四人擺棋子的情節發生位置左、中、右相交錯。

李璟等四人的活動與屏中畫的情節均表現出，人物的活動都發生在這個時間過程的中間段，兩者的繪畫構思呼應得十分得體。一千多年前的畫家有如此匠心，令人欽佩，這無疑是周文矩為李煜朝顧閎中畫〈韓熙載夜宴圖〉做出的的藝術鋪墊。

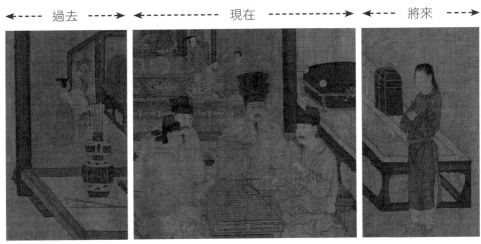

圖 5-9　畫面人物活動的三個時間狀態分解圖

圖 5-10　屏風中人物活動的三個時間狀態

將來

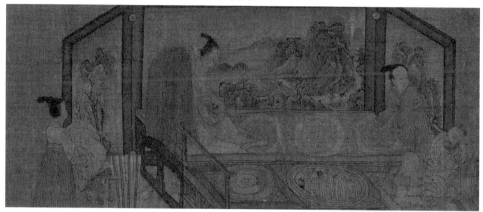

圖 5-10（續）　屏風中人物活動的三個時間狀態

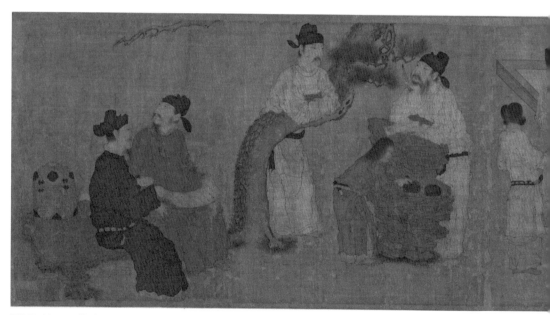

圖 5-11　五代南唐　周文矩〈琉璃堂人物圖〉卷　美國紐約大都會藝術博物館藏

周文矩是將單一情節和聯想情節相結合的開拓者，他在〈琉璃堂人物圖〉卷（圖 5-11）裡也是這樣構思的。畫中的單一情節是：唐代詩人王昌齡和他的詩友們正在尋詩覓句，書童們忙著磨墨和準備文具，大案子上擺放著硯臺等書寫工具，聯想情節均為未來要連續發生的兩件事情：

　　1. 諸位文人完成詩句構思之後，會依次在這個大案上書寫出來。

　　2. 畫幅左側石凳上放著一籠點心，意味著眾雅士們書寫完畢之後，照例會在這裡小酌一場。

　　畫中只表現出一個情節，但預告了未來書寫詩句、休憩小酌等兩個情節，使得畫面的欣賞內容豐富起來。在獨幅畫中體現一連串情節故事的構思也是南唐其他人物畫家孜孜以求的，大多用於描繪文人們的高雅生活。

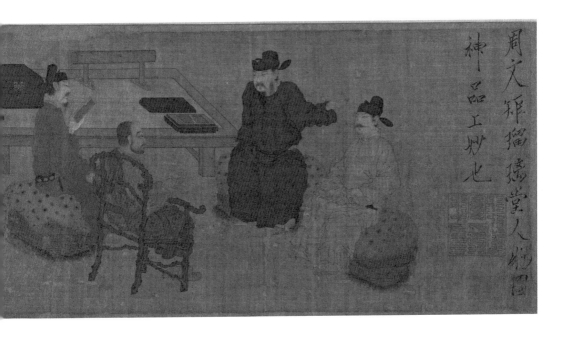

〈重屏會棋圖〉卷表現的是一個富有前後時間聯想的片段，比較此前出現的東晉顧愷之〈女史箴圖〉卷和韓滉的〈五牛圖〉卷，表現的都是單一情節，便可發現古代繪畫史上這一重要的發展和變化：自五代南唐人物畫興起的聯想情節，這種手段被後世畫家運用到描述人物故事的情節。

透過此圖，也可擴展到認識整個南唐繪畫的基本面貌和南唐文化發展的概況，如圖中的各式傢俱、服飾、投壺、棋盤等，都反映了當時宮廷文化的具體細節，提供了文史學家可靠的形象材料。

五、這幅畫是北宋摹本？

這便是我最初提到的，這幅畫不是真跡，我們看到的是北宋摹本。這不遺憾，因為摹得還是不錯，不影響我們的分析和判斷，但稍稍影響到我們欣賞。這幅畫是北宋摹本，徐邦達先生在四十年前就發現了，契機是徐邦達先生發現過去傳為唐代韓滉的〈文苑圖〉卷上的線條是「戰筆描」，那可是周文矩的「專利」呀，所以〈文苑圖〉應該是周文矩的作品。再將〈文苑圖〉與〈重屏會棋圖〉相比，看看後者的構思、構圖、造型和器物的線條還可以，但人物的線條功夫就差了一截，整個畫面的神采也不夠。

我在前面說到欣賞古畫的技法主要是三個方面：構圖、造型和筆墨線條，這也是一個畫家所必須具備的三個繪畫技能。摹是用手工複製的方法保留前朝繪畫的手段，上乘摹本的原真性可完整留住原件的形神。如果一幅古畫的構圖、造型相當到位，但筆墨跟不上，或柔弱或粗糙，就有懷疑其是否為臨摹本的理由。前兩個繪畫功力可以透過摹寫獲得，而後者需要臨摹者自身的表現力去獲得原件的筆墨。在臨摹古畫中，構圖和造型是畫家在臨摹時比較容易獲得的繪畫技藝，但筆墨線條，特別是人物面部和衣

紋的用線可不是一朝一夕就能從前人那裡獲得的，需要經過長期的苦練和不斷提高自我綜合修養，才能獲得一些，那麼這件〈重屏會棋圖〉的摹者不可能一下子從周文矩那裡獲得五代南唐宮廷最高的人物畫筆墨技巧，於是露出了摹的痕跡。

　　臨與摹有什麼差異呢？「臨」是面對的意思，就是對照著畫，臨本的尺寸、材質及用色可以與原件有所差異。但「摹」就不是這樣了，它必須是原樣複製，在真跡破損無存的時候，摹本就當成是真跡欣賞了。在古代，收藏家是把好的摹本視為真跡的。為了與真跡的尺寸、形象大小一樣，將摹本覆蓋在原件上，利用透光或透明度勾描出基本形象，然後再對臨。

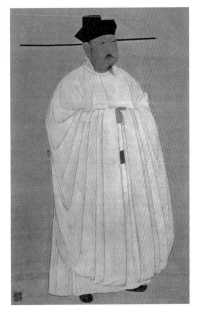

圖 5-12　（傳）宋　佚名〈宋太宗趙光義像〉　臺北故宮博物院藏

　　畫上最早的收藏印是北宋徽宗朝的「宣和」印，看來是徽宗朝以前的畫家臨的。那麼，為什麼單單要摹一張南唐的畫，而且是北宋朝廷所鄙視的人物呢？這是因為這幅圖的主題在政治上幫了一個人。

　　滅了南唐，宋太祖趙匡胤駕崩，繼位的不是趙匡胤的兒子，而是他弟弟宋太宗趙光義（圖 5-12），久久縈繞著趙光義的是繼位的合法性。其實趙匡胤之死，在當時的確很蹊蹺，兄弟倆喝酒喝到大半夜，還有人聽到屋裡傳出太祖的說話聲：「好做，好做！」好好地怎麼第二天就駕崩了呢？因此就有了「斧聲燭影」的傳聞，是太宗謀殺了太祖。得了大便宜的是趙光義，他自然就被懷疑，加上他是「兄終弟及」，與古法不符，趙光義在私底下的形象成了一個殘暴的弒君篡位者。

神宗熙寧年間，趙光義繼位被文瑩僧寫進了《續湘山野錄》，這不僅否認了趙光義繼位的合法性，而且還給一個個後繼者蒙上了陰影⋯⋯自宋太宗起，皇位的繼承權被趙光義這一脈把握著，直到南宋紹興三十二年（1162 年），宋太祖七世孫、秀王子偁之子趙昚（1127 年～ 1194 年）登基，廟號孝宗，皇位繼承權才回到了趙匡胤這一脈。北宋兩次出現「兄終弟及」的事例，除了趙光義之外，徽宗趙佶也是如此，他的前朝皇帝是其兄哲宗趙煦。比較之下，趙佶繼其兄之帝位，在當時沒有關於兄終弟及的詬病，〈重屏會棋圖〉不會是徽宗朝摹制的。

趙光義一直面臨著「兄終弟及」合法性的困擾，這時，很可能是有人出於太宗有「棋聖」之譽，向他推薦了御府藏的周文矩〈重屏會棋圖〉。太宗的確關注五代遺留下來的棋德、棋風和棋道等問題，他一直要重整北宋棋風，曾寫過《太宗棋圖》一卷（今佚）。太宗一下子就讀出〈重屏會棋圖〉中的政治含意，重要的是，這幅畫以圖像的形式展示了「兄終弟及」的繼承法，古已有之。

雍熙元年（984 年），宋太宗在內侍省之下設立了翰林圖畫院，更是為臨摹該圖創造了藝術條件和組織機構。鑒於該圖存於宋內府，只有翰林圖畫院的畫家才有可能奉旨臨摹該圖，而這件〈重屏會棋圖〉卷是現存唯一一件北宋宮廷畫家摹制的五代繪畫。

最後，我不得不替太宗說兩句。趙匡胤之死也許是其家族性的心腦血管疾病突發，因為其家族有多位在五十歲左右猝死者，加上太祖當晚飲酒、談話到深夜，很有可能在凌晨突發心腦血管方面的疾病。

沒想到吧，一幅畫居然記錄了五代南唐宮鬥的和平結局，其中又隱藏著新的殺機，結果還被北宋朝廷所利用。2015 年 11 月，我在中央電視臺

四套[8]的《文明之旅》專門為這幅畫做了一個節目。主持人問我，為什麼這幅畫的知名度不高，我說等我做完節目後，它一定會有名的，我相信下一次你們再見到這幅畫的時候，就不會輕飄飄地說：「噢，他們在下棋。」

歷史穿透了這幅畫，一切都將變得凝重起來，只有真正弄清楚古代畫家的創作意圖，才會加深對該作品的認識，匡正以往的錯誤認知，才能發現古畫背後的一切，也許那裡深藏著一個不為人知的情感世界，或觸目驚心的政治事件，或文人與社會、文人與文人之間的種種糾結，還有諸多的歷史隱祕等。反之，可以進一步深刻認識、完整掌握當時社會歷史文化的本質內涵。

周文矩〈重屏會棋圖〉卷（北宋摹本）是清宮舊藏，《石渠寶笈三編》著錄，二十世紀二〇年代初被溥儀盜出宮外，1953 年初，北京故宮博物院購入了這幅畫。

8　即中國中央電視臺中文國際頻道。

故宮研究員帶你看懂中國名畫

弦歌盛宴

南唐顧閎中〈韓熙載夜宴圖〉卷

一

傳

- 「傳」就是「偽」的意思嗎？就是假畫？
- 韓熙載是誰？這幅畫畫的是什麼內容？
- 如何判定一幅畫的創作時代？
- 自 1921 年被盜出宮後，這幅畫又是怎麼回到北京故宮博物院的？

一、顧閎中是誰？

顧閎中，江南人，南唐李後主朝（961 年～ 975 年）的待詔，是宮廷畫家裡的最高職位。他擅長畫人物，特別長於強記默畫，十分生動寫實。他因為畫〈韓熙載夜宴圖〉（圖 6-1）而名垂青史，雖然其他人也畫過，從歷史上看，還是他畫的最出名。

當時畫過〈韓熙載夜宴圖〉的還有兩個人，一位是顧閎中的畫院同僚周文矩，他也是待詔，我們在前面說過，他善畫人物、仕女，也曾奉旨去韓宅察看，回來畫成〈韓熙載夜宴圖〉。還有一位是顧大中，與顧閎中是同一個地方來的，他可能是顧閎中的「族屬」，曾繪〈韓熙載縱樂圖〉。

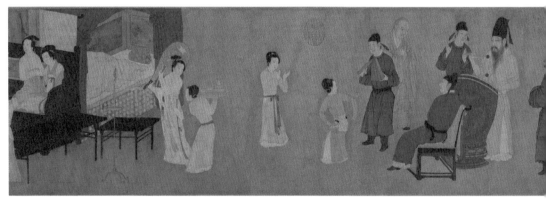

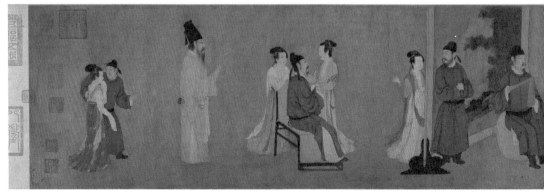

圖 6-1　五代南唐　顧閎中〈韓熙載夜宴圖〉卷（傳）　北京故宮博物院藏

我們知道，宮廷畫家都是在宮裡畫帝后肖像、皇家生活，或者奉旨畫山水、花鳥屏風什麼的，一般不會去大臣家裡畫他們的生活，大臣也不會雇宮廷畫家到自己家裡來作畫，那為何一下子有三個宮廷畫家都專門去畫韓熙載的夜宴活動呢？那是韓熙載被南唐後主李煜盯上了，是李後主責令他們去畫的。

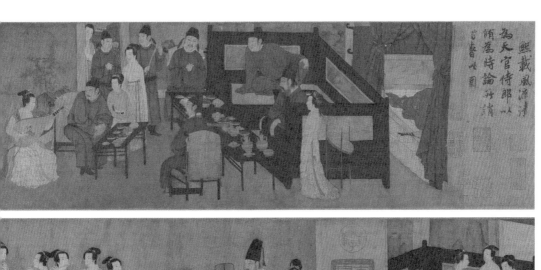

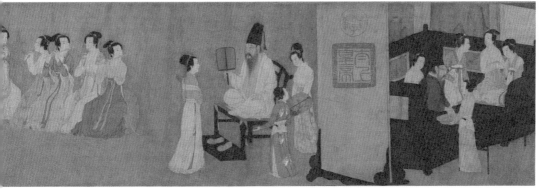

二、韓熙載又是誰？

韓熙載身世複雜，韓熙載（902 年～ 970 年）字叔言，北海（今山東濰坊）人，出身官宦之家，後唐同光年間（923 年～ 926 年）考中進士，他的父親韓光嗣在宮鬥中被後唐明宗所殺。926 年，韓熙載怕遭到追殺，南逃投奔了吳國。937 年，李昇滅了吳國，建立南唐政權，南唐任用了韓熙載，他連仕李家三朝，官至史館修撰兼太常博士。

韓熙載生性耿直，好抨擊時政，在漸趨衰退的南唐社會裡，始終保持著清醒的頭腦，因而他的建議常與李家朝廷相悖，其矛盾的主因是要不要北伐、什麼時候北伐。南唐前期，社會經濟處於上升期，942 年，北方後晉石敬瑭卒，契丹人於 946 年攻破都城開封，中原大亂。韓熙載趕緊上書李璟，力主乘機北伐，但遭到了冷遇。

韓熙載曾對好友說：「江南若用我為相，必將長驅以定中原。」可南唐官場對從北邊過來的人總有幾分猜疑，令韓熙載很喪氣。然而當北周成為強敵之時，李璟卻不顧韓熙載的勸阻，發兵北進，不僅敗北，而且淪喪了十四個州，南唐處於苟延殘喘之中。

李煜登基後，想任用韓熙載為相，挽回南唐的敗局。韓熙載深知北宋太祖趙匡胤能力很大，見識不一般，在即將亡國之際，如果自己出來任職宰相，顯然會落下「亡國之相」的千古罵名。但他又不能違抗君命，那怎麼辦呢？他晚上邀集了一群社會賢達和男男女女到家裡舉辦宴會，通宵達旦，以自我放縱的生活方式，讓李煜放棄任用自己為宰相的念頭。

韓熙載這個期間的夜生活傳到了李煜的耳朵裡，他派宮廷畫家顧閎中在晚上悄悄地到韓熙載的官邸去觀察他放縱的程度，還有周文矩、顧大中。因為韓熙載夜宴是一連許多天，有意者可以隨意出入，畫家們到韓熙載家裡，是悄悄地去看，很可能是各去各的，回來背靠背，各畫一幅以韓

熙載夜宴為題材的長卷。

顧閎中憑藉他默畫的功力，回去後繪成此圖，看來這次是顧閎中畫得最好，後來只要一提到顧閎中，就是〈韓熙載夜宴圖〉，而周文矩和顧大中畫的韓熙載夜宴早已經失傳了。元初，鑑賞家湯垕在江南曾見有兩件周文矩畫韓熙載夜宴的本子，之後就不再見有記錄了。

李煜要透過圖畫來勸誡韓熙載收斂，唐代宮廷就已有利用繪畫來勸誡大臣的事例。他將顧閎中畫好的〈韓熙載夜宴圖〉給他看，意思是看看你都鬧成這個樣子，太不像話了！要知道，李煜不喜歡下臣這種毫無節制的放縱生活，他平時的生活是天天念經、寫字、畫畫、吟詩、填詞，在重聲色、求驕奢方面已經不及韓熙載了。975 年，金陵被北宋攻破，宋軍抓到了李後主，他還在那裡念經呢！宋軍扒光了他的上半身，用一根繩子捆走押到了開封，這在古代是極其羞辱的事情。

韓熙載看了看畫中的自己，視之漠然。李煜拿他沒辦法，只好打消了任用他為宰相的念頭。不過，韓熙載這麼做，也是挺燒錢的。他平素蓄姬養妾竟達四十多人，很快也就虧空了，姬妾們紛紛離他而去，他不得不穿著丐裝，彈著獨弦琴，敲開她們的大門，祈求「贍養」，最後在憂鬱和困頓中死於 970 年，距南唐滅亡還有六年。

他死的時候，家人連口棺材都買不起，於是，李煜付了棺材錢，賜葬於雨花臺梅崗，旁邊是東晉著名的大臣謝安墓，追封韓熙載為右僕射兼平章事，死了還是給他一個宰相的名頭，還令南唐著名文士徐鉉為他撰寫墓誌銘，徐鍇收集了他的遺稿，編集成冊。

在將歷史人物和背景弄清楚後，我們再欣賞這幅畫，就更容易深入一些。

三、如何欣賞這幅長卷？

那就讓我們悄悄地到韓熙載家裡的廳堂，看看他是怎麼舉辦夜宴的。欣賞人物畫長卷一定要先弄清楚畫面是什麼結構，在什麼場景發生了什麼故事，再看看作者的款印（這幅畫的上面沒有作者的簽名和印章），然後一段一段地從右往左欣賞。欣賞的時候，就是要找「看點」，不同的欣賞者看點不會完全一樣，這與個人的專業知識、基本閱歷和生活經驗有關，最後再回溯一下或再次注意一些細節，或綜覽一下全局。

（一） 如何知道作者是誰呢？

在庫房看畫，首先要看包裝盒或畫套上的作者和畫名，特別是外包首題簽，後人會在外包首題簽和畫幅起首的內簽上說明，在引首、題跋裡也會證實作者是誰。在博物館看畫就是先看展品的標籤，別小看那幾行字，那都是博物館專家經過多年綜合了多方面論證的結果，不會是一個人的意見，常常會給觀者一定的模糊度。

（二）〈韓熙載夜宴圖〉畫了什麼內容？

〈韓熙載夜宴圖〉卷以夜宴發展的時間為序列，共分五段，古代畫家往往喜歡用奇數來分出段落，這樣更能體現圖中許多獨具匠心的構思，顯現了作者敏銳細膩的觀察力和純熟暢達的表現力。全卷共畫四十六人，許多人在五段裡面反覆出現。

1. 第一段：聽樂

讀者進入夜宴的狀態，那應該是一個寧靜、優雅的片刻（圖 6-2）。在這裡，畫家在卷首用一張臥榻就搞定了，韓熙載和聽客們都在欣賞

教坊副使李嘉明的妹妹彈琵琶。畫家在眾人背後畫了一張臥榻，榻上隆起的被子裡面蜷曲著一個人，榻上橫放著一把琵琶，極可能是一位彈琵琶的女伎。可能是她的背景沒有李嘉明的妹妹那麼深厚，這場大出風頭的獨奏表演沒有她的份，顯然是被主人冷落了，她好像窩在被子裡嚶嚶作泣，正在賭氣呢！這位琵琶女能隨意使用主人家的臥具，想必與主人的關係不一般。這從側面表明了韓宅是一個允許隨意放縱的地方，夜宴就是在這樣的環境裡展開……

韓熙載坐在榻上靜聽李家妹妹彈撥琵琶曲，他的手自然鬆弛下垂，隨著緩緩而起的樂聲，遁入了空冥玄遠的妙境。全場的空氣似乎凝結了，個個都聽得入了神。從聽客的神情來看，曲子非常悠揚緩慢，可謂如聞其聲。有兩位男士叉手表示敬意，就是左手叉住右手的大拇指，這是一種禮節，表示對主人和演出者的尊重，這肇始於唐代，盛行於兩宋，元初仍有延續，到明代就沒有了[9]。

畫中人物皆取真形，韓熙載頭戴高紗帽、身穿黑袍，與他同坐、穿紅衫的人就是狀元郎粲，斜坐在琵琶師旁的是太常寺教坊副使李嘉明，彈琵琶的就是他妹妹。他身後的小個子女伎是下一段跳舞的王屋山，她身後的男賓是韓熙載的門生舒雅，側坐者為陳致雍，正坐者是紫微朱銑，持笛者不知為何人，他們都是當時的失意文人和宮廷臣僚，被韓熙載納為朋黨。

五代時，一天的主餐是兩餐，上、下午各一餐，一天三餐是北宋真宗朝以後的事情了。畫中的夜宴是在下午餐後，夜宴期間就不會有主食了，一般用的是酒水、茶湯、果品和點心。几上果品為柿子，上面有四瓣蒂，這個品種就是今天的「浙江柿」；几上還有鮮佛手，畫中的季節應該是秋天；甜品之中有江南的糯米團子（圖 6-3），溫酒用的是越窯青瓷注碗（圖 6-4）。

9 元初《事林廣記》刊刻了〈習義（叉）手圖〉，圖解曰：「凡叉手之法，以左手緊把右手大扭（拇）指，其左手小指則向右手腕，右手四指皆以左手大指向上，如以右下掩其胸，手不可太著胸，須分，稍去胸二三寸，方為叉手法也。」

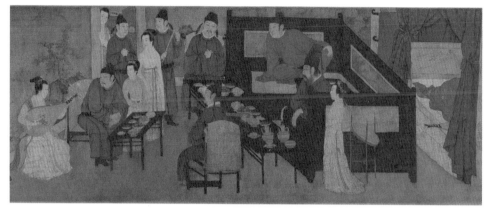

◖♬ 圖 6-2　第一段：聽樂

圖 6-3　茶几上的浙江柿、糯米團

圖 6-4　溫酒用的越窯青瓷注碗

2. 第二段：擊鼓

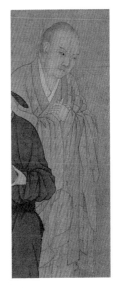

一曲琵琶樂使韓熙載的精神亢奮起來，他脫去外袍，挽起雙袖，為王屋山伴鼓，把晚宴的活動推向高潮（圖6-5）。這是一段節奏感很強的篇章，王屋山跳起了「六么舞[10]」，擊鼓的韓熙載、打牙板的舒雅及拍掌的男女賓客都處在發聲前的瞬間，與處於收縮狀態的舞蹈動作相協調，當響聲再起的時候，舞蹈姿勢則作放開狀，舞姿在有節拍的音響中伸縮變化。

畫家還畫了韓熙載的好友德明和尚（圖6-6），他作為一個高僧出現在這種聲色犬馬之娛的場合裡，覺得有點難堪，不得不把臉側了過去，但凡心未泯，又忍不住側耳靜聽這動人的樂舞。

圖 6-6 熙載的好友德明和尚

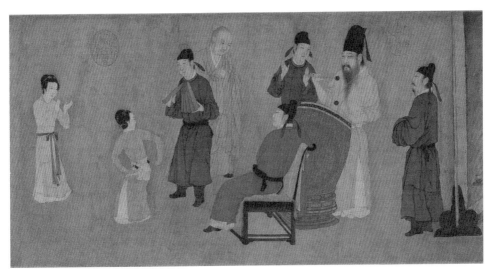

圖 6-5 第二段：擊鼓

10 一作扭腰舞，是唐代盛行的舞蹈，腰部扭動的幅度比較大。

德明和經尚常與韓熙載談論時局，就在這個夜宴的活動時，他曾問過韓熙載：「你幹嘛要弄成這個樣子？」韓熙載說：「我這麼做，就是想逃避去當宰相，中原一旦出現真主，江南丟盔卸甲都來不及，我就成了千古笑談了[11]。」

3. 第三段：歇息

經過一番擊鼓伴舞，韓熙載也累了，大家都休息一會兒（圖 6-7）。他草草套上外袍與四位侍女同坐臥榻，好像十分親暱，一侍女正侍奉他洗手，這一細節處理得十分耐人尋味：韓熙載百無聊賴地用手指輕輕沾水，滿面愁雲，他根本沒有心思。旁邊一侍女托來茶點，另畫一侍女在準備著簫、笛和琵琶，為表現下一段的內容埋下伏筆。畫中的火燭已燃至一半，暗示著夜宴的時間已經過半。

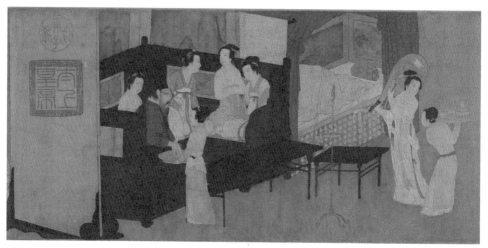

圖 6-7　第三段：歇息

11 清・吳任臣《十國春秋》卷一一五：「吾為此行，正欲避國家入相之命。」因為「中原一旦真主出，江南棄甲不暇，吾不能為千古笑端」。

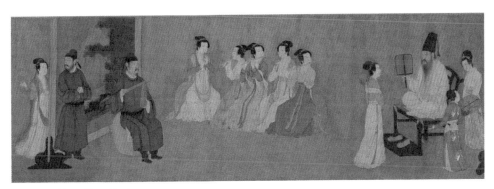

圖 6-8　第四段：清吹

在他們的側面，又是一張臥榻，被子裡同樣藏著人，也只是比第一段裡出現的被窩更大，顯得頗為凌亂，恐怕其中有兩人在裡面「幽會」。韓熙載不檢點的生活態度使這些歌舞伎有了放縱荒淫的空間。

4. 第四段：清吹

韓熙載強打精神，不經意地聽著五位樂伎師吹簫，陳致雍有節奏地打著牙板（圖 6-8）。韓熙載眉頭緊皺，似乎有些燥熱，他再次脫去外袍，僅穿一件褌子。面對歌舞伎們，他敞胸露懷，揮扇驅熱。五位吹簫的伎女雖為坐姿，但各具其態，聚散有別，十分生動，那抑揚簫孔的纖巧手指頗合節拍，令觀者如聞其樂。

畫中出現三場音樂節目都不雷同，第一段是弦樂，第二段是打擊樂，第三段是管樂，傳統樂器的幾種類型大體都全了。樂伎師們手持樂器的姿勢既合乎理法，又生動自然，顯然畫家是懂音樂的啊！

圖 6-9　屏風上的山水畫

在這一段中，別錯過欣賞傢俱的機會，韓熙載坐的曲形榻是一種北方的坐具，他是北方人，用這個十分符合他的身分。你還可以欣賞一下床圍和大屏風上的山水畫（圖 6-9），這說明韓熙載家的生活是相當嫻雅的，裝飾用的山水畫已經不是北宋那種全景式構圖畫大山大水的氣勢了。

5. 第五段：送客

曲終人散，韓熙載草草穿上黃衫，稍整衣冠，起身與賓客揮手告別（圖 6-10）。那位叫陳致雍的人，坐而不起，與兩位歌舞伎難捨難分，據說「陳致雍家累空，蓄伎十數輩。與熙載善，亦累被遷[12]」，陳致雍此時此刻的情感正合乎他的秉性。卷尾畫一女伎作哭別狀，一男士以柔情細語極力哄勸，第二天晚上，將又是一場夜宴……

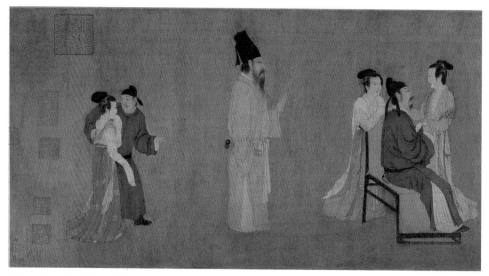

圖 6-10　第五段：送客

12 見〈韓熙載夜宴圖〉卷元代無名氏跋文。

（三）〈韓熙載夜宴圖〉的藝術特點

〈韓熙載夜宴圖〉在藝術構思和表現技巧上都顯示了作者獨特的藝術功力，還有許多獨闢蹊徑的地方。

1. 一反常規的情節結構

造型有結構，情節也是有結構的，按照故事的產生和各個發展階段，要布置情節高潮的位置，還有怎麼延續和收尾等等。按藝術作品描寫情節的一般規律，總是把情節發展的高潮部分放在偏後的段落裡，但〈韓熙載夜宴圖〉大膽地把高潮放在第一段之後，在全卷的二分之一之前，這恰恰符合了韓熙載在晚宴活動中的心態。

他並非以此為快，夜宴的目的是以消極悲觀的態度謝絕李後主的入相之聘。在韓熙載玩世不恭的表面下，深藏著他沉悶寡歡、煩躁憂鬱的內心。因此，他真的無心沉溺於此，高潮過後的歇息、清吹、送客三段，就會顯得拖逞一些，對他來說有如在忍受冗長的煎熬，與前來尋歡作樂的賓客、女伎們形成了鮮明的對比。

2. 充滿樂感的節奏變化

〈韓熙載夜宴圖〉是表現樂舞的畫卷，人物活動隨音樂節奏而產生動靜變化，畫面以靜（聽樂）為開端，再由動（擊鼓）轉入靜（歇息），此後再進入略動（清吹），最後過渡到尾聲（送客），起伏跌宕的情節變化使欣賞者如同沉浸在抑揚有致的古曲中。

3. 細膩生動的肖像畫成就

全圖共繪四十六人，有些人物頻繁出現，各自的形象十分統一，足見作者擅長從整體角度把握人物的個性特徵。韓熙載在畫中出現五次，有左

側、右側和四分之三正面，但形神不改，面目無異，面容與北宋沈括《夢溪筆談》所說的「小面而美髯著紗帽」相一致，他氣宇不凡，眉頭緊蹙，憂心如焚，以主大客小的造型方式突出主人公。

畫家處理韓公的服飾別有一番用心，隨著晚宴情節的發展，韓公從穿黑衫聽樂，發展到脫外套奮力擊鼓，再到穿上黑衫休息，後轉入只穿一件內衣聽清吹，最後又穿上黃衫送客，韓熙載屢次更衣，顯現出他躁熱焦灼的思想情緒。

四、穿越到〈韓熙載夜宴圖〉的時代

（一）〈韓熙載夜宴圖〉後面的「傳」字，如何理解？

這個「傳」字可大有文章，意思是相傳為某某某畫的，這種相傳大多是沒有史證的。一般來說，凡是有「傳」字的古畫，絕大多數都不會是原作者的真跡，但保留了原作者的藝術風格，且作品的年頭已經很久了，這與括弧「偽」字的古畫是不太一樣的。

這幅畫不是五代南唐畫家畫的，要是穿越到五代來講畫中的文物細節，那就穿越「過站」了。我不是發現這個問題的第一人，早在清初，一位名叫孫承澤的收藏家就已隱隱感到〈韓熙載夜宴圖〉「大約南宋院中人筆[13]」，後來徐邦達先生就〈韓熙載夜宴圖〉的畫風和流傳等問題專門寫了一篇文章，認為孫氏之說「是可信的[14]」。孫承澤和徐先生的論斷啟發了我對此進行深入探討：首先要解決這幅畫的時代問題。

13 清・孫承澤《庚子銷夏記》卷八，鮑氏知不足齋刊本，乾隆二十六年（1761 年）刊印。
14 徐邦達（1984.11）。《古書畫偽訛考辨》上卷，第 159 頁。江蘇古籍出版社。

（二） 如何驗證這幅畫的時代？

　　《宣和畫譜》卷七著錄了顧閎中〈韓熙載夜宴圖〉，上面一定有徽宗的收藏印「宣和」，之後就再也沒有顧閎中這幅畫的資訊了，很可能是在金人攻占開封時丟失了。

　　驗證這幅〈韓熙載夜宴圖〉的時代並不複雜，看看裡面畫的衣冠服飾、傢俱器用的樣式是哪個朝代的就行了。不過，這裡面作為年代上限依據的器物樣式各有不同，最早可至六朝，如茶几上的托盞，還有唐朝風格的羯鼓等，這些都不能作為依據，關鍵是下限到哪個時代，畫中畫如屏風畫、床圍畫等，都可以驗證時代。

　　在歷史上，男官的衣冠服式隨著官制和禮制的發展而變化，變化的節奏多以朝代為時間單位；女性的衣冠服式隨時尚而變，更換頻率遠遠快於男官，週期較短。因此，研究女性的衣冠服式能夠較易細微地把握這張畫的年代。

　　南唐婦女的髮飾以唐妝為基礎，也受當時北方的影響。《十國宮詞》裡錄有「纖裳高髻淡蛾眉」的詞句，《南唐二主全集》中也有「高髻凌風」的詞句，可見她們的髮髻梳得很高。還有一個突出的服裝是穿千褶裙，它的來歷是後唐同光年間（923 年～ 926 年），莊宗李存勖見晚霞的雲彩很好看，叫染匠院在宮女的紗裙上染上彩霞，並縫製成千褶裙，後來傳到南唐，周文矩〈重屏會棋圖〉卷（北宋摹本）裡的屏風畫上便繪有三位穿千褶裙的侍女（圖 6-11）。

　　畫中跳「六么舞」的王屋山的抱肚亦是南宋的特色，南宋佚名的〈女孝經圖〉卷、〈荷塘按樂圖〉冊頁（上海博物館藏）、〈璇閨調鸚圖〉團扇（美國波士頓美術館藏）等都有這樣的裝束（圖 6-12）。

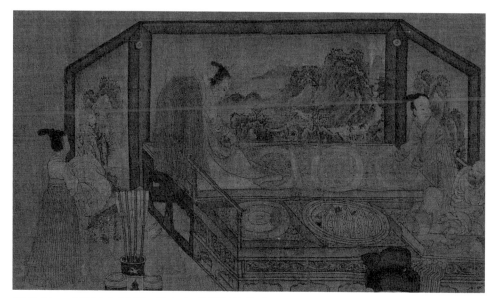

圖 6-11 〈重屏會棋圖〉卷中穿千褶裙的侍女

圖
6-12

〈韓熙載夜宴圖〉卷中侍女的抱肚和�襻帶（左）與
南宋佚名〈女孝經圖〉中侍女（右）相比較

畫中的男裝大多是仿唐裝，具有宋人特色的衣冠集中在韓熙載身上。他穿的白衫恰是始於北宋末、盛行於南宋的褙子，《南唐書拾遺》均云：「韓熙載造輕紗帽，名韓君輕格。」沈括在《夢溪筆談》卷四曰：「小面美髯著紗帽。」古代的巾是方頂，帽是圓頂，區分嚴格，畫中的韓熙載戴的是高巾，這是始於北宋末、流行於南宋的「東坡巾」，〈韓熙載夜宴圖〉的作者必定是「張冠李戴」，把韓熙載的「輕紗帽」繪成南宋文人盛行的東坡巾了。

　　〈韓熙載夜宴圖〉繪製的插屏，在諸多南宋畫中得到印證，如劉松年〈四景山水圖・春〉卷（北京故宮博物院藏）、佚名〈女孝經圖〉卷、〈水閣納涼圖〉冊、〈秋窗讀易圖〉扇（遼寧省博物館藏）等，幾乎都是一式的黑色抱鼓狀屏坐和屏額以及石綠色的裱邊。上述南宋畫中的條案，其牙條的樣式、棖子的分布及漆色也幾乎與〈韓熙載夜宴圖〉的條案一致（圖 6-13、圖 6-14）。

圖 6-13　〈韓熙載夜宴圖〉卷中的屏風樣式（左）與南宋佚名〈秋窗讀易圖〉頁中的屏風和机凳（右）

圖 6-14　〈韓熙載夜宴圖〉中的桌子樣式（左）與南宋佚名〈蕉蔭擊球圖〉頁中的桌子（右）

圖 6-15　〈韓熙載夜宴圖〉卷中的注子和注碗

我們現在坐凳子是很平常的事，在五代可不是這樣。當時雖說已經有凳子了，但只是個別使用，沒有普及，直到北宋中期凳子等坐具才普及到市俗百姓中，畫中廣泛出現各種坐具並不是五代南唐時期的生活狀況。畫中富有宋代特色的器具，如青瓷的色澤和造型應屬越州窯系，其中溫酒用的注子和注碗帶有鮮明的宋代特色（圖6-15），五代南唐是絕對沒有的。

　　經過北宋徽宗朝刻意求真的藝術追求，南宋繪畫的寫實技巧已遠勝五代，〈韓熙載夜宴圖〉即已全入此境。如描繪人物渲染細膩，神情微妙；勾勒傢俱、器物線條平整精到，體現了頗為雄厚的寫實能力和界畫功底。與許多宋畫的風格技巧較為相近，如南宋佚名的〈女孝經圖〉卷、〈折檻圖〉軸（圖6-16）和〈卻坐圖〉軸等（後兩幅藏於臺北故宮博物院）。

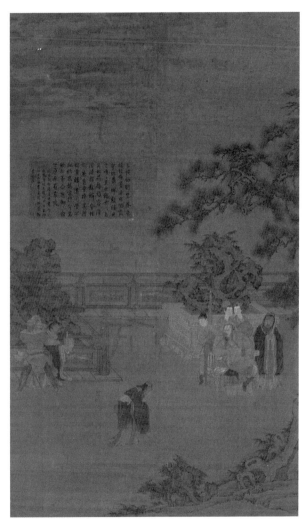

圖6-16　南宋　佚名〈折檻圖〉軸　臺北故宮博物院藏

〈韓熙載夜宴圖〉屏風上的畫有許多宋代的風格，如屏畫的樹石近北宋李成、郭熙的手法；遠山坡石的筆墨似南宋夏圭的水墨技法和南宋馬遠「一角」的構圖樣式（圖6-17）。

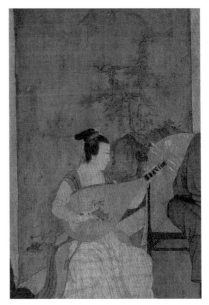

圖 6-17　屏風上的山水畫

（三）這幅畫是臨還是摹？

現在可以說，這幅畫是南宋作品，裡面出現了許多南宋時期的物件，作為地道的摹本是不可能的，但接近臨。這幅畫裡面有許多資訊是符合南唐的，包括韓熙載的精神狀態等。臨者是有本可參的，他參照了來自五代的傳本，甚至是傳本的傳本。

為什麼說它接近於臨本呢？古人在臨畫的時候，會有所改動，把臨畫者所處時代的物件添加進去，他不是為了搞笑，有可能是畫面有些部位不太清楚了，或者他認為舊本的某些部分畫得不如意，他會做一些主觀處理，因此這幅畫帶有一定的創作因素，所以說它是接近臨本。

五、真正的作者是誰？畫給誰？

這個畫家的名字其實就在畫卷前面的題記裡。題記的筆法學過東晉「二王」和北宋蘇軾，仿南宋高宗的書風，那一定是出自南宋某個文人之手。全文只剩上半截，根據字距推算，大約少了十八字，只餘二十一字，聯繫上下文可推定缺字的內容：「熙載風流清□□□□□（缺字約論及韓氏風流倜儻的個性和仕奉南唐之事）為天官侍郎以□□□□□（缺字約論及韓公夜宴之事）修為時論所誚□□□□□旨著此圖。」

「著」字前一字的經緯線被人為錯位且破損嚴重，依稀可見似「旨」字。按宮中書寫的規矩，「旨」字應書寫在頂格，「旨」字的前面應是前一行下半段某畫家的官職和名字才合乎情理。還可以進一步推定，旨字前面必定是「奉」，「奉」字前面有五個空格，他的名不可能是五個字，那前面會是他的職位，如待詔、祗候之類（圖 6-18）。

題文被作偽者裁去有畫家姓名的下半部分，又將末行行首之字致殘，為了掩耳盜鈴，作偽者有意將上半段的題文有規則地弄損，讓觀者以為下半段是自然損壞、丟失。這個用意完全是為了假充顧閎中的畫跡，求得善價，因為顧閎中畫〈韓熙載夜宴圖〉的典故太有名了。這一行徑大致做於宋末元初，否則元以後的題文不會不涉及本幅的作者。

若想知道畫家是在什麼時候畫的，那就要看看最早的收藏印是誰的，再反過來確定作者。經徐邦達先生考證，〈韓熙載夜宴圖〉上最早的收藏印是「紹勳」（圖 6-19）二字，這是理宗朝（1225 年～1264 年）太師左丞相史彌遠的印，是要克紹父業的意思。

史彌遠卒於 1233 年，那這幅圖大致繪於 1125 年至 1233 年間，南宋寧宗、理宗朝畫院的人物畫創作正處於巔峰，精工寫實的人物畫家大致有三類：一是以劉松年為代表的道釋人物畫家；二是以李嵩為主的風俗畫

家；三是一大批專繪歷史故事和表現儒教道德的畫家，現存這類南宋歷史畫除李唐外，全無名款。〈韓熙載夜宴圖〉的作者極有可能屬於第三類，他們所繪的線條在軟硬、粗細及衣褶結構上頗為接近，這個時期活躍於宮廷的人物畫家有馬遠的兒子馬麟，還有陳宗訓、樓觀等，暫不論定。

史彌遠是什麼機緣得到這幅畫？他得到這幅畫真不是什麼好事。研究受畫人與畫中人的歷史背景，有助於我們解開是圖作者的創作意圖。史彌遠（1164 年～ 1233 年）字同叔，明州鄞縣（今屬浙江寧波）人，淳熙十四年（1187 年）中進士，歷大理司直、樞密院編修官、提舉浙西常平、起

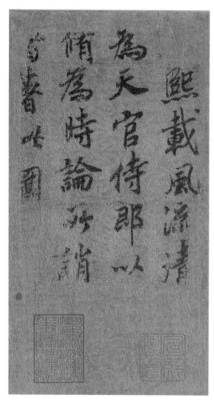

圖 6-18　所有的祕密隱藏在〈韓熙載夜宴圖〉卷前南宋人的跋文裡

圖 6-19　南宋理宗朝宰相史彌遠是該圖的第一個收藏者

居郎、禮部侍郎兼同修國史，嘉定元年（1208年）拜右相，直至病卒，獨相二十五年，專擅朝政，權勢烜赫。在政治上，史彌遠反對韓侂冑抗金，最終殺害韓侂冑，函首呈送金人以求和。同時，又恢復秦檜王爵、諡號，把南宋政治進一步引向黑暗。

史彌遠在私生活方面相當驕奢，他當宰相的時候常常沉醉於酒色之中，見有「美人善琴者，納之[15]」。他「不思社稷大計，雖台諫言其奸惡，弗恤也[16]」。他的放浪生活受到當時社會的譴責，1230年，史彌遠與理宗飲酒過量，終日昏睡，「時人譏之云：『陰陽眠燮理，天地醉經綸[17]』」。甚至在他家演出的樂師也看不下去，有一樂師看到史家連連豪宴，說恨不得以石鑽錐之，第二天，史彌遠差人把他打了一頓後趕走了。又有一天，相府又開席了，堂會上有人演雜劇，一個演員唱詞諷刺了史彌遠結黨營私的勾當：「一士人念詩曰：『滿朝朱紫貴，盡是讀書人。』旁一人云：『非也，滿朝朱紫貴，盡是四明人。』」氣得史彌遠二十年不請雜劇演員。

韓熙載晚年和史彌遠採取的生活方式同屬一類，所兼文職亦有相同之處：韓氏曾官史館修撰，任祕書郎，輔佐太子，即將為相；史彌遠已經官拜相位。兩個人的不同之處亦值得注意：韓熙載放浪形骸，是出於對南唐朝廷的失望和逃避救國之責；史彌遠出於靡費偷安。這是相同的歷史環境裡，造就出的精神境界不同而生活方式相同的歷史人物。因此，該圖選畫韓熙載，意在以南唐亡國之臣的政治命運來規勸當朝的史彌遠，希冀他能從南唐韓熙載荒淫的生活態度中有所感悟。南宋的宮廷畫家受雇於朝廷，不可能擅自作此長卷，極可能是奉旨而作，那個依稀可見的「旨」字，很

15 見《江西文物》1991年第4期，圖版4-5。
16 近人丁傳靖輯《宋人軼事彙編》卷十八，中華書局1981年轉印本。
17 同註16。

可能就是來自宋理宗的旨意。當然，因宋理宗本人的無所作為，他的這種勸誡，其作用是可想而知的。

以歷史故事為題材的人物畫在南宋得到了極大的發展，有其特定的社會歷史背景。畫院畫家們面對北方淪陷、江南臨危的現實，悉心表現歷史故事，傾注了愛國憂國的激憤之情。如李唐〈采薇圖〉卷（北京故宮博物院藏）、蕭照（傳）〈中興瑞應圖〉卷（天津博物館藏）、佚名〈迎鑾圖〉卷、〈望賢迎駕圖〉軸（均上海博物館藏）和佚名〈折檻圖〉軸、〈卻坐圖〉軸（均臺北故宮博物院藏），其創作意圖在於激勵朝廷重施廉平之政。這種借古喻今的歷史畫是當時人物畫創作中一種十分顯著的思潮，〈韓熙載夜宴圖〉的歷史典故當不例外，只是皇帝用來勸誡大臣。

鑑定古畫是欣賞的基礎，在此基礎上，我們才能獲得比較準確的歷史資訊，產生相對到位的精神感受，這樣，在我們內心激起的漣漪才會有價值，更不會浪費我們的感情。

六、〈韓熙載夜宴圖〉的流傳過程

自南宋起，它的收藏就流傳有緒了，曾入元代班惟志之手，明末被王鵬沖收藏，相繼轉入孫承澤、梁清標、宋犖等收藏家的府第。乾隆朝初，入藏清內府，著錄於《石渠寶笈初篇》。

〈韓熙載夜宴圖〉入藏北京故宮博物院的經歷，還有一段感人的故事。這幅畫在 1921 年被住在遜清後宮的溥儀盜出宮外，後隨之到了長春偽皇宮，抗戰勝利後流落到北平的文物市場。張大千在 1945 年底到北京買房，得知〈韓熙載夜宴圖〉卷就在琉璃廠的古玩店玉池山房老闆馬霽川的手裡，他以原先準備買王府宅院的五百兩黃金買進此圖。

1951 年，旅居香港的張大千準備移居巴西，他不願讓這些國寶在國外遭遇險情，他想以低價留在中國，他透過友人悄悄地把這個訊息傳遞給了大陸和臺灣。在大陸，時任文化部文物事業管理局局長的鄭振鐸先生得悉後立即報告了中央。那天正好是星期天，周總理日夜辦公，他指示鄭振鐸利用在香港的關係找到了張大千，以三萬美元的價格使張大千手中的這批古畫回到了北京故宮博物院，其中還包括五代董源的〈瀟湘圖〉卷、元代方從義的〈武夷放棹圖〉軸。

　　〈韓熙載夜宴圖〉卷的價格還不及當初他買下時所費鉅資的十分之一，張大千的用心，也就不言而喻了。臺灣方面得知這個消息的時候，一方面是休息日，沒有及時傳遞和商議，另一方面是財政緊縮，等到發現的時候，這批國寶已經安然地躺在北京故宮博物院延禧宮書畫庫房的楠木櫃裡了。

故宮研究員帶你看懂中國名畫

盛世隱憂

北宋張擇端〈清明上河圖〉卷

—

真跡

- 張擇端是誰？
- 〈清明上河圖〉畫的是什麼地方？
- 為何說這幅畫中有許多令人心驚肉跳的細節？
- 這幅畫隱藏了哪些關鍵資訊？

一、張擇端是誰？

張擇端是北宋的宮廷畫家，其人擅長畫界畫，過去認為他的生平「不可考」，畢竟前人留給我們關於張擇端的唯一資訊就是金代文人張著寫於1186 年的跋文（圖 7-1）：

翰林張擇端，字正道，東武人也。幼讀書，遊學於京師，後習繪事。本工其界畫，尤嗜於舟車、市橋、郭徑，別成家數也。按《向氏評論圖畫記》云：「〈西湖爭標圖〉、〈清明上河圖〉選入神品。」藏者宜寶之。大定丙午（1186）清明後一日，燕山張著跋。

其實，張著的這段跋文基本告訴了我們張擇端的生平事略，但需要一個字一個字地找出其中的資訊。

跋文裡開頭就稱他是「翰林」，這是唐宋時期的人對供職在翰林院的人的簡稱。據《宋史》記載，宋太宗在至道三年（997年）六月「詔翰林寫先帝常服及絳紗袍、通天冠御容二[18]」，這個「翰林」不是翰林學士院裡替皇帝起草文告的文官，而是在翰林圖畫院裡的畫家，後來的張擇端就在其中。

張擇端名為「擇端」，字是「正道」，透過他的名和字就可知道他的家庭背景。他的名字出於《孟子‧離婁下》：「夫尹公之

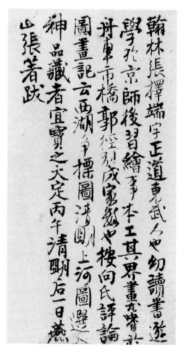

圖 7-1　金代 張著寫在〈清明上河圖〉卷後面的跋文

18 《宋史》卷一百二十二《禮志》，第 2851 頁。

他，端人也，其取友必端矣。」在《論語・學而》裡面也有「上必明正道以道民」之句，意思是說，國君應該將治國的正確道理告知老百姓。他的名和字深刻地烙下了儒家思想的印記，想必一定出生於一個尊崇儒家思想的家庭。他能從小讀書，長大後還去開封，說明家境還不錯，那他讀的一定是儒家的著作了。

「東武」就是現在山東的諸城，是一座有四千多年歷史的古城。南城即東武縣城，因境內有東武山，故得名。元封五年（前106年），琅邪郡移治東武，境內各縣皆屬琅邪郡。隋開皇十八年（598年），取縣西南三十里故漢諸縣為名，改東武縣為諸城縣，一直沿用至今。諸城距離孔子的故里非常近，孔子的得意門生、女婿公冶長，埋下了諸城的儒學根底，自漢代起，這裡是儒家經學思想非常重要的發源地和中心。

所謂「經學」，就是指如何傳達儒家經典著作的思想和解釋裡面的字句，是儒學中專門的學問。經學在北宋諸城影響了許多士子的人生，一些經學傳人透過科舉考試入朝為官，如翰林侍講學士楊安國、龍圖閣待制趙粹中、左丞趙挺之、太學生金石學家趙明誠等都是出自諸城，他們成功地選擇了科舉入仕的道路，對張擇端必然會產生導向作用。

跋文中講他「遊於京師」，我們現在說的「遊學」是邊旅遊邊學習的體驗式學習，當時的「遊學」可不是這個意思，是有特指的。司馬光上書宋英宗言道：「國家用人之法，非進士及第者不得美官，非善為詩賦論策者不得及第，非遊學京師者不善為詩賦論策[19]。」意思是說，遊學京師是來學詩賦論策的，然後才能參加進士考試，中了進士之後，就可以得到朝廷的美官。那麼，張擇端「遊學於京師」的目的與參加科舉考試有關。他到京師投考，說明他已經通過了由地方主持的鄉試，考中了秀才，被報

19 元・馬瑞臨《文獻通考》卷三一《選舉考四》，前揭《景印文淵閣四庫全書》，第610冊，第674頁。

送到京師參加會試。通過了會試，相當於中舉，他就可以參加每三年一次的進士考試。

張著筆鋒一轉，「後習繪事」，代表張擇端肯定沒有考上。根據張擇端來自經學重鎮的文化背景，他所研習的科目應該是策論，策論亦作經義，需背誦「禮樂刑政、兵戎賦輿」等儒家的經世治國之道。在北宋中後期，科舉考試是以「詩賦」取士，還是以「策論」選優已經成為新舊黨爭的焦點之一，這種不太穩定的考試科目平添了考生們一些不良變數。如果沒有其他原因的話，來自經學故鄉的張擇端也許不適應這種變化，科場失利，不得不半路出家學習繪畫。他很可能在年少時有一定的繪畫基礎，加上其故里的繪畫風習，為他改弦更張奠定了基礎。

那個時候就有「北漂一族」了，張擇端為了生計，就開始學習界畫（圖7-2）。界畫是一種借助直尺來表現建築的繪畫，技巧性強，要在筆桿下面綁上一個叫界隔的小木塊。有了它，界筆就可以抵著直尺運行，毛筆上的墨水就不會把尺和紙弄髒污，會按照畫家的意圖畫成各種各樣不同長短的直線，用這樣的工具畫出來的畫，就叫界畫。

圖 7-2　用界筆畫直線作界畫（左）、綁上界隔的界筆（右）

界畫容易畫出效果，只要運用工具熟練、畫得精細準確，就會討得欣賞者的認可，好謀生。在張擇端之前，燕文貴就是一例，他原先是行伍出身，後來「漂」到東京，畫舟船盤車。當時富商高氏家有燕文貴畫的〈舶船渡海圖〉，宰相呂夷簡府裡也有燕文貴畫的屏風畫。後來，燕文貴經畫院畫家高益推薦，當了畫院祗候。當時學界畫者，無不仰慕宋初的界畫宗師郭忠恕，他除了善畫樓觀木石之外，還是一位文字學家，寫過《古文漢簡》，宋初劉道醇《聖朝名畫評》讚賞了他妥善處理建築結構中的平行線、屋宇空間建築規矩等技藝「折算無虧，筆劃匀壯，深遠透空，一去百斜」。從郭忠恕傳世的〈雪霽江行圖〉卷（圖 7-3）（臺北故宮博物院藏）來看，張擇端專擅畫舟車、橋樑和建築，深受郭忠恕畫風的影響。由於張擇端是後習繪事，剛入畫院時，他的年紀不會小、職位不會高。

二、關於〈清明上河圖〉

　　根據張著的跋文，向氏家族的《向氏評論圖畫記》把張擇端的〈西湖爭標圖〉、〈清明上河圖〉選入了神品，宋徽宗專尚法度，以「神品」居於畫品之首。

（一）如何判定〈清明上河圖〉的創作時間？

　　細查〈清明上河圖〉的技藝，畫家對細微之處刻畫的精微地步及其嫻熟程度，考慮到張擇端是「後習繪事」，該圖應是畫家的中年之作，在四十歲左右，時在崇寧（1102 年～1106 年）中後期，再年輕些，恐功力不達，若再老些，眼神不濟。由此可以推導出張擇端大約出生於十一世紀六〇年代。

首先，我們要查驗畫中人物的衣冠服飾。女士的衣冠服飾是變化最快的，我們看到畫中有不到十位婦女，她們穿的衣服都是寬鬆式的短褙子，我們現在叫外套。根據南宋遺民徐大焯的《燼餘錄》記載，這種女裝樣式是在崇寧（1102 年～ 1106 年）、大觀（1107 年～ 1110 年）年間出現的。

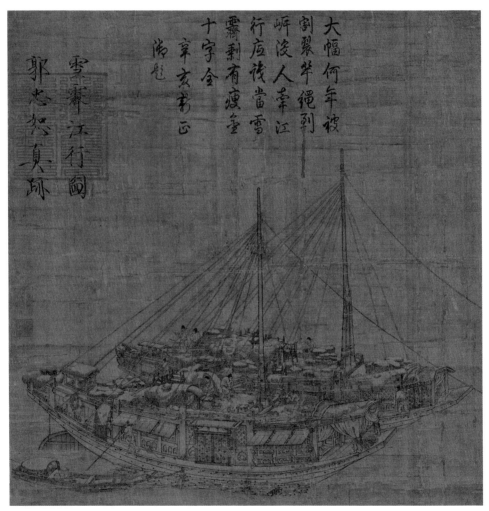

圖 7-3 北宋　郭忠恕〈雪霽江行圖〉卷　臺北故宮博物院藏

最早穿這樣衣服的人是演藝界的雜劇演員，出現在白沙宋墓繪於元符三年（1100 年）墓室壁畫〈伎樂圖〉上（圖 7-4），然後民間百姓漸漸地也穿上了這樣的衣服（圖 7-5）。這種衣服有個特點，它比較短、寬鬆，幹起活來比較方便。到了宣和、靖康年間，這樣的衣服已經不太流行了，婦女都愛穿那種緊身的半長外套。

還有一處，我們看到畫面中有兩個人在推著車，一輛在大道上、一輛在胡同裡，車上蓋著一塊大苫布，上面寫著草書大字（圖 7-6）。很顯然它本來不是苫布，而是大屏風，是黏在屏風上面的書法作品。這麼好的書法作品卻被扯下來當苫布，一定是這個寫字的人出事了。

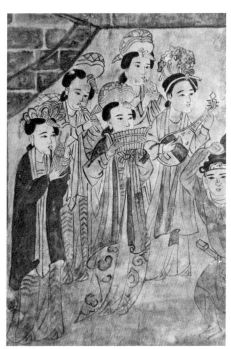

圖 7-4 河南禹州白沙宋墓壁畫〈伎樂圖〉（局部，摹本，原圖繪於 1100 年）

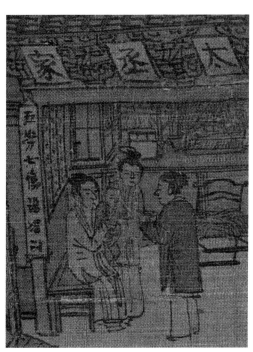

圖 7-5 〈清明上河圖〉卷裡「趙太丞家」診所裡的女性求藥者和太醫夫人

會是什麼人寫的呢？這就要跟北宋朝廷裡的新舊黨爭結合起來。北宋只有在崇寧年間初期發生了類似的事件，舊黨人如蘇軾、黃庭堅被宋徽宗廢黜了，還要求把他們印的書和寫的墨跡統統銷毀，那麼畫中出現的這個情景，記錄了當時發生的真實事件。

再往下看，上面還有標出羊肉的價格「每斤六十足」。「六十足」就是六十個銅錢不能少，價格牌的旁邊掛著一副羊肺，還有羊心和羊肚等內臟，看來這是羊下水的價格（圖 7-7）。

通常羊下水的均價是羊肉價的一半或接近一半，這樣的價格在北宋的羊肉價格史上應該是什麼時期呢？恰恰也是在崇寧（1102 年～ 1106 年）初期，當時的羊肉是一百二十文到一百三十文一斤。

我們在畫中看到了多處事件和物件都和北宋崇寧初年有關，那麼畫完這張畫很可能是在北宋崇寧中期，差不多 1105 年左右，我想在這之前，張擇端已經進入了翰林圖畫院了。

（二）張擇端畫的是汴京什麼地方？

首先要看〈清明上河圖〉畫的是什麼地方。過去一直都說畫的是汴京城的東南角、東水門一帶，因為那個地方是汴河進入汴京城的進口處，商貿活動非常熱鬧。但經過我仔細觀察，發現畫家畫的並不是那個地方。我們先來看這個城門：城門都是有門名的，把這個城門的牌匾放大一看，它上面就寫了一個「門」字，「門」的前面就點了幾點（圖 7-8），這說明畫家有意要回避畫具體的城門。

這會不會是偶然的呢？畫中有一個寺廟，這個寺廟有門釘，說明等級很高，應該是皇家寺廟。像這樣的寺廟牌匾是要寫上廟名的，但再仔細一看，上面也是就點了兩點（圖 7-9）。還有畫中的虹橋，像這樣的橋在汴河上有十三座，那麼畫家到底畫的是哪一座呢？在橋身上也沒見到橋名。

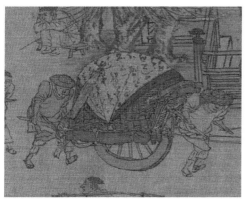
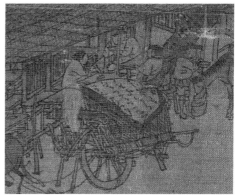

圖 7-6　圖中兩處出現屏風上的草書大字被用作苫布

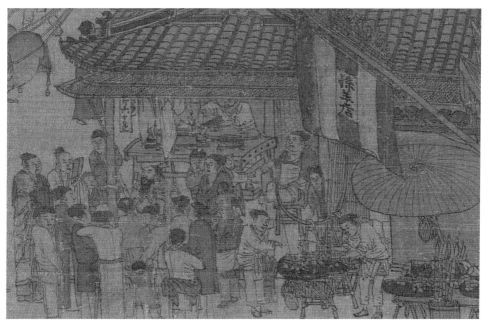

圖 7-7　羊下水的價格是統貨，一斤六十個銅錢

圖 7-8　城門上的大牌匾，「門」字一清　圖 7-9　寺廟也不寫廟名
二楚，門名？畫家就是不寫

在宋代，人們會在橋的兩頭建個小牌坊，牌坊上面寫上橋的名字，北宋瓷枕（開封博物館藏）上的〈陳橋兵變圖〉就是如此，但畫中也沒有。那麼會不會是因為字太小，畫家眼神不濟，難以寫清楚？可當我們看到畫當中其他地方的大小招牌、廣告，不論再小的字，畫家都寫得一清二楚，看來不是眼睛問題，而是畫家特有的構思：他根本就不想畫一個具體的地方。要是畫得很具體，就會把自己局限住，比如畫了某個具體的城門，進了該城門第一家應該是個飯館，就要畫出來，否則人家會說畫得不像，他把城門名字去掉，別人就不能隨意挑剔他了。

（三）　知道張擇端作畫的時間和地點對看畫有什麼幫助？

知道張擇端作畫的時間和地點，可以讓我們著重查詢那個時段的汴京城發生了什麼事情。汴京城在歷史上是七朝都城，最早是戰國的魏惠王在此建立魏國國都大梁，後來在戰亂中被摧毀了。隋代稱汴州，隋煬帝在此開鑿了通濟渠，由泗水經汴州流入淮河，成為中原地區的水路交通樞紐。唐代又在此設節度使，784 年，唐德宗在此設置軍隊十萬，成為北方的軍事重鎮，也成為大唐的東屏。更重要的是，由於通濟渠作為貫通東西南北的交通大動脈，滿足了開封城的軍需和商貿需求，使得這裡成為中原和洛

圖 7-10　北宋開封城全景，正中為宮廷（攝自開封山陝會館展廳）

陽並立的商貿中心。宣武軍節度使朱溫建立了後梁，在這裡定都，將汴州設為開封府，往後的後晉、後漢、後周、北宋、金朝均在此建都。

　　開封是當時世界最大的城市，新舊城共有八廂一百二十坊，人口達十萬戶，加上駐防的軍隊共有一百三十七萬人，這個時候的開封在國際上已經成為「坊市合一」的開放性大都市了。過去街與坊之間是用柵欄隔開的，北宋把這些拆了，打通屋牆做買賣。北宋的年稅收最高達到一‧六億貫，我算了一下，合人民幣兩千〇八十億元。北宋是當時世界上最富庶的國家，而開封則成為最繁榮的城市（圖 7-10）。

　　北宋滅亡時，一位名叫孟元老的人逃到了南宋，他曾經生活在徽宗朝，寫了一本回憶開封的箚記《東京夢華錄》，記述了開封城的宮殿和街巷，透過一年的節日介紹當地的風俗民情，這就是張擇端畫〈清明上河圖〉的社會背景。開封城作為大都城，它發生最關鍵的變化是在北宋初期開始有了夜市。由於開封是一個水陸交通的大樞紐，南來北往的貨物在這裡集散，白天做不完的生意就會拉個晚，最後拖到子時，天濛濛亮，擺早攤的又出來了⋯⋯北宋官府覺得這樣可以增加稅收，創造良好的商業環境，這樣一來，就形成了日益成熟的夜市。

夜市的出現是中國商業史上一個非常重要的突破，夜市帶來了許多新的發展，包括文化、娛樂業，而市肆俗民所關心的各種故事是說唱藝術表現的中心內容。由於市井夜生活的延長，在客觀上，要求增加藝術作品的長度和表述生活情節的精細度，這推進了北宋俗講文學的發展，特別是出現了從唐代俗講和變文演化而來的話本小說。

　　北宋演藝界出現了一種新的綜合性藝術形式，以歌舞表演、多首曲詞講唱的形式連續表現一個長篇故事，成為元雜劇的雛形。在汴京的勾欄瓦子裡，每天表演二十幾種戲曲節目，以滿足欣賞者在夜生活裡大大延長欣賞時間的需求，幾乎達到了通宵都應接不暇的程度。

　　當時的商業活動已經形成了定點化、行業化和規模化，如醫藥、器皿、茶室、酒店、票行、牙行、典當、賭局、占卜、車行、運輸等行業，這些行業就為張擇端畫風俗畫打開了一扇扇活生生的社會之窗。我們在畫中看到各式各樣的行人，如文武官員、士子、兵卒、牙人（中間商）、販夫、船工、工匠、車夫、力夫、村夫、流民、丐童，還有算命的等各色人等，不下幾十種，這些人向藝術家們展露了城市生活的各種表情。

三、如何評價〈清明上河圖〉

　　我先解釋「清明上河」這四個字的意思。張擇端唯一傳世的畫作就是〈清明上河圖〉（圖 7-11，P.136、P.137），很多人對「上河」兩個字總是不太理解。其實這個詞我們現在還在用，只不過不說「上河」了，但還說「上車」、「上橋」、「上船」，這個「上」實際是一個動詞，而「清明上河」就是說在清明時節，大家上河，即到河的堤岸上去、到橋上去，去看春天的景致。所以〈清明上河圖〉就是表現清明節春天的景色，畫中

出現踏青回歸的人馬，街頭有賣紙馬的店鋪，還有當時開封百姓要在清明節裡吃的麵食棗[20]（圖 7-12）。

元代的江浙儒學提舉李祁認為該圖「猶有憂勤惕厲之意」，這個意思是：百姓糊口艱辛即「勤」，並不是什麼好事，街頭險象環生即「厲」，應該引起憂慮和警惕。他提出「宜以此圖與〈無逸圖〉並觀之。庶乎其可以長守富貴也」。

〈無逸圖〉是什麼圖？考「無逸」，源自《尚書·無逸》：「周公曰：『嗚呼！君子所其無逸。先知稼穡之艱難，乃逸，則知小人之依。相小人，闕父母勤勞稼穡，厥子乃不知稼穡之艱難乃逸[21]。』」唐開元年間（713 年～ 741 年），明相宋璟借《尚書·無逸》篇告誡唐玄宗要勵精圖治，該篇記載周公勸成王勿沉溺於享樂，他抄錄了《無逸》全篇，並繪成〈無逸圖〉獻給唐玄宗。

圖 7-12　清明節開封特有的食品棗錮

20 麵食棗：一種發麵餅，上面嵌著一些大棗。
21 王世舜（1982）。《尚書譯注·無逸篇》，第 213 頁。四川人民出版社。

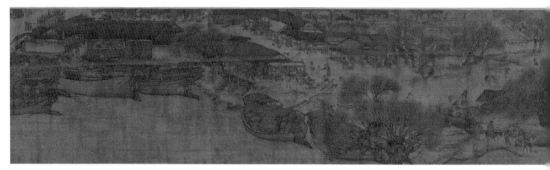

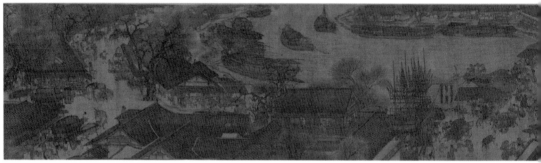

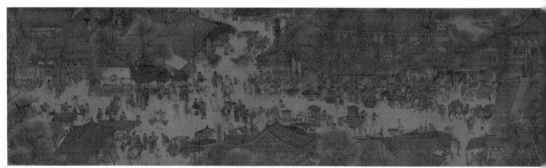

圖 7-11　北宋　張擇端〈清明上河圖〉卷　北京故宮博物院藏

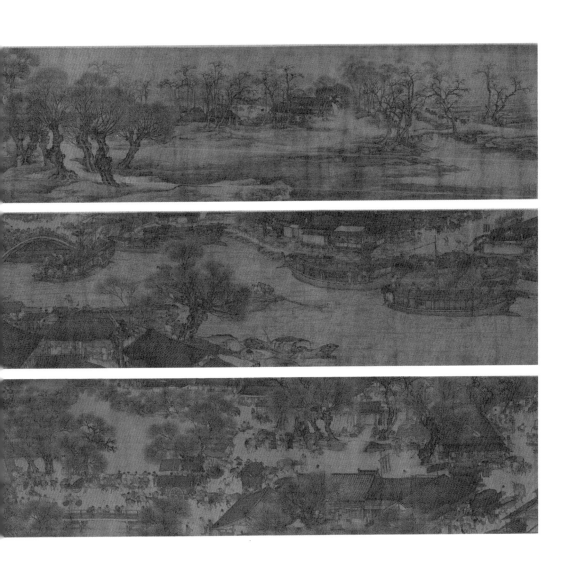

唐人崔植上《對穆宗疏》記述了這段歷史：「璟嘗手寫《尚書·無逸》一篇，為圖以獻。明皇置之內殿，出入觀省，咸記在心，每嘆古人至言，後代莫及，故任賢戒欲，心歸沖漠。開元之末，因〈無逸圖〉朽壞，始以〈山水圖〉代之。自後既無座右箴規，又信奸臣用事，天寶之世，稍倦於勤，王道於斯缺矣[22]。」此後，朝廷確定了〈無逸圖〉的規諫作用。

李燾《續資治通鑑長編》記載了北宋仁宗對〈無逸圖〉的虔敬態度：翰林侍講學士兼龍圖閣學士孫奭「講至前世亂君亡國，必反復規諷，帝竦然聽之。嘗畫〈無逸圖〉以進，帝施於講讀閣。帝與太后見奭，未嘗不加禮」。南宋詩人李洪在《和柯山先生讀中興碑》尾句「鑑古評詩增感慨，無逸圖亡山水在」，則是感慨〈無逸圖〉的借鑑作用。後世諸朝獻〈無逸圖〉之事不絕於書，可見，元代李祁是第一個看出〈清明上河圖〉門道的人，他把該圖比作勸誡唐玄宗的〈無逸圖〉！

第二個是李祁的五世孫、明代禮部尚書兼文淵閣大學士李東陽（1447年～1516年），他平素就關注時政得失，曾多次上疏諫言，他欣賞〈清明上河圖〉後的感受是「獨從憂樂感興衰」，進一步說，即社稷江山「且以見夫逸失之易而嗣守之難，雖一物而時代之興革、家業之聚散關焉。不亦可慨也哉。噫！不亦可鑑也哉」。

第三個是明代南京禮部尚書邵寶，他把〈清明上河圖〉看得最透！邵寶是一個勤政憐民的官員，尤其是他在任職地方官時，從他體恤民情的為政觀念來說，當他「反復展閱」張擇端在鋪展汴京城清明節商貿繁華的景象時，出乎尋常地發現了一系列使他「洞心駭目」和「觸目警心」的社會問題。看到這一切，邵寶很自然地將日常的從政觀念帶到了繪畫賞析中，與四百年前的張擇端產生出共鳴。

22 《全唐文》卷六九五，第 7131 頁，中華書局，1983 年。

邵寶認為該圖的主題是「明盛憂危之志」，畫中的種種情節令人「觸於目而警於心」，畫家「以不言之意而繪為圖」，是「溢於縑毫素絢之先」。是故，畫家在事先就進行了周密的構思，邵寶進一步發現了這個祕密。遺憾的是，〈清明上河圖〉後的邵寶跋文在明末被裁去，劉臨淵[23]、戴立強[24]先後在清代卞永譽《式古堂書畫匯考》（吳興蔣氏密均樓藏本）畫卷十三「張擇端清明上河圖卷」著錄文字後的空白之處發現了著錄的邵寶的這篇跋文。

四、〈清明上河圖〉背後的故事

　　張擇端是一個充滿儒家思想情懷的宮廷畫家，難道他僅僅是為了展示一下當時的社會風俗、炫炫他畫小人和界畫的技藝嗎？恐怕未必！很顯然，畫家不畫具體的某個地方，是為了能夠概括提煉出在開封城各個地方發生的一些事情，然後將它們集中在一起，讓大家在這個有限的尺幅裡，一下子就看個明白，看個清楚，還要看個心驚肉跳。

　　如何來看這些九百年前的古畫，不能以我們現在的經驗和感覺來分析古畫中的一個個細節，讓我來逐一解開。

　　卷首那匹白馬是官馬，牠身上的鞍轡也是相當華貴的，在古代，馬是官家的坐騎，老百姓只能騎驢、騎牛，這匹白馬受驚了，正要衝到集市裡去，那可是要出人命的！當時氣氛很緊張，一個老頭趕緊招呼他的小孫子回屋，另一個老頭嚇得落荒而逃。受驚的馬的奔跑聲、嘶叫聲驚醒了在小

23 劉淵臨（2007）。〈清明上河圖〉之綜合研究、〈清明上河圖〉研究文獻彙編，第 233 ～ 234 頁。遼寧瀋陽：萬卷出版公司。
24 戴立強。今本〈清明上河圖〉殘本說，前揭〈清明上河圖〉研究文獻彙編，第 113 頁。

茶館裡喝茶的老百姓，他們紛紛尋聲往外，一頭驢子也受到驚嚇，蹦跳了起來。下面的場景會發生些什麼，就可想而知了。在這裡，畫家是暗喻當時普遍存在的官民矛盾。

孟元老《東京夢華錄》卷三記載：京師於高處磚砌望火樓，樓上有人卓望，下有官屋數間，還有駐屯軍守在裡面，一旦發現火情，馬上實行撲救。開封有一百二十個坊，每一個坊都設有一個望火樓觀察火情，整個〈清明上河圖〉所展示的街道綿延十里，沒有一座與此相同的望火樓，唯一看到的是一個磚砌高臺。從高臺和下面的「官屋數間」來看，磚臺上原本立了四個高高的柱子，頂部是一個高臺，它原本曾是一個望火樓或者是與軍事瞭望有關的高臺建築。眼下四根木柱被截取大半，支撐的卻是涼亭，成為供人休憩的雅靜之地，下面的兩排營房變成了飯鋪（圖7-13）。

再往前走，我們看到一個官衙模樣的建築，在門口橫七豎八地躺著幾個士兵。他們身邊有兩個文件箱，卻都躺在這裡睡大覺、發愣。從這裡可以看出北宋冗官、冗兵、冗費現狀的真實反映，士兵都處在極其懶惰、消極的狀態。再往前，汴河上停泊著許多很大的運糧漕船。要注意，在這個繁榮背後恰恰隱藏著深刻的危機。這些都是私家的糧船，宋太祖早就立下規矩，朝廷必須掌控京畿要地的糧食，私糧不得入內，這裡卻有大量糧船湧入，準備囤貨居奇（圖7-14）。為何說是私糧呢？因為官糧必須要有官員在場，士兵持械護衛。在這個糧船的前後，沒有一個官員或軍人看守，畫中那個糧販在吆三喝四地指揮卸糧，多形象啊！

拱橋是畫中矛盾的高潮，充分表現了畫家對事物的觀察力、表現力和概括力（圖7-15）。畫家在這裡揭露了一個重要問題，就是當時的官員不作為、不恪盡職守。大船的桅杆要撞上橋幫了，怎麼會發生這樣的險情呢？按常理，官員應該集合民眾，在距離虹橋一定距離的時候，安排人員值守，提醒縴夫停止拉縴、放下桅杆，以免桅杆撞上橋幫。

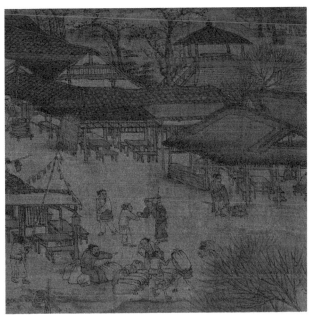

圖 7-13　開封博物館制作的望火樓模型（左）、眼下的望火樓被改成了涼亭（右）

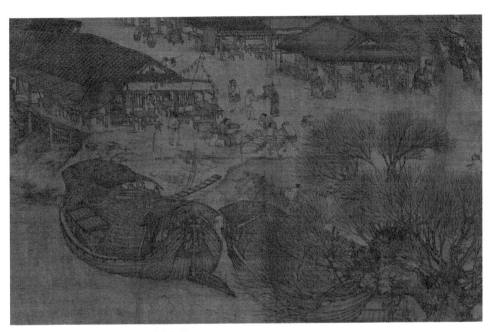

圖 7-14　私家漕糧紛紛運抵京師

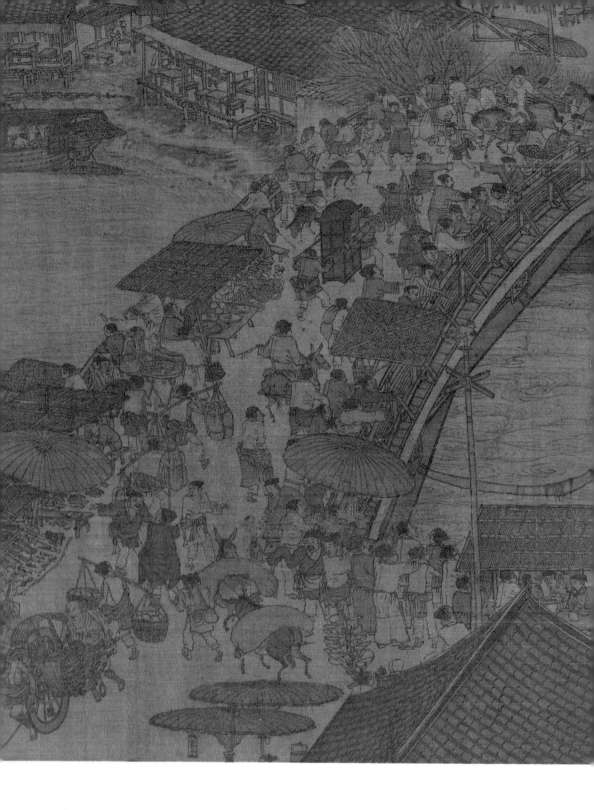

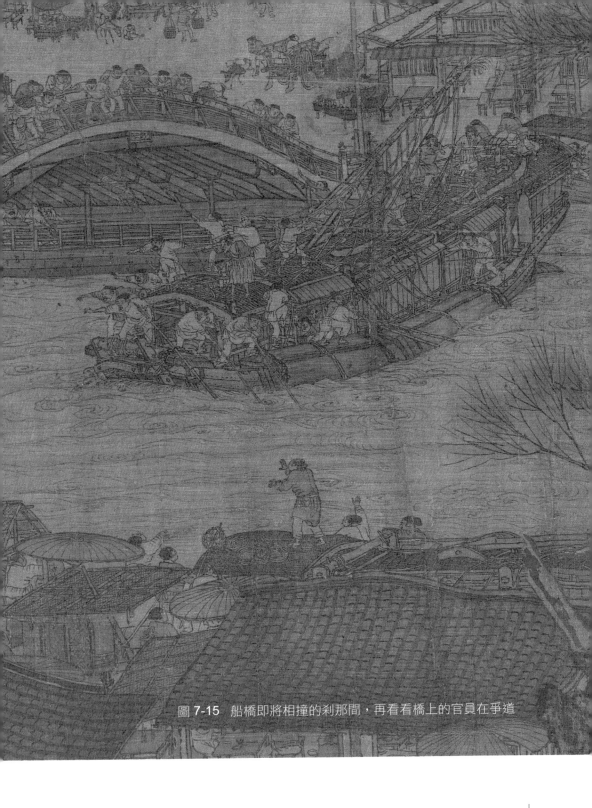

圖 **7-15** 船橋即將相撞的剎那間，再看看橋上的官員在爭道

但這些崗職都沒有了，所以埋頭拉縴的縴夫一直把船拉到橋跟前還不知道，等船上的人發現已經是大難臨頭了，他們趕緊七手八腳地放下桅杆，有一個船夫非常機警，他拿起一根長篙，死死頂住橋幫，讓船暫時過不去，讓船工有足夠的時間把桅杆放下來。

橋上更是險象環生，因為兩邊的占道經營造成交通擁堵，橋的兩頭分別上來一文官、一武將，他們的馬弁在爭吵，互不相讓，亂成一團。畫家把當時各種矛盾交織在橋上和橋下，形成了北宋後期官員不作為所造成的非常尖銳的社會矛盾。

城門口沒有一個士兵在看守，象徵域外勢力的駱駝商隊長驅直入、揚長而去，整個開封城等於一個不設防的城市。再看這個城牆，是用泥土夯出來的，但上面已經疏鬆了，長了很粗的雜樹，由於年久失修，城牆塌陷嚴重（圖 7-16）。

按理，進城的第一家應該是城防機關，在這裡卻是稅務所。北宋政府在這個時候放棄了國家防衛，而精心於獲取更多的稅收。畫家特別在這裡畫出一場為紡織品的稅額而爭吵的情景（圖 7-17）。北宋爆發了許多次中、小農民起義，其主要問題就是因稅收過高所引起的。

我們又看到一個有人在擺弄弓箭的鋪子，宋代是不允許賣弓箭的，這裡原本是一個消防站，眼下這裡變成了軍酒轉運站，運送的就是這家「孫記正店」釀造的美酒，原先用來裝消防用水的大木桶正好用來裝酒。畫中還畫了一種消防工具叫麻搭，就是在一根竹竿前面綁一個鐵圈。據《東京夢華錄》記載，鐵圈上必須纏繞著兩斤麻繩，消防兵拿它蘸泥漿去滅火，在火災初期還是有一定的壓制能力的。然而眼前的麻搭上沒有按要求捆上麻繩，而是閒置一邊。顯然，這個消防站已經失去了它原有的功能。

這幾個拉弓箭的禁軍，是畫中最精神的士兵（圖 7-18），他們要把這些酒運到軍營裡，走以前要檢查武器，他們按慣例拉拉弓，緊緊護腕，繫

繫腰帶。在他們不遠處有兩輛四拉馬車，車上裝著牛皮，這是用來封酒桶的，馬車正風馳電掣地急轉過來，由於速度過快，驚嚇了路人，都是因為饞酒惹的禍（圖 7-19）。為了喝酒，這些禁軍都顯得非常賣力和盡責，畫家用他狡黠的黑色幽默辛辣地諷刺了這些饞酒的禁軍官兵。

說起禁軍，你在畫中能看到一匹像樣的戰馬嗎？宋代經歷了從文武並治到以文治代替武治的歷史過程，這個過程的具體體現就是國家最重要的戰略工具──馬匹從多到少、從強到弱，宋軍有百分之八十到九十的官兵沒有馬匹。因而在張擇端筆下繪有的五十多頭牲口中，竟然沒有一匹像樣的戰馬，僅有的幾匹馬，則是官家的坐騎。

如果張擇端真的要展示清明節開封城裡的歡快場景，他應該畫大相國寺的廟會，那裡是東京百姓最熱鬧的去處。清明節有許多街頭表演，如禁軍騎隊的奏樂表演，還有拔河、蕩秋千、街頭雜耍和舞蹈，這些，張擇端都沒有畫，從他極強的選擇性裡，可以看出他的用心和目的。

再比較畫中的人物活動，畫家從卷首就開始注重表現貧富對比：將困頓的出行者和歡快踏青返城的貴族放在一起進行對比；餓漢與那些在酒樓裡聚餐的雅士，縴夫與坐在車轎裡的富翁和騎馬的官宦人家形成了鮮明的對比；還有那高貴的香料店、在醫鋪裡治酒病的富人與饑渴難耐的窮人更是形成了強烈的反差，在靠近卷首的地方，一個窮漢想喝一碗茶，脫光了衣服都掏不出一文錢（圖 7-20）。

北宋開封城百姓的用餐習俗起先是一日兩餐，由於商業運轉的時間加長和社會物質不斷豐富，在真宗朝以後，逐漸改為一日三餐了，午餐這一頓對開封人來說正是在最忙的時候的享受。畫中可以看到一種新的職業出現了，有一個「送外賣」的小哥，他能一手拿兩個碗，奔跑而去。有的叫外賣的比較講究，要吃熱乎的，送外賣時還得搭上一個明爐。這個夥計還是個半大孩子，沉重的明爐將他瘦弱的身子傾向一側（圖 7-21）。

圖 7-16　毫不設防的開封城門

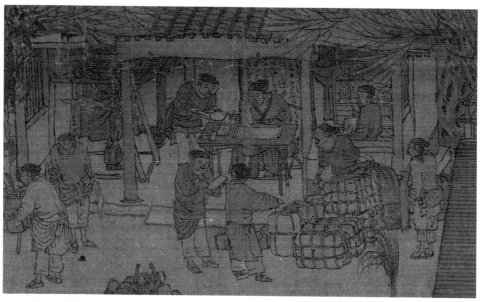

圖 7-17　城門口內的場務（稅務所）

　故宮研究員帶你看懂中國名畫

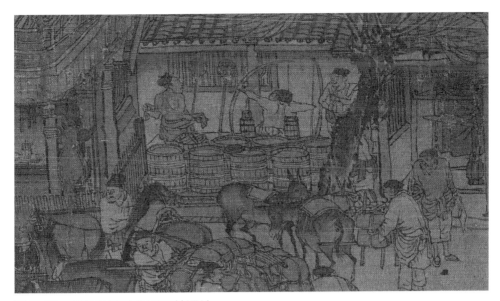

圖 7-18　消防站被改作軍酒轉運站

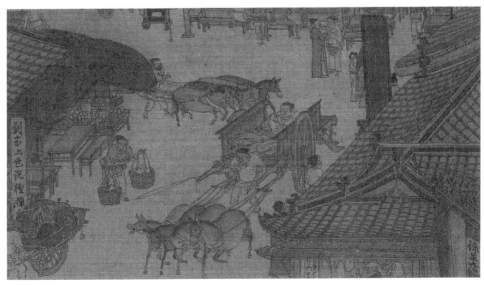

圖 7-19　急速趕來運酒的軍車

圖 7-20　找不到活幹的流民掏不出一文茶錢

圖 7-21　送外賣的小哥已是熟練工了（左）、外賣小哥還代租明爐（右）

　故宮研究員帶你看懂中國名畫

畫家用整卷的篇幅，把一系列社會危機和痼疾展示了出來，到最後，就該有一個含義深刻的收筆。他接連問了三個問題：問病、問命、問道。這非常符合張擇端本人的身分，他是一個宮廷的普通畫家，不可能拿出什麼治國的良方，但是他困惑啊！他不明白怎麼會是這樣的呢？

1. 問病

　　在畫作結尾的地方有一個情景：兩個婦人帶著孩子，到一個名為「趙太丞家」的醫鋪來求醫，一定是這兩個婦人的老公昨天對飲後大醉，在家裡鬧得狼狽不堪，鋪裡的老太太正在安慰她們，等老太醫接診。這家醫鋪是治什麼病的呢？畫家非常幽默地在大牌匾上寫著「專治酒所傷真方集香丸」，還有專門治「五勞七傷」的，如胃病、五臟喝傷等等（圖7-22）。要注意，畫家在這個地方表達了希望醫治「酒病」的良好願望。

2. 問道

　　在醫鋪旁的官宅門口，一個鄉下人要進城迷路了，不知道該怎麼走，正在向官宅的守門人打探去路，守門人在指點他該怎麼走（圖7-23）。

3. 問命

　　畫家畫了一個算命鋪，外面掛了一個「解」字招牌，四周圍了一群算命的年輕人。清明節過後的兩個星期，就是每三年一次的進士考試，士子們在考前都要找算命先生去算一卦自己的命運，算命的老者拿著扇子，揚著頭，在挨個說著什麼（圖7-24）。畫家畫這個問命的場景，表達了他對未來社會的擔憂，不知皇皇大宋之茫茫前程……

　　張擇端的〈清明上河圖〉在結束時，他的憂患、他的期待、他的迷茫，盡在其中。這不是一幅簡單的風俗畫，是那個時代像張擇端這樣有儒家情懷的畫家留給我們的精神財富和藝術範本。

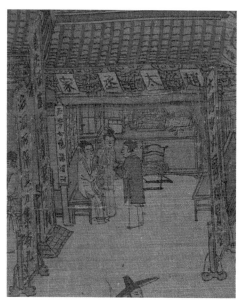

圖 7-22　問病

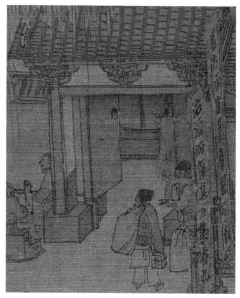

圖 7-23　問道

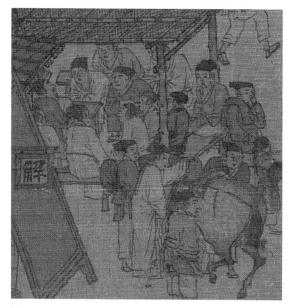

圖 7-24　問命

五、張擇端作畫的政治背景

在宋朝，張擇端的畫諫在某種程度上是受到保護的，明代李東陽還看到卷首有宋徽宗的五字題簽，還加鈐了徽宗的雙龍小印。不過徽宗沒有從中獲得教益，只是肯定了畫家的技藝。張擇端在畫中所揭示的各種社會弊病在北宋最後的歲月裡越演越烈，最後被金軍蕩平。

說到宋徽宗對張擇端的態度，不得不追溯到宋太祖。宋太祖以來，北宋採取文官治國的國策，制定了鼓勵文人諫言的政治措施，特別是立下了「不得殺言事者」的戒律，關注社會現實和朝廷政治是宋代畫家較為普遍的創作趨向。

宋徽宗在建中靖國元年（1101 年）登基，他登基後不久，就向全國發布一個詔令，說他年紀很輕，初為人君，在處理國政方面缺乏經驗，在執政當中會有許多問題出現，希望各地臣民能對他的施政提出批評意見，說對了，他給予獎勵，說錯了，他不追究。這是他繼承了北宋太祖趙匡胤建立的一個傳統，就是要時不時地徵求下臣對朝廷施政的意見。

北宋的諫言方式，越往後越激烈，參與者也越來越多，不僅有朝官諫上，而且還有雜劇家、畫家等藝術家參與諫言，這就出現了從一開始的書面諫言的形式擴展到以文學藝術的形式進諫，即從「文諫」發展為「畫諫」、「藝諫」和「詩諫」等藝術形式。隨著北宋後期社會矛盾不斷尖銳化，文學藝術家更加大膽、直接地參與抨擊時政，表達民怨，其中最大的藝術特性就是增強了幽默詼諧的藝術手段。

值得注意的是，張擇端所揭示的諸多社會弊病，在徽宗朝之前，一直是朝廷大臣屢屢上奏的主題，如上奏儲存官糧、修城牆、禁止侵街、改建橋樑、消防、減稅等，這些問題在前朝多數沒有解決，累積到了徽宗朝則越演越烈。張擇端作為宮廷畫家，多少會知道一些往年以來朝臣上奏而未

解決的問題，特別是徽宗朝廷議論的諸多社會問題。

從圖中呈現出的一系列社會問題與朝臣奏本的一致性來看，說明畫家的社會關注點與朝臣是一致的，也是相當準確和深刻的。作為宮廷畫家不便捲入朝廷黨爭，張擇端面對北宋末年社會出現的種種惡俗，作為一個自小受儒家入世思想薰陶的宮廷畫家，會借奉敕作畫之機以曲諫的手法顯現出他對社會的擔當精神。

張擇端的畫諫並非孤例，北宋類似這種勸諫類的畫作是比較豐富的。早在神宗朝就出現了鄭俠借用畫工李榮作〈流民圖〉抵制王安石的變法，首開「文諫」與「畫諫」相結合的手段。又如畫家湯子升作〈鑄鑑圖〉，《宣和畫譜》深感這幅圖的畫外寓意：「至理所寓，妙與造化相參，非徒為丹青而已者。」又如哲宗朝（一作英宗朝）駙馬都尉張敦禮，他的〈陳元達鎖諫圖〉被湯垕稱為「其忠義之氣突出縑素[25]」，成為宋代畫家們反復表現的忠臣題材。

元代湯垕就勸誡類的繪畫發出切身感受：「畫之為藝雖小，至於使人鑒惡勸善，聳人觀聽，為補益豈可儕於眾工哉[26]！」當時畫勸誡類的題材相當多，以至於有人能將這些畫匯集起來。據南宋鄧椿《畫繼》卷四記載，宣和年間開封有個叫靳東發（字茂遠）的人物畫家，他匯集了從古代到當時以諫諍為題材的人物畫有百事、百幅之多，組合成了〈百諫圖〉。張擇端積極入世、關注朝政、心繫民生的思想，在政治上遇到了徽宗朝初期的納諫詔令，在藝術上，得之於前人在界畫和風俗畫成就的層層鋪墊，最終形成了他的不朽之作。

「清明上河」作為一個獨特的風俗畫題材一直流傳了下來，你可以

25 元·湯垕《畫鑒》，刊於《元代書畫論》（2022），第 379 頁。湖南長沙：湖南美術出版社。「陳元達鎖諫」典出《晉書·劉聰傳》：劉聰欲建豪華宮殿，廷尉陳元達諫阻，劉聰欲斬殺陳元達，陳元達把自己鎖在樹旁將諫言說完，禁軍無法驅趕，劉聰聽罷從諫。

26 元·湯垕《畫鑒》，刊於《元代書畫論》第 379 頁。

好好比較明清兩朝畫家繪製的同名長卷，幾乎沒有人學張擇端。那些明清畫家只吸取了張擇端〈清明上河圖〉的構圖布局，刻意回避了具體內容。明清畫家的〈清明上河圖〉裡有著嚴格的城防機構、消防措施、民團或禁軍訓練、社會服務、商業繁華和社會秩序，沒有尖銳的社會矛盾，幾乎沒有船橋要相撞的情景，漕運的是官糧，畫家們憧憬著社會清明或政治清明之下的太平盛世。他們畫中的節令絕不是清明節，因為每一卷〈清明上河圖〉的開頭幾乎都是熱鬧非凡的娶親場面。這些畫大多數是為了出售，要達到賞心悅目的效果，還有清宮畫家畫給皇帝看的，沒有任何畫諫的意味，畫的不是太平盛世就是理想國。

故宮研究員帶你看懂中國名畫

失蹤的姊妹篇

北宋張擇端〈西湖爭標圖〉卷
——
已佚

- 〈西湖爭標圖〉真跡在哪裡？
- 北京故宮博物院藏的元人〈龍舟奪標圖〉真的是
 它的摹本嗎？
- 摹本的作者是誰？他為什麼要摹這幅畫？

一、尋找〈清明上河圖〉的姊妹篇

張擇端〈西湖爭標圖〉卷的真跡是不可能存在了，元朝以後，就沒有關於〈西湖爭標圖〉卷的任何直接或間接的訊息。可以試著找找有沒有摹本，這個基本思路是：透過相關文獻確定〈清明上河圖〉卷與〈西湖爭標圖〉卷的關係，前者的圖像能反映出後者的訊息，然後探討現存此類古畫裡有沒有，再往下尋找臨摹本就不太難了。

1186 年的清明節次日，張著的跋文提到了《向氏評論圖畫記》將〈西湖爭標圖〉、〈清明上河圖〉選入神品。這個資訊告訴我們：

1. 張擇端的兩圖同為姊妹卷

「西湖」為開封皇家御園金明池的別稱；「爭標」為北宋皇家每年三月三舉辦的龍舟奪標賽，是日，皇家御園金明池向百姓開放，其規模至徽宗朝尤盛。〈西湖爭標圖〉卷和〈清明上河圖〉卷均為四字圖名，有著一定的對應關係，如名詞「西湖」與「清明」相對，謂語動詞「爭」與「上」相對，名詞賓語「標」與「河」相對。根據圖名，〈西湖爭標圖〉卷表現了皇家御園裡的宮俗，有具體地名即「西湖」，畫的是實景；〈清明上河圖〉卷表現的是街肆百姓的民俗，沒有具體地名，畫的是實情而非實景。

2. 兩卷的藝術水準相當

它們繪畫技藝俱佳，均為北宋宮廷品畫的最高等級「神品」。

3. 兩卷在 1186 年尚未散失

根據張著跋文的語氣，著錄《向氏評論圖畫記》和這對姊妹卷均在私

人手中，否則，題跋者不會有這樣的提示語：「藏者宜寶之。」這兩幅畫都是張擇端呈送給宋徽宗的，宋徽宗不喜歡〈清明上河圖〉裡的內容，就轉手給了外戚向家了，這是一套的畫卷，要送就一起送了（姊妹卷往往會裝在一個畫盒裡，以防丟失）。兩圖畫完後約八十年，幾經轉手，依舊相守，可見它們之間存在著不可分離的關係。

這對姊妹卷均是畫三月初的重大節日，兩圖具有很強的互補性和對應關係，作為一套繪畫呈獻宋徽宗的。同樣，徽宗賜給外戚向氏，也是一併出手，保持其完整性。它們的別離，是元內府被盜的結果，只有竊賊不會考慮收藏的完整性，才下的了手。由於〈西湖爭標圖〉卷丟失，自明代以來，畫壇一直認為〈清明上河圖〉卷不完整，故補上龍舟奪標一段，實為誤識。如果〈清明上河圖〉卷後半部分畫的是龍舟競渡，張擇端是不可能再畫一幅同樣的長卷呈徽宗，如此重複，不合情理。

既然這兩件作品是一對姊妹卷，依照〈清明上河圖〉卷的基本樣式可以推導出〈西湖爭標圖〉卷畫面的樣子，定出尋找的基本標準，按照這個標準去找，就會有一個範圍。

〈西湖爭標圖〉的摹本必須具備六個條件：

1. 圖中的西湖（即金明池）必定是寫實的，建築布局、景物和人物、舟船的賽事活動與孟元老《東京夢華錄》的記述大體相近。

2. 摹本的建築樣式必須有宋代北方的時代特性。

3. 〈西湖爭標圖〉卷的構圖與〈清明上河圖〉卷有一定的對應關係，就像〈清明上河圖〉卷的「城內」、「城外」那樣，也會有「池內」、「池外」的布局，在橋下也是全卷的高潮。

4. 畫幅的高度肯定一致。

5. 繪畫材質一定相同，是絹本。

6. 繪畫手法應當相同。

二、發現元人〈龍舟奪標圖〉卷

在南宋，沒有找到以龍舟競渡為題材的手卷，那麼就在元代的龍舟題材長卷畫裡找。元代這類題材的繪畫大約有十一件，最具有代表性的有兩件，第一件是王振鵬〈金明池龍舟奪標圖〉卷，其他有九件是這張畫的臨摹本或是臨摹本的再臨本，分別藏於臺北故宮博物院、臺北私家、美國底特律博物館等（圖 8-1）。第二件是舊傳王振鵬、現作為元人〈龍舟奪標

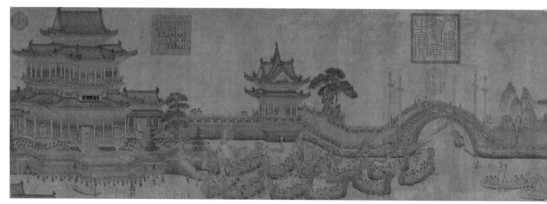

圖 8-1　元　王振鵬（款）〈龍池競渡圖〉卷　臺北故宮博物院藏

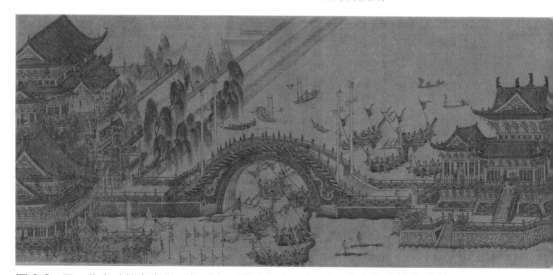

圖 8-2　元　佚名（筆者考為王振鵬）〈龍舟奪標圖〉卷　北京故宮博物院藏

圖〉（圖 8-2）（絹本白描，縱 25 公分、橫 114.6 公分，北京故宮博物院藏），一下子跳進我的眼簾，就是它，它是北宋張擇端〈西湖爭標圖〉卷的原大摹本！畫幅上鈐有「乾隆御覽之寶」等四方清代乾隆皇帝的藏印，原係清宮舊藏。據《歷史檔案》1996 年第一期由中國第一歷史檔案館編寫的《溥儀賞溥傑宮中古籍及書畫目錄》，該圖在 1922 年被溥儀以賞賜溥傑的名義轉盜出宮外，說來也奇怪，當時庫房裡有五件這樣的畫，都是元代的，溥儀單單就拿走這一件，看來溥儀背後是有高人指點的。

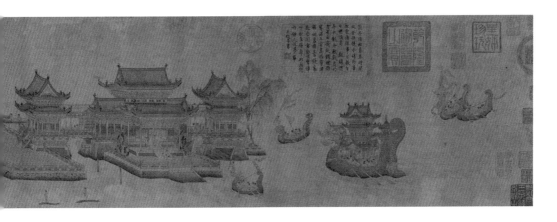

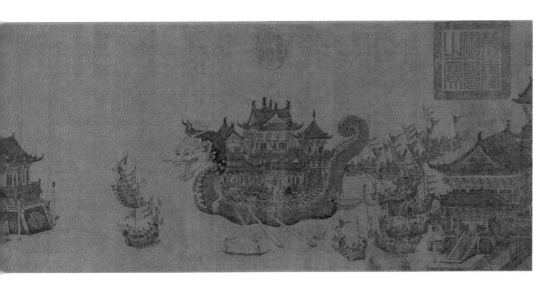

有什麼根據說這幅畫就是〈西湖爭標圖〉的摹本？

第一，**賽事活動上規矩**。全卷為非常工致的寫實繪畫，用界畫繪製建築和舟橋，所繪賽事活動均與《東京夢華錄》所記載的完全相符：卷首繪有十個準備參加下一場奪標賽的龍船隊伍，一船十人，分兩側划槳，一人立於船頭掌旗，個個躍躍欲試。在他們的前面有兩條載著十四人的龍舟，是牽引大龍船的禁軍船，近處，駕著鰍魚舟的士兵在巡查；遠處水上鼓樂齊鳴，禁軍作水上傀儡、水秋千、船上倒立等表演。全卷的高潮是十條龍船橫躍湖面後，正爭先恐後地穿過拱橋橋洞，最先到達目的地的龍船撲向立在水殿前的錦標……那是一根掛以錦彩銀碗之類標杆，一位頭戴長腳襆頭的顯赫人物正在觀看，身後有九位大臣侍立同觀，整個場景好不熱鬧。而其他的同類題材在畫賽事活動時，有些缺漏，甚至沒有畫出比賽要爭奪的標杆，這可是個大問題（圖 8-3）。

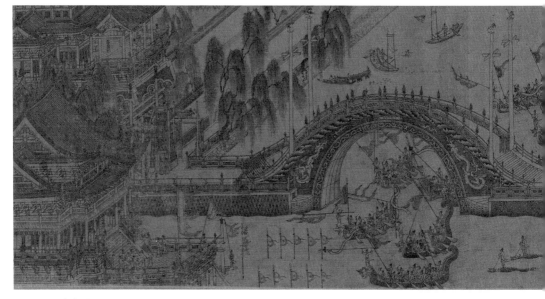

圖 8-3　奪標場景

　故宮研究員帶你看懂中國名畫

第二，**畫的是宋代建築**。〈龍舟奪標圖〉卷中所表現的建築位置與《東京夢華錄》的記載一致，如舟船的運動方向都是由右向左，經過水心五殿、拱橋，到達臨水殿前奪標場景，寶津樓巍巍在望。〈龍舟奪標圖〉卷中臨水殿等屬於宋代北方官式建築，如斗拱之間的跨度較元代建築要大得多，宋代建築兩柱之間只有一攢斗拱，而通常是兩柱之間（一開間）的小屋裝兩攢斗拱，大屋裝三攢斗拱，如山西太原的北宋晉祠聖母殿便是如此。大龍船上的木構樓屋也同樣體現了宋代斗拱比較疏朗的建築特徵，其圖像來源極可能是〈西湖爭標圖〉卷中的北宋建築（圖 8-4），其他的這類繪畫長卷裡畫的是元代建築，兩柱之間增加了一攢斗拱（圖 8-5）。

第三，**構圖與〈清明上河圖〉有一定的對應關係**。如〈清明上河圖〉卷的高潮是船與橋在即將相撞的那一刻化險為夷，〈龍舟奪標圖〉卷的高潮也和一座拱橋發生了構思和構圖上的關係。〈清明上河圖〉卷是利用城門（輔以土牆）將長卷畫面分割成城內和城外兩個部分，進城後經過幾家店鋪，畫面在喧鬧中結束。〈龍舟奪標圖〉卷的高潮結束後，岸邊的一道宮牆和寶津樓也將畫面分割成池內和池外兩個部分。特別有意味的是，兩卷建築的斜面角度幾乎都是一樣的，恰恰都是四十五度左右，因此兩卷視平線的高度也基本一致（圖 8-6）。

第四，**尺幅高度太「巧合」了！**〈龍舟奪標圖〉卷與〈清明上河圖〉卷的尺幅高度幾乎一致，前者為 25 公分，後者為 24.8 公分，〈清明上河圖〉在明代被重裱過，裁去了一點點，這有助於推斷〈龍舟奪標圖〉卷為〈西湖爭標圖〉卷的原大摹本。作為姊妹卷，高度必須一致，長度未必一致，不會差距太大，但〈龍舟奪標圖〉卷的長度僅有 114.6 公分，與長達 528 公分的〈清明上河圖〉卷極不相稱，細查〈龍舟奪標圖〉卷首尾兩處的建築均不完整，想必是有所裁損。

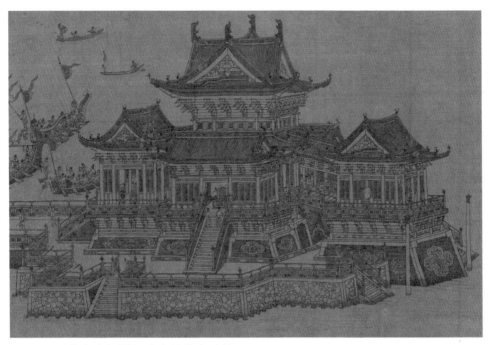

圖 8-4　〈龍舟奪標圖〉卷中的北宋建築

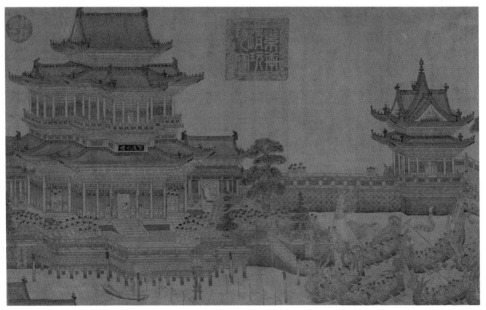

圖 8-5　〈金明池龍舟圖〉卷中的元代建築

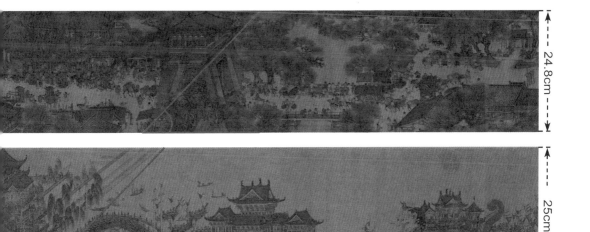

圖 8-6　比較〈清明上河圖〉卷與〈龍舟奪標圖〉卷的相似性

　　按照〈清明上河圖〉卷首描繪大量進城者的構思規律，〈龍舟奪標圖〉卷首應有大量的人群陸陸續續湧入金明池的場景，為鋪墊後面出現的高潮做準備。在該圖卷尾，出了金明池，橫穿順天門大街，則是寶津樓，圖中寶津樓缺一大角，缺乏構圖最基本的完整性。其周邊還應有人物的活動，金明池和瓊林苑在功能上是一個不可分割的整體，瓊林苑「在順天門大街，面北，與金明池相對。大門牙道，皆古松怪柏。兩旁有石榴園、櫻桃園之類，各有亭榭，多是酒家所占[27]」。畫家的構思不可能在宮牆處戛然而止，會在瓊林苑裡展示一番熱鬧，其結尾本應與〈清明上河圖〉卷那樣，在喧鬧中結束。摹畫者或是後來的裝裱者去掉了前面的入苑和後面的宴饗場景，截取了奪標這個高潮部分，否則還會發現更多的相近之處。

　　第五，**材質一樣，都是絹本。**

27 南宋・孟元老《東京夢華錄》卷七（2001 年版），第 42 頁。濟南：山東友誼出版社。

第六，雖說〈清明上河圖〉卷是設色，而〈龍舟奪標圖〉卷是白描，但我的老師薄松年先生告訴我，明代穆宗朝宮裡有一個大臣叫孫鑛，他寫了一本《書畫跋跋》，續卷三記載〈清明上河圖〉卷「初落墨相家，尋入天府，為穆廟所愛，飾以丹青」。即該圖是明世宗嘉靖皇帝查抄宰相嚴嵩府邸獲得的，明穆宗隆慶皇帝喜好此圖，命畫師添加了顏色，改變了〈清明上河圖〉卷原為墨筆的基本面貌。由此可以證實，兩卷原本是張擇端用一樣的繪畫技法——白描墨筆繪成的。

三、是誰摹了〈西湖爭標圖〉？

找這個人也是有條件的，他必須擅長界畫，尤其是擅畫建築和船舶，還應該會畫人物。這一對姊妹卷當時在元朝內府，這個人有機會摹它，多半是一個宮廷畫家。既然這兩卷畫是姊妹卷，這要透過尋找張擇端〈西湖爭標圖〉卷在元代的收藏去向，去尋找這個摹畫的人。

據〈清明上河圖〉卷尾楊准的跋文：「我元至正之辛卯……有以茲圖見喻者，且云圖初留祕府，後為官匠裝池者以似本易去……准聞語，即傾囊購之。」這裡隱藏著〈清明上河圖〉在元內府的被盜案。

元代收藏家楊准（生卒年不詳）字公平，號玉華居士，泰和（今屬江西）人，他是翰林學士吳澄的弟子，很擅長寫文章，當時的文豪虞集、揭傒斯、危素等人都非常欽佩。至正十一年（1351），他在大都尋摸文玩之類的寶物，聽說有個姓陳的杭州人急著要出手張擇端的〈清明上河圖〉，他就趕緊去看看，一看合適，趕緊買下，轉身就回江西老家了。

賣畫的陳某告訴他〈清明上河圖〉的來歷，說它原本是元朝內府的寶物，宮裡的裱畫師以一幅摹本偷梁換柱，將真本偷出來賣給大都的一個

大官人。這個大官人（至少是個五品官）後來奉命鎮守真定（今河北定州），他在大都的家由家人守著，結果家裡有人偷出〈清明上河圖〉賣給了這個陳某。陳某占有數年，後因有官司在身，急著花錢，怕官司輸了會被抄家，又聽說這個大官人要回家了，更擔心東窗事發，想早早出手，所以楊准聽後，買下之後，不得不快走。

楊准回到家的第二年，即 1352 年，楊准把〈清明上河圖〉被盜、自己買贓的經過寫在了〈清明上河圖〉卷的後面。〈清明上河圖〉被盜，那〈西湖爭標圖〉保不齊也會被盜，恐怕還是宮裡的那個裱畫匠做的案，這說明，至少在 1340 年之前，兩幅畫都在元內府裡，而這就要看看，當時有哪幾位畫家在宮裡。這就查到一個人，他是此前管理元內府藏圖籍的機構祕書監典簿，就是畫家王振鵬，太符合條件了。

王振鵬（一作朋）的生平事略主要來自元代虞集《道園學古錄》卷十九的《王知州墓誌銘》，他專擅界畫，亦能作人物佛像。他的界畫之藝與元仁宗愛育黎拔力八達的恩寵分不開。當仁宗還在潛邸的時候，王振鵬就已作為「賢能才藝之士」，以繪畫侍候其左右，被譽為「永嘉王振鵬其一人也」。他揣摩到仁宗的喜好，向元仁宗呈獻界畫〈大明宮圖〉、〈大安閣圖〉、〈東涼亭圖〉等，曾獲賜號「孤雲處士」，後來官做到漕運千戶（五品），在江陰、常熟（均屬江蘇）負責海運漕船。

下面重點是王振鵬在宮裡的事情了。元仁宗一登基，就把他帶到宮裡來了，成為地道的宮廷畫家。據元代《祕書監志》卷九記載，王振鵬於延祐元年（1314 年）入職祕書監，又據虞集《道園學古錄》卷十九的記載，他在延祐中大概是 1317 年得官，不久當上了祕書監典簿。這是管理皇家收藏書畫的地方，原來這是元仁宗的意思，希望他能一遍觀圖畫和書籍，長長見識。清代王士禎《池北偶談》卷十五記錄了王振鵬奉旨臨摹古畫的事情，他在這裡真的有臨了一些古畫。

現在王振鵬具備了「作案本領」、「作案時間」和一半的「作案動機」。元仁宗希望他多學學，這會成為他摹畫的動力，但未必一定是要他摹〈西湖爭標圖〉，還缺另一半他與〈西湖爭標圖〉的關係，還有缺少王振鵬在「作案現場」留下的痕跡，我們接著繼續找。

　　〈龍舟奪標圖〉卷的畫風與王振鵬〈金明池龍舟奪標圖〉卷是完全一致的，與〈龍舟圖〉頁（圖 8-7，美國波士頓美術館藏），特別是與〈廣寒宮圖〉軸（圖 8-8，上海博物館藏）線條結構的密度、建築上的裝飾物幾乎都一致。後者在上海博物館被懷疑是王振鵬的作品，我確定此圖就是王振鵬畫的，畫給元仁宗的姐姐大長公主，因為上面有大長公主的收藏印。在古畫裡，傳為某某人的作品，最後經過考證就是他畫的，這樣的事例是很少的。

圖 8-7　元　王振鵬〈龍舟圖〉頁　美國波士頓美術館藏

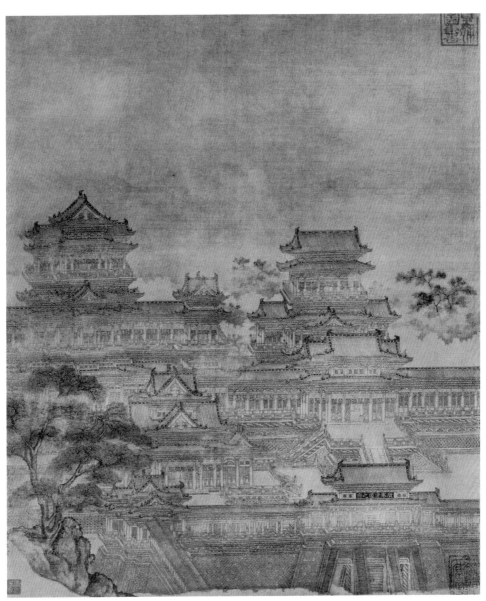

圖 8-8　元　佚名（王振鵬）〈廣寒宮圖〉軸（局部）　上海博物館藏

更重要的是最後要揭祕的——王振鵬為什麼要摹張擇端的〈西湖爭標圖〉呢？元世祖忽必烈建都大都，皇家會接觸到許多來自中原及江南畫家的卷軸畫，可統治者最急需的不是山水和花鳥畫，而是特別青睞界畫建築和舟船，這是有特殊的政治文化背景，更這要從王振鵬摹〈西湖爭標圖〉的一百年前說起了。

元朝統治者在十三世紀初開始建城，1220 年，成吉思汗在今蒙古國烏蘭巴托西南四百公里處建和林城，建築的樣式混合了西洋教堂式的宮殿、斡耳朵（即蒙古包）和漢式建築。元朝統治者對建築形制的選擇走到了三岔路口，在某種意義上說，他們需要就某種政治制度作最終選擇。

1260 年，忽必烈在開平（今內蒙古正藍旗東五一牧場）建立上都，在政治制度上決定參用漢制，同時也選擇了漢族的建築形制，與斡耳朵相結合。1276 年，謀臣劉秉忠幫助忽必烈建大都（今北京），忽必烈對建築設計要求進一步漢化：「建都定鼎，樹闕營宮，以為非巨麗無以顯尊嚴，非雄壯無以威天下。」（《聖旨特建舍利靈通之塔碑文》）。

皇家最為關注的是宮殿建築和御苑建築，設置了修內司，在大都留守司、上都留守都下也設修內司，修繕並裝潢內府、王邸和寺院。在修內司裡，有許多建築法式的圖樣，《馬可波羅行紀》驚奇地描述了當時大都建築的盛況：「城中有壯麗宮殿，復有美麗邸舍甚多[28]。」這象徵著元朝貴族已經走出了蒙古包，適應了城市內的定居生活，而大都人口也遽增到了五十萬。

營造宮殿式建築風行起來，在建築審美上趨向於以漢傳為主，元朝統治者充分享受到了建築的樂趣和優越性，其中包括宗教場所寺院化，許多重大的國事活動和私人的社交活動都在漢式的建築群裡舉行。加上海外商

28 馬可・波羅著、馮承均譯（2001）。《馬可・波羅行紀》，第 210 頁。上海書店。

業貿易和軍事擴張的需要，元朝統治者急需漢族畫家的此類圖樣，也形成了對這類繪畫題材的欣賞欲望，這個愛好一直持續到元末。

元代基本上取消了科舉制度，漢族文人入仕的途徑主要靠在朝的大臣舉薦，如果哪個想做官的文人身懷界畫絕技，無疑是多了進身之階的機會，這使得元人畫建築、舟船的熱情遠遠高於前朝，達到歷史高峰。如皇慶元年（1312 年），老臣何澄向元仁宗進獻界畫〈姑蘇臺〉、〈阿房宮〉、〈昆明池〉三景，仁宗破格賜予官職昭文館大學士、中奉大夫，三品；至正三年（1343 年），趙孟頫的兒子趙雍奉元惠宗的詔令作工筆設色的建築畫〈便臺殿閣圖〉，得到朝廷厚待；李士行向元仁宗呈獻界畫〈大明宮圖〉，當即「換來了」五品官；至順四年（1333 年），唐棣在大都奉敕畫嘉德殿，賜官嘉興路提控案牘兼照磨[29]。

王振鵬曾為仁宗畫過〈大都池館圖樣〉，提供臨水建築的樣式，後來被賜予漕運千戶的五品官，也是與此有關係的，他成了後輩追仿的榜樣。前面說的王振鵬〈金明池龍舟奪標圖〉卷，結果在元代中後期出現了許多臨摹本，至今還不下十本，那都是為了學王振鵬，以後可以求官，所以今天保存下來的元代繪畫裡，有許多是界畫，幾乎可以超過以往朝代留下界畫的總合。

這就從大背景說到小背景了。在界畫中，將建築與船舶巧妙地結合起來的龍舟競渡題材，是最能討得皇家的歡心。從蒙古大草原出來的皇室對宋人的龍舟競渡非常好奇，也很感興趣，這是元朝大都一帶根本見不到的遊樂場景，其他地方也很少。由於元朝擔心賽龍舟的活動會激發民眾追思屈原、懷念故國的情緒，至元三十年（1293 年），元世祖忽必烈藉福州路端午節賽龍舟發生了溺水事件，詔令禁止賽龍舟，大德五年（1301 年），

29 事見《元史》卷八十一《選舉志》一。

元成宗再度重申禁賽令，在元代政書《元典章》卷五十七設有專條「禁約划掉龍舟」。然而仁宗及皇室又按捺不住對北宋皇家每年三月三的龍舟競渡的獵奇和欣賞，據〈龍池競渡〉卷（摹本，臺北故宮博物院藏）尾抄錄的王振鵬跋文，他在至大庚戌年（1310 年）給尚在藩邸的元仁宗就畫過一幅此類題材的繪畫，不過根據摹本來看，畫中的一些賽事活動是畫錯的。他的姐姐大長公主欣賞這幅畫達十二年，不忍釋手，在至治癸亥年（1323 年），她命王振鵬為她畫一幅。

王振鵬不可能知道北宋皇家舉辦龍舟競渡活動的細節，他還得再畫一次，到宮裡十多年了，也有條件了，那就得把賽龍舟的細節弄清楚。正好他在祕書監裡任典簿，他就是現管，庫裡藏有張擇端〈西湖爭標圖〉卷，他用心摹製了一遍。摹製原寸是要很仔細的，自己不能隨意添加或修改，他從中獲知了北宋皇家和龍舟競渡的許多細節，然後他根據〈西湖爭標圖〉卷畫成〈金明池龍舟奪標圖〉卷，呈獻給大長公主。大長公主非常滿意，在畫幅的左上角鈐下了她的收藏大印「皇姊圖書」。

王振鵬精心摹製的這幅畫就一直存放在元朝內府，幾年之後王振鵬回到江南任職也沒有帶走。我一直懷疑那個裱匠官是不是拿這張畫「狸貓換太子」，按照偷〈清明上河圖〉的方法，把張擇端的〈西湖爭標圖〉也偷走了。這幅畫一直到朱元璋推翻元朝，明朝官員清點元內府所藏書畫時它還在，接收大員在卷首蓋了一方明初大官印「典禮稽查司印」，一半在畫上、一半在帳本上。不過，這個時候，這件摹本的前後已經被人裁剪了。

說實話，這些是我在考證之前根本想不到的，但應該先設定一個目標或方向。這就是先定好標準，看看有沒有達到標準的文物，有就是有，沒有也絕不能編一套出來。現在，我們還可以搞清楚另一個問題，就是張擇端〈清明上河圖〉卷是否完整的問題。

過去一直有人說〈清明上河圖〉不完整，後面還有畫龍舟競渡的場

面是被後人裁掉了，特別是在明代中後期的蘇州片畫家，將龍舟競渡題材添加到「清明上河」的後面，所有蘇州片畫家包括清宮畫家的〈清明上河圖〉卷的後面，都畫了龍舟競渡的場面，誤識反而成了證據。現在看來，張擇端的〈清明上河圖〉卷是完整的，「龍舟競渡」場景是畫在另外一張畫上，這就是〈西湖爭標圖〉卷。

在我們欣賞完張擇端的這對姊妹卷之後，儘管其中一件是不完整的摹本，也應該給一個全面的總結。這是在一種創作思想支配下的兩幅不同場景的繪畫，原作者將兩圖視為一個整體，統一構思、精心布局而成。兩圖都在描繪三月裡的盛大節日，分別表現了民俗和宮俗，〈西湖爭標圖〉卷展現了徽宗朝皇家傾全力主辦的龍舟大賽，隆重和嚴密、規範和秩序，集中體現了北宋朝廷對這類事物和活動有著強大的管理能力。在鮮明對比之下，〈清明上河圖〉卷卻疏於城防、消防、安防和對街肆的社會管理，真有些黑色幽默在裡面。幸虧元代王振鵬摹製了〈西湖爭標圖〉卷，使我們多少知道了其中的一些內容，這件摹本就存放在〈清明上河圖〉旁邊的櫃子裡，若古畫有靈，真不知作何感想！

故宮研究員帶你看懂中國名畫

宋徽宗的皇家審美

北宋王希孟〈千里江山圖〉卷
——
真跡

- 王希孟真有其人嗎？
 這幅畫真的是他十八歲畫的嗎？
- 〈千里江山圖〉卷畫的是哪裡？
- 宋徽宗為何如此推崇王希孟和他的這幅畫？

一、王希孟真有其人嗎？

要弄清楚王希孟的生平是一件非常「燒腦」的事情，因為宋代關於他的文字材料只有一則，就是〈千里江山圖〉卷有當時宰相蔡京的題文。有人提出蔡京的題文是假的，重要依據是「京」的字款不對，腿短且不正，真跡都是長腿。在明末清初，「京」字下半部分橫向開裂了，短了一小截，修裱師將下半截「小」字絹塊往上提了兩、三公釐，蓋住了斷裂的縫隙（圖 9-1）。由於中間少了一段筆劃，高度至少短了兩、三公釐。所以蔡京的款是對的，下面的題文（圖 9-2）則是：

圖 9-1　被清初裱匠修壞的「京」字款

政和三年閏四月一日（一作八日）賜。希孟年十八歲，昔在畫學為生徒，召入禁中文書庫。數以畫獻，未甚工。上知其性可教，遂誨諭之，親授其法。不逾半歲，乃以此圖進。上嘉之，因以賜臣京，謂天下士在作之而已。

從蔡京的題記中，我們可以獲得關於王希孟生平的直接資訊和間接資訊。直接資訊就是王希孟出生於紹聖三年（1096 年），以徽宗讚譽他為「天下士」為據，他的家庭屬於「士流」（讀書人），王希孟約在 1107 年至 1110

圖 9-2　〈千里江山圖〉卷被移到後面的蔡京題文

年入畫學，按畫學要求研習了「士流」課程，而「雜流」屬於工匠子弟，他們在畫學學的內容要淺一些。王希孟結業後到宮裡的文書庫供職，管理皇家的書跡文墨之類。他很可能是經過蔡京的籌畫，有機緣拜見到徽宗，數次向徽宗呈獻畫作。徽宗雖感到畫得不夠工致，但發現王希孟悟性高、有見識，親自傳授，後來王希孟用不到半年的時間完成了〈千里江山圖〉卷（圖 9-3），徽宗甚為滿意，在 1113 年 4 月 1 日將這張畫賜給蔡京。

間接資訊則是，蔡京的題記裡記錄了徽宗對王希孟的超讚態度，其實就隱藏著王希孟重病在身的信息。徽宗對王希孟〈千里江山圖〉卷的評價為「上嘉之」，「天下士在作之而已」，把王希孟比作戰國時期齊國賢士魯仲連。魯仲連為了消除國家之間的戰爭，多次以辯才成功說服雙方停戰而不索取任何職位，後來特指才德非凡、捨身取義的賢良國士；「作之」是指魯仲連為國家所幹的大事、正事。

徽宗此言非同小可，這個語言背景只能在王希孟大功告成後卻沉屙難越的情況下，徽宗才會有如此動情。按照徽宗的行事方式，對這樣一個「天下士」、「作之」的藝術成就，會當即賜予他翰林圖畫院的職位，但是徽宗沒有，這樣對待少年新進絕不是徽宗的做派，也是十分矛盾的。

有幾個事例可以說明徽宗對年輕畫家的賞賜是地位和職官：據鄧椿《畫繼》卷十記載，徽宗察看龍德宮剛完工的壁畫，他對畫院待詔們的畫藝無一認可，「獨顧壺中殿前柱廊拱眼斜枝月季花，問畫者為誰？實少年新進。上喜，賜緋，褒錫甚寵，皆莫測其故」，這個少年可以享受四五品官的待遇。王道亨曾與王希孟一樣，也是畫學生徒，他畫唐詩「蝴蝶夢中家萬里，子規枝上月三更」能「曲盡一聯之景」，連繪兩圖皆稱旨，「遂中魁選。明日進呈，徽宗奇之，擢為畫學錄」，「錄」係畫學管理日常事務的吏員。而王希孟歷時近半年繪成六平方公尺的長卷，難道還敵不過畫「斜枝月季」的少年和「曲盡一聯之景」的同窗？這不是徽宗的疏忽，究

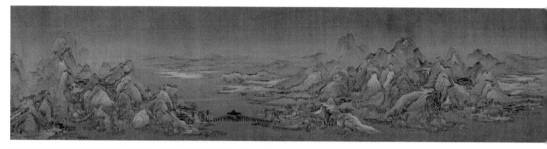

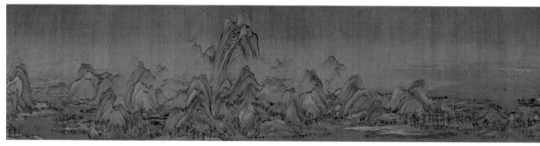

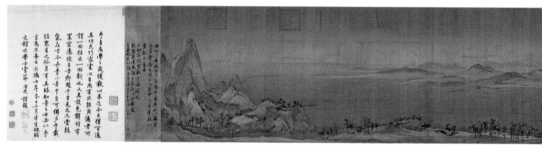

圖 9-3　北宋　王希孟〈千里江山圖〉卷　北京故宮博物院藏

其原因，是宋代的職官制度有所限制。

　　歷數歷代職官志，對罹患重病的中榜進士和候任官員，朝廷均不賜予職位，此項鐵律在宋代尤為苛嚴。第一是害怕傳染性疾病在朝廷蔓延，第二是顧及官員的形象和履職效率。《宋史·職官志》有「老、病者不任官職」的規定，如朱長文（1041 年～ 1098 年），蘇州人，十九歲進京赴試中了進士，在候任期間墜馬傷足，被迫辭歸故里，在北宋，此類事例不勝枚舉。

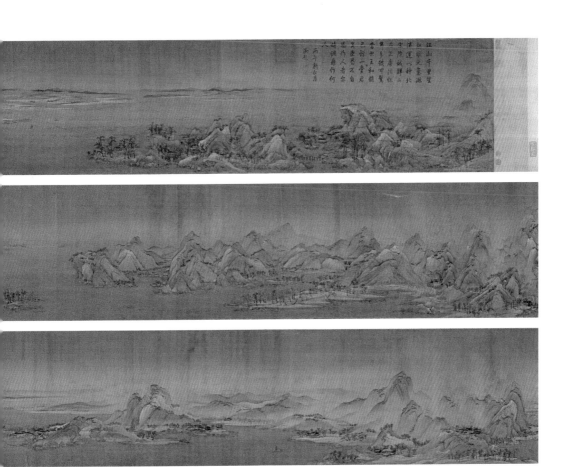

　　王希孟的畫受到徽宗的青睞，但徽宗對他只嘉獎不任用，這是極不正常的現象，只有一種可能，那就是王希孟的重病了，他在不到半年的時間裡完成了六平方公尺的工筆大幅〈千里江山圖〉卷，特別是要獨自跨過整個漫長的冬季，要消耗大量的體力和心力，當他大功告成卻沉屙在身的時候，得到徽宗的回報只能是讚譽，根據宋代的職官制度，可以反推出王希孟重病在身的境況。

二、王希孟什麼時候去世的？

　　三年後，一座北宋鹵簿鐘隱藏著王希孟生命的終結點。這座北宋鹵簿鐘現展陳在遼寧省博物館展廳，鐘係銅質，高 1.84 公尺，口徑為 0.81 公尺，銅鐘上有一圈山水圖案，群山綿延無盡，與王希孟筆下的景致有許多相近之處。近景也有一條蜿蜒小路，幾乎貫穿全圖，經過山谷和溪流，沿途相繼刻鑄有大樹、挑著酒旗的酒肆、茅屋、小亭、木橋、泊舟等，點景人物中有行人趕著毛驢過橋、荷鋤農夫等，這不會是與〈千里江山圖〉卷的巧合（圖 9-4）。蔡京掌控了製作鹵簿鐘的事務，〈千里江山圖〉卷當時就是他的藏品，他要讓這張畫發揮出政治作用，但這個裝飾帶的手法粗陋簡率，構圖平鋪充塞，細節草率，造型概念化。

　　王希孟——人已經不在了，蔡京按理會責令王希孟主持大鐘上「千里江山」裝飾帶的差事，他不得不派別人以〈千里江山圖〉卷為參考樣本，草草完成鹵簿鐘「千里江山」裝飾帶的差事，露怯很多。完工後，鹵簿

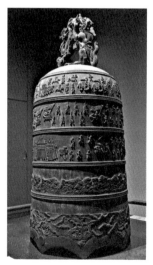

圖 9-4　北宋末鹵簿鐘（遼寧省博物館藏）（左）、鹵簿鐘「千里江山圖」拓片（局部）（右）

鐘被掛在擴建的宣德門城樓上，這個工期是在 1116 到 1118 年之間，而王希孟大概卒於 1116 年左右。

〈千里江山圖〉卷為清初梁清標所得，他重裱了畫幅，書寫了外包首題簽「王希孟千里江山圖」（圖 9-5），梁清標得知希孟姓「王」的資訊，來自〈千里江山圖〉卷外包首上的宋人原簽。在畫幅外包首上的題簽必須有時代、作者的姓名和作品名，這是延續了千年的裝裱規矩，為的是方便拿取和著錄。王希孟的死訊極可能也是來自該圖外包首題簽下半段的附注：「未幾死，年二十餘。」與考證他卒於 1116 年左右相吻合。這個內容被清初前往梁清標家觀畫的宋犖記錄在《論畫絕句》裡。

圖 9-5 梁清標在〈千里江山圖〉卷外包首重新書寫的題簽

三、〈千里江山圖〉卷畫的是哪裡？

王希孟畫這張畫的時候還不到十八歲（虛歲），以宋代的交通狀況和他的年紀，王希孟不可能去過那麼多地方。這幅畫是寫實山水，那就有可能畫一些他所見過的景觀，畫的是哪裡，就要找地標性景觀了。畫中出現了大小漢陽峰、四疊瀑、鷹嘴峰、石鐘山、西林寺等地，這些是北宋時期廬山的地標性景觀，可推知這幅圖的主要取景地是廬山和鄱陽湖（圖 9-6 ～圖 9-13），圖中還參考了蘇州北宋利往橋（圖 9-14）的造型以及閩東南的海邊氣象（圖 9-15），豐富了畫面的審美效果。

圖 9-6　廬山大、小漢陽峰（左）和〈千里江山圖〉卷中的大、小漢陽峰（右）

圖 9-7　廬山四疊瀑（左）和〈千里江山圖〉卷四疊瀑（右）

　故宮研究員帶你看懂中國名畫

圖 9-8　畫家寫實了廬山的地標性景觀：受廬山鷹嘴峰造型影響的山峰

圖 9-9　廬山鷹嘴峰

圖 9-10　鄱陽湖湖口中的石鐘山

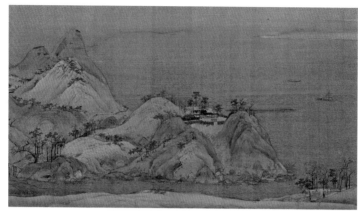

圖 9-11 〈千里江山圖〉卷尾部出現近似石鐘山的造型

圖 9-12 廬山西林寺遠景

圖 9-13 〈千里江山圖〉卷中的寺塔

　故宮研究員帶你看懂中國名畫

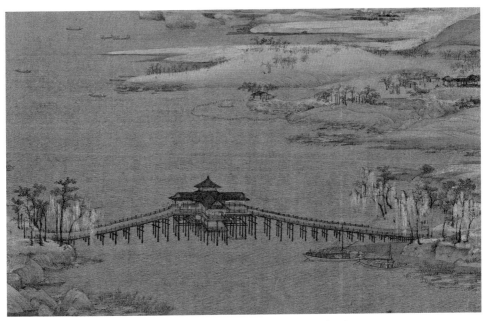

圖 9-14 〈千里江山圖〉卷中的長橋來自蘇州利往橋的造型

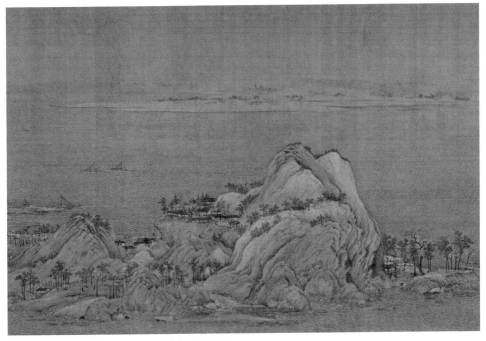

圖 9-15 〈千里江山圖〉卷中極似海景

他早年極可能在閩東南沿海一帶生活過，為遊歷、讀書經過洪州（今江西南昌）到廬山和鄱陽湖，出湖口順長江在潤州（今江蘇鎮江）轉船到平江（今江蘇蘇州），後沿運河一直北上到開封（圖 9-16）。

　　這幅圖看起來充滿了詩情，既然這幅圖畫的主景是廬山和鄱陽湖，那就在古代吟詠廬山、鄱陽湖的詩詞裡找找。這不，唐代孟浩然〈彭蠡湖中望廬山〉一下子跳到我們的眼前。鄱陽湖古稱彭蠡湖，其中如「中流見匡阜，勢壓九江雄」的大漢陽峰（圖 9-17）和「渺漫」的鄱陽湖（圖9-18），天空顯現出「崢嶸當曙空」（圖 9-19），一條條「瀑水噴成虹」（圖 9-20），還有「掛席候明發」（圖 9-21）的漕船，文人雅士「岩棲者」的崖中隱居生活（圖 9-22），孟詩中的一些基本元素幾乎都可以在圖中一一找到，這也反過來證明這幅圖畫的主要是廬山和鄱陽湖。

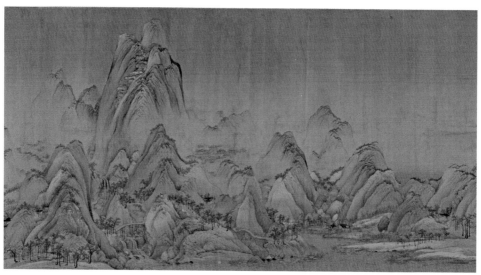

圖 9-17　「中流見匡阜，勢壓九江雄」的大漢陽峰

圖 9-16　〈千里江山圖〉卷取景地示意圖（《中國歷史地圖集》）

圖 9-18　「渺漫平湖中」的鄱陽湖　圖 9-19　「霽色」和「曙空」

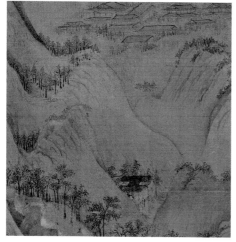

◐ 圖 9-20　「瀑水噴成虹」
◑ 圖 9-21　「掛席候明發」
◒ 圖 9-22　「寄言巖栖者」

四、宋徽宗為何如此推崇王希孟和他的這幅畫？

　　徽宗的用心，就是王希孟畫這幅畫的背景，這涉及北宋早中期繪畫發展的美學形態。在徽宗之前，朝野已經形成了世俗和文人的兩種繪畫審美觀，世俗的審美觀念飽含「悲天憫人」的思想，它出自唐代韓愈《爭臣論》：「彼二聖一賢者，豈不知自安佚之為樂哉？誠畏天命而悲人窮也。」意思是說，聖賢是哀嘆時世、憐惜眾生的。

　　反映這種思想的畫面意境以荒寒沉寂居多，氣候以秋冬雪天為主，常常把天地畫得很寒冷，弄得人們行走艱難，畫風中枯樹、荒寒雪意，表達出畫家對世事的感慨。如宋初李成（傳）〈讀碑窠石圖〉軸（圖9-23）裡在古木下閱讀古碑的老者也是這樣，都產生出沉厚的滄桑感。宋初祁序山水與動物的結合之作〈江山放牧圖〉卷（圖9-24）裡，隱隱於胸是荒涼和遲暮之感。人物風俗畫則體現得更多，最著名的是張擇端〈清明上河圖〉卷，充分展現了底層百姓為生存而付出的種種辛勞和途遇的處處險境。

　　畫這類題材的畫家都在尋找一種特殊的美感形式——在悲憫中生發出的淒美之感，這些都說明畫家心中有許多不能釋懷的憂患意識。隨著北宋末社會問題的不斷堆積，這種憂患的心緒越來越鮮明，在畫家的作品裡也越來越悲切，到「靖康之難」的時候達到了高峰。

圖9-23　北宋　李成（傳）〈讀碑窠石圖〉軸 日本大阪市立美術館藏

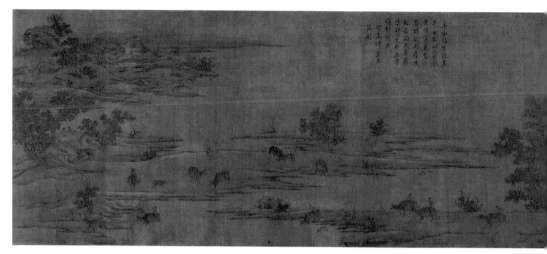

圖 9-24　北宋　祁序〈江山放牧圖〉卷　北京故宮博物院藏

圖 9-25　南宋　米友仁〈瀟湘奇觀圖〉卷（局部）　北京故宮博物院藏

　故宮研究員帶你看懂中國名畫

在北宋中期，形成了文人畫「蕭條淡泊」的繪畫審美觀，這來自歐陽修的《文忠集‧鑒畫》：「蕭條淡泊，此難畫之意，畫者得之，覽者未必識也。故飛走遲速，意淺之物易見，而閒和嚴靜，趣遠之心難尋。」米芾宣導的「平淡天真」的觀念則是「淡泊」的另一種體現，如蘇軾的〈枯木竹石圖〉卷和米家父子的「米氏雲山」（圖9-25）等。

北宋畫壇形成了世俗和文人兩種不同的審美觀，其相同之處即表現手法都是用墨筆。徽宗登基後發現「三缺一」，即缺乏屬於皇家特有的繪畫審美觀，那必須解決宮廷繪畫的設色問題，形成宋代「三足鼎立」的繪畫審美觀。

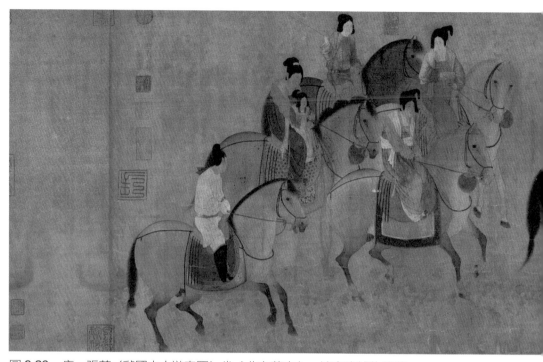

圖 9-26　唐　張萱〈虢國夫人遊春圖〉卷（北宋摹本）　遼寧省博物館藏

圖 9-27　唐　張萱〈搗練圖〉卷（北宋摹本）　美國波士頓美術館藏

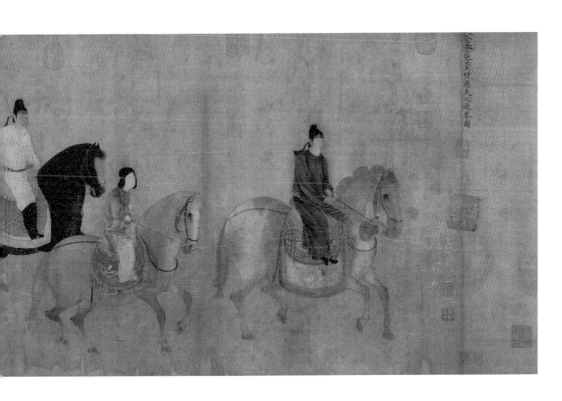

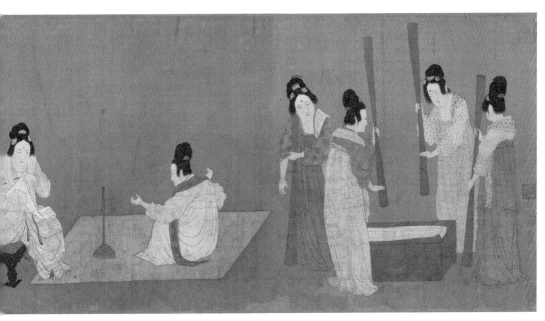

宮廷繪畫的審美觀來自蔡京曲解《周易》裡「豐亨」、「豫大」兩句，本意是說「王」可以利用天下的富足和太平而有所作為，蔡京蠱惑趙佶去坐享天下財富，理由是天下「豐亨」，就要顯現「豫大」，即大興土木，建造一系列專供皇家享受的建築和園林，與這些建築相匹配的繪畫必須是設色濃豔富麗、尺幅大、內容全的壁畫和各類繪畫，形成宮廷繪畫雍容華貴的審美觀。

　　這個時期，徽宗鼓勵宮廷畫家們大量臨摹唐代張萱〈虢國夫人遊春圖〉卷（圖 9-26）和〈搗練圖〉卷（圖 9-27）等，從唐代宮廷繪畫裡汲取設色的觀念和方法，同時繪製了一大批設色畫，如〈芙蓉錦雞圖〉軸、〈聽琴圖〉軸（均藏於北京故宮博物院）等。徽宗自己也在 1112 年畫了設色畫〈瑞鶴圖〉卷（圖 9-28）（遼寧省博物館藏），還有〈五色鸚鵡

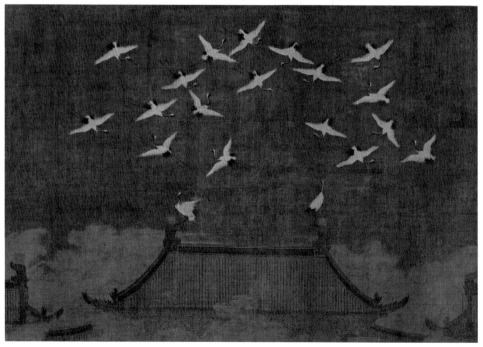

圖 9-28　北宋　趙佶〈瑞鶴圖〉卷　遼寧省博物館藏

圖〉卷（美國波士頓美術館藏）等。他們差不多是在同一個時間裡畫的，這些宮絹的材質有優劣之別，但門幅大都在五十公分左右，看來是用一種規格的織機織出來的。那是徽宗在政和年間（1111 年～ 1118 年）要用一批宮廷畫家集中時間解決宮廷繪畫的設色問題。

　　晉唐設色山水多用綠色，很少用青色，徽宗要建立皇家的繪畫審美觀念，在山水畫上的體現，就是要確立大青綠山水畫的色彩譜系和用色方法，創立了山水畫的子畫科──大青綠山水，擴大使用青色。經過徽宗的指授，王希孟以礦物質顏料青色和綠色交替描繪群山，因此，這件〈千里江山圖〉卷為徽宗建立皇家的山水畫審美觀，具有鮮明的樹立典範之作用，這在古代繪畫史上占有開創性的重要地位。

五、如何欣賞這幅畫？

　　初步弄清楚王希孟少年時期在江南的遊歷和在開封畫學、文書庫到病故的短暫經歷，探究了該圖所繪的地域和主題，得知他與徽宗、蔡京不同尋常的關係，探知到宋徽宗欲求建立屬於皇家的繪畫審美觀念，再欣賞該圖，會有一些新的認知和別樣的感受。

　　就總體布局而言，畫家筆下的群山均非概念化的排列，他通曉表現峰、巒、嶺、岫、岩、崗、坡、谷、壑、澗、溪、瀑、淀等山水「構件」的具體形態及其相互關係，造型豐富、變化多樣，經過畫家的總體把握和周密布局，運用傳統的散點透視，景隨人移。

　　全圖的組織結構是經過精心設計而成，畫家在綿延近十二公尺長的畫卷裡展示了大約五十多座山峰、二十餘座山巒和二十來座山崗和數十面坡、灘以及大片水域，七組群山有機地組合成七個自然段，它們之間的關

係彷彿就是七個樂章：

開首第一組群山為序曲，較為平緩的山峰在俯視的地平線下，漸漸地將觀者帶入佳境。第一組和第二組之間以小橋相接，第一組像樂章裡的序曲，把觀者帶進現場，第二組像是慢板，猶如一曲牧歌，悠揚舒緩。第三組和第四組之間以長橋相連，環環相扣，這兩組的山峰一個個衝出了畫中的視平線，漸漸走向高潮。

在鑼鼓齊鳴中，畫中最高的主峰在第五組群山中輝煌出現，如同漢陽峰拔地而起，雄視寰宇，形成了樂曲的高峰，它與周圍所有的群山形成了君臣般的關係，構成全卷的高潮。這來自北宋郭熙之子郭思在《林泉高致》裡總結其父處理大小山峰的基本法則：「大山堂堂為眾山之主，所以分布以次岡阜林壑，為遠近大小之宗主也。其象若大君，赫然當陽而百辟奔走朝會，無偃蹇背卻之勢也」，「山水先理會大山，名為主峰。主峰已定，方作以次，近者、遠者、小者、大者，以其一境主之於此，故曰主峰，如君臣上下也[30]」。

第六段群峰漸漸舒緩下來，遠山慢慢地隱入遠方大江大湖的上空，讓欣賞者激動的內心漸漸平靜了下來。

最後一組如同樂章中的尾聲，再次振奮起人們的精神，畫家用大青大綠塗抹出近處最後的幾座山峰，如同打擊樂最後敲擊出清脆而洪亮的聲響，在全卷結束時，回聲悠遠。

畫中的每一組群山不是簡單的循環，都出現了許多新的變化，如變換山體造型、增換瀑布和溪流以及建築群，如同樂曲中的「變奏」。全圖就像一首雄壯而舒緩的古典樂曲，形成了亢奮而優雅的旋律，節奏感十分鮮明，其原則是每一組群山主次分明，全卷群山，更是主次分明。高聳的

30 俞劍華編著（1986）。《中國畫論類編·山水》（上卷）之北宋·郭思輯《林泉高致》。北京：人民美術出版社。

山峰和鮮亮的青綠色彩如同樂曲中不停出現的高音，振聾發聵；緩坡、沼澤、流水恰似平緩悠揚的清音，心曠神怡；高掛的瀑布和巉岩懸崖如同沉厚的低音，扣人心弦；建築、舟船和人物活動如同跳躍的叮咚聲，清脆悅耳。來自幾方面的聲響在變化中反覆交織在一起，譜寫出具有東方古典主義魅力的交響樂曲「千里江山」。

值得細賞的是，畫中各種具體事物的表現形態和畫家的表現手法，這些細節表現了該圖所畫的地域和孟浩然詩意中的元素，畫中的坡坡坎坎、彎彎山道都細緻入微且十分得體，林木、屋宇、舟橋和人畜之間的比例合度，整體感很強。

點景人物和水量是細節中的細節，人物活動緊緊扣住各種出行的狀態，但活動比較分散。畫家不流於概念化地表現季節變化，汲取了郭熙表現山水畫節氣的細微手法，畫中植物繁茂，花期已過，高懸的瀑布，流水潺潺，雨停了，出現了曙色，人們紛紛出門，這些細節都說明這是在一個初夏之晨的雨霽。

最後要說說〈千里江山圖〉卷經過了哪些修復以及是怎樣到故宮的。它第一次裝裱是在徽宗朝的政和年間，徽宗把它賜給了蔡京，其實還有另一層意思，就是責令蔡京在宮裡傳播和推進設色繪畫。蔡京在 1126 年被欽宗廢黜了，這幅圖回到宮裡，北宋滅亡後散軼了，後來入了南宋高宗內府。大概是蔡京用這幅畫用得太勤，特別是蔡京的題記和卷首弄得很破，南宋內府修裱這幅畫時，把蔡京的題記挪到後面去了，現在依舊可以看出蔡京題記上破損的痕跡與卷首是連在一起的，在南宋初是要努力消除北宋權臣的影響。

經過金元明的收藏，在明末清初到了梁清標的手裡，他的裝裱師把蔡京的款字給裱壞了，「京」字下面的「小」字豎劃掉了一小塊絹，修裱師將下半截往上提了，使得「小」字短。後來該圖入了乾隆內府，乾隆皇帝

題了詩，著錄在《石渠寶笈初編》裡，1922 年，溥儀以賞賜溥傑的名義拿走了〈千里江山圖〉卷 [31]，轉移到長春溥儀偽皇宮，抗戰勝利之際，〈千里江山圖〉卷散落到了民間，後到了北京琉璃廠古董商靳伯聲的手裡。靳伯聲遇到麻煩，〈千里江山圖〉卷由靳伯聲的弟弟靳蘊青以一萬大洋的價格賣給了文化部文物事業管理局（今國家文物局），1953 年 1 月，文物事業管理局將此圖撥交北京故宮博物院。

31 中國第一歷史檔案館編《溥儀賞溥傑皇宮中古籍及書畫目錄》，載於《歷史檔案》1996 年第 2期，68 頁。

繪畫的特殊功用

宋代諜畫

- 什麼是諜畫？諜畫有什麼特殊用途？
- 諜畫都有哪些類型？都畫些什麼內容？
- 宋代有哪些著名的諜畫？

一、諜畫的產生

古代畫家以戰爭故事為題材入畫，可謂屢見不鮮，但以圖畫為戰爭作軍事準備的事例卻鮮為後人所知。諜畫的描繪對象主要是敵方重要的軍事將領和地形及鞍馬、裝備等，因而它所涉及的繪畫題材主要是肖像畫、山水畫和人馬畫。諜畫的特殊功用是奉旨幫助本國的帝王或軍事長官對敵國採取某種政治手段或軍事行動，它是一種特殊的宮廷繪畫，對此，我們應當重新認知並闡發其特殊功用。

最早關於諜畫的記錄是有關肖像畫的特殊作用。諜畫的歷史源頭不晚，早在北宋與南唐對峙時，雙方就已經非常嫻熟地利用肖像畫達到戰場上達不到的目的——在開戰之前透過觀察敵方軍事首領的模樣來瞭解他的內心。那時，有一個叫陳摶的名道，尊奉黃老之學，著有《龜鑑》、《心相學》等經典相書，收徒頗廣。在後周至北宋初，相面術興盛了起來，相傳陳摶看相看出了趙匡胤要坐天下，趙宋王朝的倆兄弟都很看重他。

當時北方戰亂迭起，遼大同元年（947年），遼太宗耶律德光滅了後晉，後晉的宮廷人物畫家王仁壽、焦著、王靄等皆被遼軍擄走，趙匡胤滅了後周建立大宋後，他在繪畫方面做的第一件事情就是派遣驛使赴遼國索要這三位畫家，那時只剩下王靄一人了，另外兩個都死了。

據北宋郭若虛《圖畫見聞志》卷三載，宋太祖急於得到他們的目的除了要畫祖宗像和自己的肖像外，更有特殊的使命。王靄被宋太祖授予圖畫祗候，派他到南唐悄悄地畫那裡的將領宋齊丘、韓熙載、林仁肇的肖像，回來後，太祖很滿意，升他為翰林待詔。原來，宋太祖透過觀察敵國首腦的肖像來瞭解他們的氣質、心態、才氣和能力，以便最後決策。

宋初的時候，「諜畫」還是宋太祖的離間手段，以達到借刀殺人的目的。北宋將南唐猛將林仁肇視為南下滅唐的主要阻礙，幾次要處理掉他都

未成。據《續資治通鑑》卷七載，趙匡胤設計，暗中獲得了林仁肇的畫像並懸掛在一間空空的館舍裡，有意讓南唐使臣看到這個豪宅，陪同的宋臣說林仁肇早已暗中歸順了，這座館舍就是他的，要是不信的話，他的畫像就掛在那裡哩！南唐使臣果然看到館舍裡掛有林仁肇的畫像，回國後立即稟報李後主，後主李煜真以為愛將林仁肇已暗降宋軍，隨即毒死了他，加速了南唐的滅亡[32]。

北方陳摶的一套相術早早傳到了江南，北宋和南唐在兩國互派的外交使團中悄悄地安插了肖像畫家，奉旨偷偷地繪敵國的軍政首腦。李煜聽說宋太祖很厲害，派遣使臣畫了宋太祖的肖像，想瞭解他的形貌和魄力，當他看到黑黢黢的宋太祖畫像時，倒抽了一口涼氣，暗暗感到一股咄咄逼人的氣勢將摧垮南唐江山。這張宋太祖的肖像雖是後人所作，但的確畫出了這位開國之君的氣質（圖 10-1）。

圖 10-1　宋　佚名〈宋太祖肖像〉（局部）臺北故宮博物院藏

宋遼皇家之間互派使臣，其中夾雜著刺探軍情的畫家，恐怕彼此都心照不宣。北宋慶曆七年（1047 年），遼興宗派遣肖像畫家耶律裹履潛入遼朝賀正旦的使節中，憑目識心記繪得宋仁宗肖像。北宋治平元年（1064 年），宋英宗趙曙登基，還是這位耶律裹履再次出使宋朝，英宗賜宴，瓶花隔面，他沒有看清，臨走時卻僅看一眼就畫出來了，到了邊境，送行者看到畫像時，都驚嘆他畫得神妙[33]。

32 見《續資治通鑑》卷七：「南都留守兼侍中林仁肇有威名，中朝忌之，潛使人畫仁肇像，懸之別室，引江南使者觀之，問何人，使者曰：『林仁肇也。』曰：『仁肇將來降，先持此為信。』又指空館曰：『將以此賜仁肇。』國主不知其間，鴆殺仁肇。陳喬嘆曰：『國勢如此，而殺忠臣，吾不知所稅駕矣。』」
33 《遼史》卷八十六。

宋太祖從陳摶那裡學來的這一絕技傳至徽宗朝興盛不衰，南宋王明清對此類「諜畫」有著明確的記錄：宣和初年，徽宗想攻打遼國，把燕雲十六州打下來，朝裡大臣爭論不休，有一個諜報官員說遼國的天祚帝貌有亡國之相，徽宗決定派畫院畫學正陳堯臣帶兩個畫院的畫學生裝扮成外交人員前去寫生，畫了天祚帝的肖像，還把沿途關鍵的地勢地形也畫了下來，交給了徽宗，徽宗一看，「虜主望之不似人君」，隨後發兵，燕雲之戰果真打贏了[34]。

二、如何辨別諜畫？

在宋代的肖像畫裡，北宋敵國首腦的肖像畫均未存世，北宋山水畫中的諜畫也很難看到了。在南宋早中期的山水畫裡，在與金國的談判中，「諜畫」的作用實在是太重要了。南宋早期與「諜畫」有關的唯一之作是傳為蕭照的〈關山行旅圖〉頁（圖 10-2）（絹本設色，縱 24.2 公分、橫 26.2 公分，臺北故宮博物院藏），他是在南宋初隨李唐從太行山過來的畫家，後來也在宮裡畫畫。

畫中有一條山道蜿蜒穿過群崖，通向前面的關隘，山石的地形地貌極似太行山的石質特徵，畫中還畫有朝著一個方向逃離的難民，想必作者有過「靖康之亂」後的逃難經歷。畫家憑藉記憶向觀者展示太行山區某一關隘的道路和地理環境，此類繪畫是否為「清玩」，恐怕值得注意了，這幅畫雖不能斷定就是蕭照畫的，但屬於南宋初期的畫作。

34 南宋．王明清《揮麈錄》後錄卷四，《四部叢刊續編》本。

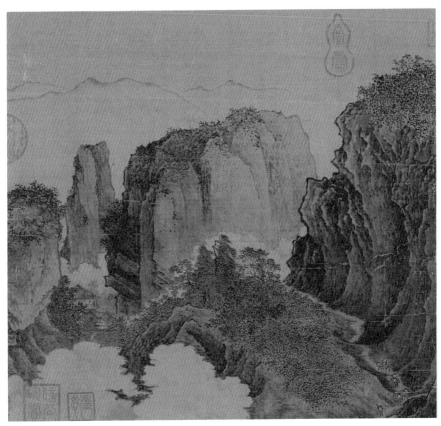

圖 10-2 南宋 佚名（舊傳蕭照） 〈關山行旅圖〉頁 臺北故宮博物院藏

　　紹興三十二年（1162年），趙昚繼位，是為孝宗。他不滿於高宗朝腐敗軟弱的政治局面，為岳飛父子平反昭雪，剔除了高宗朝屬於降金派的僚臣。他一開始就想恢復北方失地，用老將李顯忠、邵宏淵大舉北伐，進攻鞏、洛，孝宗仍繼續委派擅畫山水的官員出使金國，有可能渴望得知鞏縣、洛陽周圍的地形和通向太行山的要道。此時的宋軍南渡已四十年多年了，來自北方的將士多數已不在人世，父子兵們都不知道北方的地形地貌，十分需要借助繪畫來圖解北方交通要道和地形地貌，增強將士們對北方作戰地形的形象認識。

正當南宋宮廷畫家處心積慮地繪製「諜畫」的同時，金國畫家也沒有閒著。海陵王完顏亮（1122 年～ 1161 年）曾遣畫工隨施宜生出使南宋，竊繪〈臨安湖山圖〉回朝，描繪了南宋都城的地形地貌。完顏亮迫不及待地將自己的騎馬像繪在〈臨安湖山圖〉上的吳山絕頂，並賦詩昭示他剿滅南宋的政治目的：「自古車書一混同，南人何事費車工？提師百萬臨江上，立馬吳山第一峰。」宋金「諜畫」之激烈，可見一斑。吳山頂上的位置是非常重要的，今天站在那裡的確可以看到整個杭州。

最具代表性的「諜畫」是〈峽嶺溪橋圖〉頁（圖 10-3）（絹本，水墨設色，縱 25 公分、橫 27 公分，遼寧省博物館藏），畫家的山水畫構圖一反常規，以俯視的角度、不厭其煩地羅列出北方太行山脈的群峰諸嶂，觀其畫法，中鋒勾廓，填色勻淨，畫中最引人注目的是一條曲折不平的山道，由遠而近，從丘陵地帶蜿蜒伸進太行腹地，極似豫北至太行山區的景象，全圖沒有一絲雲靄，不重虛實相間之法，一峰一嶺皆歷歷在目，沒有什麼欣賞性，它的用途無異於作戰用的行軍路線圖，由此可以得知孝宗曾有過一番收復鞏、洛後繼續北進的籌畫。

表現女真人厲兵秣馬的圖畫，則屬於軍情類的繪畫。南宋佚名的〈柳塘牧馬圖〉頁（圖 10-4）（絹本設色，縱 24 公分、橫 26 公分，北京故宮博物院藏），這絕不是一面普通的團扇，看起來像是畫女真人在柳塘浴馬，細細察之，玄機重重。畫家畫兩群馬匹在圉夫的驅趕下從兩岸下水，游向各自的彼岸，形成一定的陣勢，這不是一般的浴馬戲水。圉夫所戴的白氈笠子和髡頂、耳後垂雙辮的裝束是典型的女真人形象，按女真人寓兵於民的「猛安謀克」兵制，這些人在平時是圉夫，在戰時就是兵卒。畫家又繪一位著白衣的女真貴族盤坐於岸上，周圍有數僕侍立，按女真人尚白的傳統風俗，顯然這是一位很有地位的軍事長官，相當於將軍級的，他不

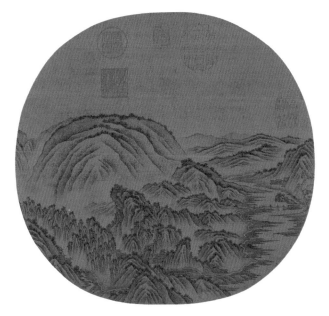

圖 10-3　南宋　佚名〈峽嶺溪橋圖〉頁　遼寧省博物館藏

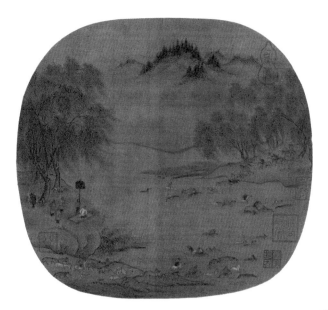

圖 10-4　南宋　（傳）陳居中〈柳塘牧馬圖〉頁　北京故宮博
　　　　物院藏

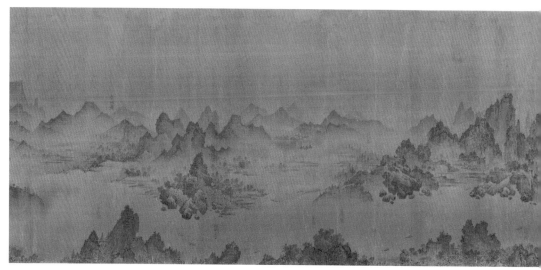

圖 10-6　北宋　佚名〈長江萬里圖〉卷（局部）　美國華盛頓佛利爾美術館藏

圖 10-5　南宋　佚名〈雲關雪棧圖〉頁　北京故宮博物院藏

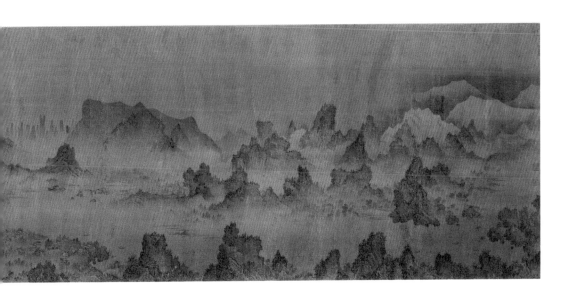

會是在看馬在洗澡，他正在督導他的下屬進行泅渡訓練。

　　畫中的女真人苦練水戰，是有一定的歷史原因。高宗建炎年間（1127年～1130年），南侵的女真人馬屢敗於江淮的河港湖汊，暴露出女真人不擅水戰的弊病，此後，金軍痛定思痛，水上演練不輟。這位元畫家無疑是形象地記錄了金軍為與宋軍決戰於水網地區而進行戰爭準備的實況。但作者的表現手法較生拙，也許是畫家初見這北方樹種，還缺乏嫻熟的表現技巧，相比之下，人馬畫得十分純熟，造型生動簡潔，寥寥弧線勾勒出馬匹在劇烈運動中顯示出圓渾的體積感。

　　〈柳塘牧馬圖〉頁的作者必定是潛藏在南宋使團中的宮廷畫家，他暗暗注意到了金國的軍情變化，默記於心，精繪於素扇之上。這類繪畫通常是繪在小幅紙絹上，如扇面或冊頁，也許是這種繪畫載體易於攜帶，便於發揮它的特殊作用。

　　還有一幅〈雲關雪棧圖〉頁（圖 10-5）（絹本設色，縱 25.2 公分、橫 26.5 公分，北京故宮博物院藏），是以行人平視的角度目視著一個通向

遠方的三叉路口、木橋、高樹和茅屋，很像是暗示某個方向。這類山水畫十分注意直觀地表現數條山道的方向和暗記，畫中的林木、山石亦係北國景色，有如刮鐵的效法表明該圖作者的畫風受益於蕭照。從時代上看，上距蕭照不遠，在李唐離世後到馬遠、夏圭等水墨山水統領畫壇之前，相信只要留意，必定還會發現其他「諜畫」。

說實話，輪不到南宋後期畫諜畫了，理宗、度宗那時候根本沒有這個心思，只有蒙古人才有剿滅宋室江山的龐大計畫。舊作北宋佚名〈長江萬里圖〉卷（圖10-6）（美國弗利爾美術館藏）是一件奇特的山水畫巨制，從繪畫風格來看，它不屬於南宋的山水畫風格序列，但保留了北宋全景式大山大水的遺法，對該畫家創作動機的考察，將會大大有益於對作品時代的重新論定。

經細查，畫家一一羅列彼岸沿江景致，無風無浪，沒有任何季節或氣候的氣氛，最後用朱砂標出江對岸的山峰、城池等要地的地名，如「南草市」、「南樓」、「黃鶴樓」、「鄂州」等，特別是景物旁書有榜題，除了繪製地圖有此手法之外，這在山水畫中是絕少出現的，構圖布局「一邊倒」，主要畫對岸的景物。因此，該圖的方位是上南下北、左東右西，卷尾就是長江口，平列展開，沒有任何構圖上的變化，非常符合面南而觀的實地效用。顯然這幅圖不是用來欣賞的，它有著特殊的用途，是在覬覦長江南岸全線，包含了軍事進攻的意圖。

除了金初或元初有剿滅南宋的行為，該圖不會是其他朝代的作品。從歷史上看，金軍沒有全線攻擊南宋的能力，只是在金初突破過長江天險的鎮江一帶，而真正具備全線攻擊能力的是元軍。1234 年蒙古鐵騎滅了金國之後，不太久就組成了東路、中路和西路大軍，特別是東路和中路形成了跨越長江之勢，這是元軍在攻擊南宋之前，派遣畫家在長江北岸面南繪製了這幅長卷。為瞭解敵方的地形地貌，以便於大隊人馬準確地到達對岸的

指定地點，作者不像南宋畫家那樣採取冊頁的開本，縮手縮腳的，而是十分坦然地用長卷鋪陳，用朱砂一一標出彼岸的地標要處。觀畫者，有如駕舟巡江，一覽無餘，當時元軍的氣勢，可見一斑，這幅圖應該掌握在滅南宋中路的元軍高級將領手裡。

三、諜畫是什麼時候畫的？

諜畫往往出現在強勢的一方，有進攻欲望的一方就會有所準備。南宋「諜畫」是伴隨著朝廷抗金意志的強弱而興衰的，其畫風相當寫實精微，為了突出表現敵情，畫家一反平常的創作手法，不重情韻，取景廣、景深大，無南宋盛行的李唐「截景」、馬遠「一角」和夏圭「半邊」式構圖。畫家刻意描繪完整出的隘口、三叉口等要道和北方地貌，以及窮兵黷武的女真軍隊。

在南宋，收復大宋故土願望最強的是孝宗朝。不過，就像一些歷史學家所分析的那樣，高宗是有北伐之將而無北伐之心，孝宗呢，是有北伐之心而無北伐之將。剛才看的四開南宋冊頁中的山水畫，若繪於南宋光宗、寧宗朝（1190 年～ 1224 年），必定會帶有馬遠、夏圭的水墨山水畫風及其特有的斧劈皴、泥裡拔釘皴、拖泥帶水皴等，粗筆重墨斜著刷，總是水分很足，一片迷離。但四幅圖毫無馬、夏的時代畫風，結合孝宗朝力主北伐的史實，此類繪畫具有院體繪畫的藝術特點，論其風格與時代，孝宗朝（1163 年～ 1189 年）宮廷畫壇繼承了一些李唐的筆墨，注意勾廓，多斧劈皴、豆瓣皴等等，比後來的馬、夏要柔和一些。

四、作者是誰？

也許是出於機密的原因，諜畫作者皆不署名，因此很難指出「諜畫」的具體作者。南宋前往金國的使臣如宇文虛中、高士談、吳激，還有孝宗曾派遣宗族、山水畫家趙伯驌為使團的副使出使金國，鞍馬畫家陳居中在光宗朝也去過金國的一些地方。

他們有可能是帶有繪畫任務的間諜畫家，其中宇文虛中（1079 年～1146 年）是較為出眾的一位。南宋建炎二年（1128 年）以黃門侍郎出使金國，金太宗完顏晟渴望融入漢文化，長期扣留了宇文虛中，委以翰林承旨。然而，在長達十七年裡，宇文虛中工書，亦好收藏書畫，後因他的一些圖畫，被女真人作為「反具³⁵」，以「謀反」之罪處斬。筆者以為，這些「反具」，會不會是諜畫？也許畫中描繪了女真人的軍事裝備，抑或地形地貌，使女真人感到威脅到了金國的安全？

明代宮廷繪畫有許多是學宋代的，在明代內廷也發生了不少類似的諜畫事例，如明太祖在立國後的次年，即洪武二年（1369 年），太祖欲伐夏政權的明升，恰巧「太祖命侍御史蔡哲報聘，因攜一史同往，潛繪其山川險易³⁶」，所用畫家係文職中的「史」，當然是宮廷畫家。

我想求證的是：在很大一部分古畫裡，它們的繪畫功用未必是一般的藝術欣賞品，在它的背後，也許會潛藏著許多不為今人所知的玄機，特別是一些與歷史事實相關的繪畫，它既是繪畫的歷史，又是歷史的繪畫，挖掘出深藏於其中的歷史底蘊，還繪畫歷史的本來面目，揭示出古代畫家的創作心路和繪畫用意，深悟其中除藝術以外的歷史內涵，也是藝術史研究不可回避的課題。

35 元・脫脫等撰《金史》卷七十九。
36 明・高鳳鳴輯《今獻匯言》（八）黃標《平復錄》第 6 頁，1937 年上海商務印書館影印本。

北國風光

五代胡瓌〈卓歇圖〉卷
一傳

- 「卓歇」是什麼意思？
- 這幅畫畫的內容是什麼？畫中的白衣男子是誰？
- 畫中的少數民族是哪個民族？

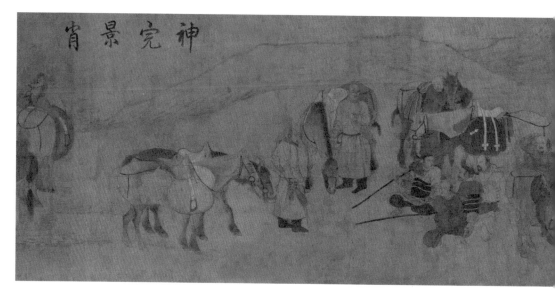

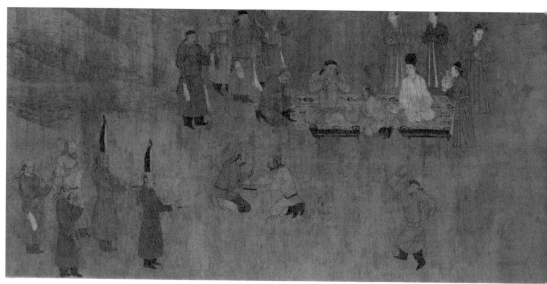

圖 11-1　（舊傳）五代　胡〈卓歇圖〉卷　北京故宮博物院藏

　故宮研究員帶你看懂中國名畫

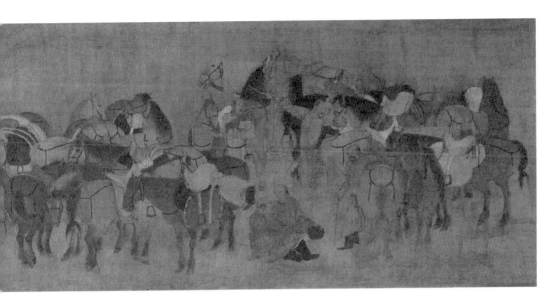

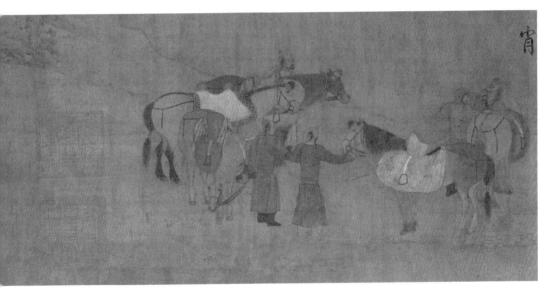

一、胡瓌與〈卓歇圖〉

(一)「卓歇」是什麼意思？

　　「卓」在古漢語裡有站立的意思，照字面講，「卓歇」就是「立地而歇」，意思就是「小憩」。這幅現藏於北京故宮博物院的〈卓歇圖〉卷（圖 11-1）（絹本設色，縱 33 公分、橫 256 公分），一直作為五代胡瓌的真跡，畫一群北方少數民族騎隊在獵中短歇的情景。

(二) 胡瓌是什麼人？為什麼相傳〈卓歇圖〉是他畫的？

　　卷後最早的跋文是元人王時寫的，將它確認為遼初（一作五代後唐）契丹人胡瓌之作。根據北宋劉道醇《五代名畫補遺》和郭若虛《圖畫見聞志》的記載和我的研究，胡瓌是生活於十世紀的契丹人，屬於慎州烏索固部落。這個慎州地名是很古老的，初唐設置，因為戰爭的緣故，挪了好幾個地方，到胡瓌生活的時代，中心在今北京房山一帶，一說胡瓌居范陽（今河北涿州），距離很近。

　　胡瓌擅長畫蕃馬，他畫的當然是契丹馬種，描繪了契丹人居穹廬、擅射獵的遊牧生活。胡瓌喜歡用狼毫筆略加渲染，畫馬匹駱駝，落墨之處，細如毫芒，但很有精氣神。他很會渲染人馬的生活環境，畫塞外沙磧平遠中的不毛之景，還能畫出意趣出來，《宣和畫譜》著錄了他五十一幅畫，曾作有〈卓歇圖〉、〈牧駝圖〉、〈獵射圖〉等，可見宋徽宗還是蠻喜歡他的畫，而胡瓌的兒子胡虔學的也是他的這一套。

　　清康熙三十七年（1698 年），書畫鑑藏家高士奇從蘇州得到此圖後，著錄到他的《江村書畫目》裡，重裱後在王時的跋文後接連寫了兩段跋文，對胡瓌畫風的評價基本上來自北宋郭若虛《圖畫見聞志》卷二。高士奇把史籍中的畫風描述與作品相關聯，康熙五十三年（1714 年），書畫家

張照從高士奇長孫礪山之手借得此畫，在高士奇跋文後接著寫一段跋文，並在卷首題「番部卓歇圖」。

　　顯然，他的思路是把這幅畫的內容與《宣和畫譜》卷八著錄的六十五件胡瓌的畫名融合在一起，找出其中最為貼切的一件定為此名。後來，〈卓歇圖〉捲入了清內府，清高宗弘曆在卷首題寫〈卓歇歌〉，肯定了前人的鑑定結論，進而借《遼史》考證出「卓歇」即「立而歇息」之意。至今，這張畫被作為五代或遼初繪畫的重要作品，因而成為研究五代北方或遼代契丹人服飾和髮飾的例證。

　　這有一個規律，不只元代王時是這樣，其他古人也是這樣。當他們看到畫有少數民族獵騎的形象，畫得好的，那一定是胡瓌的，差一點的，那一定是他的兒子胡虔畫的，再者，就是當時另一個契丹貴族李贊華畫的，這是因為古代沒有現代意義的民族學，這是古人的認識局限造成的。

二、如何驗證這幅畫的時代？

　　要解決這個問題就要系統地學習、研究、運用民族學和考古學的成果來破解這個謎。在有五千多年歷史的中華民族中的五百年間裡，從東北到西北的大草原上，根據文獻記載和出土文物，特別是各類壁畫，發現就男性而言，遼代的契丹族、金代的女真族、西夏的黨項族和元代的蒙古族、畏兀兒族等各個草原民族之間的形象差異，即族別標誌主要是頭髮樣式。

　　他們剃髮和留髮的部位、樣式均不同，契丹人是留額前髮或留兩縷長鬢髮，女真人是留顱後髮兩縷，蒙古人是在女真人留髮的基礎上在腦門上留一撮頭髮，黨項人是沿著頭部兩側和後腦勺留幾撮毛，畏兀兒人因為信奉伊斯蘭教，不剃髮，腦後留了許多小辮子（圖 11-2～圖 11-5），其中我

們比較容易將契丹人和女真人的髮式弄混淆。

〈卓歇圖〉卷中的衣冠服飾，少數民族男子一律穿盤領衫，有五位男子紮著方頂黑巾，後垂兩根方頭短帶，在《金史・輿服志》中記載得很清楚，不過，契丹人也穿戴類似的這種頭巾和盤領服，最關鍵的差異便是在髮式。

圖 11-2　契丹族的髮式之一，髡頂劉海式（遼寧康營子遼墓壁畫）（左）、契丹族的髮式之二，髡頂長鬢式（右）

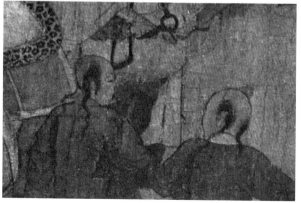

圖 11-3　女真族的髮式，明南戲〈拜月亭記〉插圖（左）、〈卓歇圖〉中女真族的髮式歷歷在目（右）

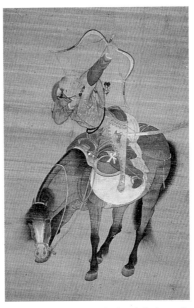

圖 11-4　黨項族的髮式，西夏木板畫〈馭手圖〉（局部）（左）、蒙古族髮式，劉貫道〈元世祖出獵圖〉（局部，臺北故宮博物院藏）（右）

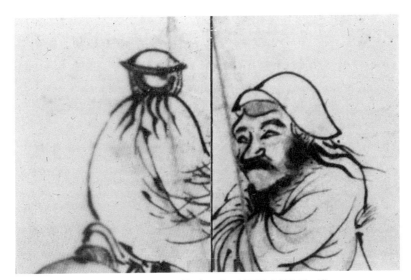

圖 11-5　畏兀兒族的髮式，元代陳及之〈便橋會盟圖〉卷

（一）為什麼他們的差異集中於髮式？

要知道，服裝的樣式除了與各民族的歷史文化相關，也與地域氣候、環境有著密切的關係。中國北方的遊牧區域一直到西北，生存環境都差不多，天氣惡劣的時候，風沙很大，所以盤領服通行於這個廣袤的區域。少數民族之間、少數民族與漢族之間頻繁發生戰爭，這個時期的戰爭屬於冷熱兵器交混的時代，近戰甚至肉搏戰是經常發生的事情。

在搏鬥之前，大家都會自覺地亮出自己的民族屬性，以防誤傷。再一個，髡髮不僅僅是為了區別敵我，這裡面還有許多其他內涵，這些遊牧民族大多數是信奉佛教的，所以必須剃掉一部分頭髮表明他們的宗教屬性，但畏兀兒族是信奉伊斯蘭教的，他們就不會髡髮，滿後背都垂著辮髮。還有，這也是他們的民族屬性，除了畏兀兒族，都是蒙古人種，大家摘了帽子，模樣都差不太多，衣服、靴子都差不多，差異就在髮式了。金代的女真人尤其看重這一點，他們把這個與對本民族的忠誠程度掛鉤，經常檢查官兵頭頂上新長出來的頭髮有沒有刮掉。女真人的這個傳統一直傳到滿族還是這樣，清初，滿族在漢族地區強制推行剃髮令，所謂「留頭不留髮，留髮不留頭」就是這麼來的。

（二）鑑定這幅畫為何絲毫不提女性的衣冠服飾？

金初，女真婦女的服飾與契丹婦女的服飾在外觀上沒有明顯的變化，戴瓜拉帽，契丹語叫罩刺帽，都穿左衽衫裙（圖11-6）。南宋詩人范成大《攬轡錄》論及了金朝女裝：「惟婦女之服不甚改，而戴冠者絕少，多綰髻，貴人家即用珠瓏總冒之，謂之方髻。」女真婦女後來又增加了雲肩等服飾。

注意一下，圖中白衣人旁邊有一個婦女捧著一把壺叫瓜稜壺，還帶一只瓜稜形注碗（圖11-7），這是北宋漢族地區使用的器物，很像是白瓷，

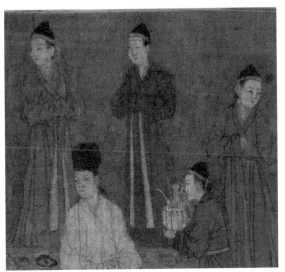

圖 11-6　與契丹族婦女裝束相近的女真女侍

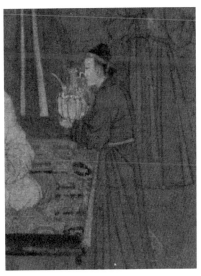

圖 11-7　〈卓歇圖〉卷出現北宋的
瓜稜壺

也許是透過邊境貿易過來的，五代極少
見有這樣的器物。不過，畫中有兩個人
的鬢髮呈豎條狀，都快到頭頂了，與女
真人的髮式有差異，有點接近契丹人的
髮式（圖 11-8）。契丹、女真族相近的
頭巾、服飾等不能作為區別民族衣冠的
標誌，就這幅畫而言，族別的標誌主要
是髮式。

圖 11-8　圖中偶現疑是契丹人的髮式

　　考慮到北方各少數民族不是在種族
隔離的狀態下發展的，他們之間雖然有
戰爭，但互相往來相當頻繁，同一個民族因部落的不同，髮式也會有所差
異，如髮辮的大小、長短等也不可能都一樣。這兩個近似契丹人的髮式與
十四個露出女真人髮式的腦袋有些不一樣，要分清楚。

在這一群人當中，占主流地位的是女真人，而不能被其他髮式所困擾。女真人在 1125 年滅了遼國，必然會融合一批契丹人的降兵降將，女真人是能夠接受這種剃掉頂髮的髮式，這些人在一定程度上、在一段時間裡會保留他們的生活習俗，漸漸地會和女真人的習俗融合。清代的滿族，實際上是以女真族為主體，在此前的四、五百年間，吸收、融合了北方的許多少數民族，如契丹人和被蒙古人遷徙到華北的黨項人等等，還有許多小的民族也融合到滿族裡面。

如果這幅畫是胡瓌畫的，那麼畫中的人物一定是契丹人，大多數人物都是標準的契丹髮式。然而，〈卓歇圖〉卷中的人物絕大多數不是契丹人的髮式，卻與金代女真人的髮式十分相近。要知道，遼初的時候，十世紀的女真人局限在東北的白山黑水裡生活，生產力水準是非常低下的，胡瓌不可能見到他們，更不會去畫他們。再岔開一點說，當時的契丹人是很欺負女真人的，他們是被奴役的對象，後來女真人漸漸強大了，不滿契丹的統治，在 1114 年，完顏阿骨打帶領女真人馬反抗遼朝，於次年建立了金朝，成了金太祖。1123 年，金太祖駕崩，他的四弟吳乞買繼位，就是金太宗，就是他在 1125 年滅了遼，兩年後，滅了北宋。

（三）真正的胡瓌〈卓歇圖〉卷在哪裡？

真正的胡瓌〈卓歇圖〉卷的去處，是另有流傳路線的。最先著錄於北宋《宣和畫譜》卷八，北宋亡後流入金章宗明昌府內，金亡後歸元代喬簣成，被元初周密錄在《雲煙過眼錄》卷上裡，最後提到胡瓌這幅圖的是明末張醜作於 1616 年的《清河書畫舫》卯集「〈番部卓歇圖〉，塵垢破裂，神采如生，明昌祕物也，今在韓氏」。而今這件北京故宮博物院的藏本在當時還未題畫名呢！如果這幅畫是胡瓌的真跡，那麼起碼要有北宋宣和、金代明昌內府的收藏印，這一切，在這件〈卓歇圖〉裡都沒有。

三、這幅畫的內容

〈卓歇圖〉的內容是「文姬歸漢」嗎？古代繪畫表現某個歷史題材是有一定的公式的，畫「文姬歸漢」題材中辭別的景象不會畫樂舞場景，畫中應出現蔡文姬的雙子和女僕，蔡文姬歸漢之前，左賢王不允許她把孩子帶走，小兒子緊緊抱住媽媽不肯放開，女僕趕忙來哄，還要畫前來迎接她的漢朝使臣，否則就不是「文姬歸漢」的故事，看看南宋陳居中的〈文姬歸漢圖〉軸（圖 11-9）（臺北故宮博物院藏）陣勢就明白了。

這幅畫的主題是什麼？關鍵在於這個白衣人到底是男還是女。主要是他的外衣是左衽，與北方少數民族的女裝的衣襟相同，他戴的是南宋文人流行的高冠，就是所謂的「東坡巾」，他的開臉（也就是臉部造型）是中年男性，但沒有鬍鬚，他的年紀絕不是弱冠之年。

白衣人的身分，是研究該畫內容的切入點，也是該圖的主題。據《大金吊伐錄》卷三載，金天會四年（1126 年）11 月，對歸順金國的漢人都必須隨女真風俗，即削去頭髮，頭戴短巾，左衽。「敢有違犯者，即是猶懷舊國，當正典刑，不得錯失。」一時間，因右衽和總髮而遭殺戮的漢人「莫可勝記」。

在宋朝，使臣去金國談判，必須穿左衽服，這好辦，把左襟壓在右襟上，這個左右方向是以觀者的角度，還必須髡髮，也就是按照女真人的髮式剃掉頭頂上的頭髮，否則不得入境。這就讓宋朝使臣很是為難，長期受儒家思想的影響，他們根深蒂固的觀念是：「身體髮膚，受之父母，不可毀傷，孝之始也。」但為了盡忠，不得不剃掉頭髮，然後抱頭大哭一場。

地毯上著左衽白衣的人就是南宋的一位使臣（圖 11-10），他所戴的高冠就是近似南宋文人流行的「東坡巾」類，那麼他的身分應是南宋儒士。像這麼受待見的首席外交官，年資應該比較高了，微胖的臉龐，已經

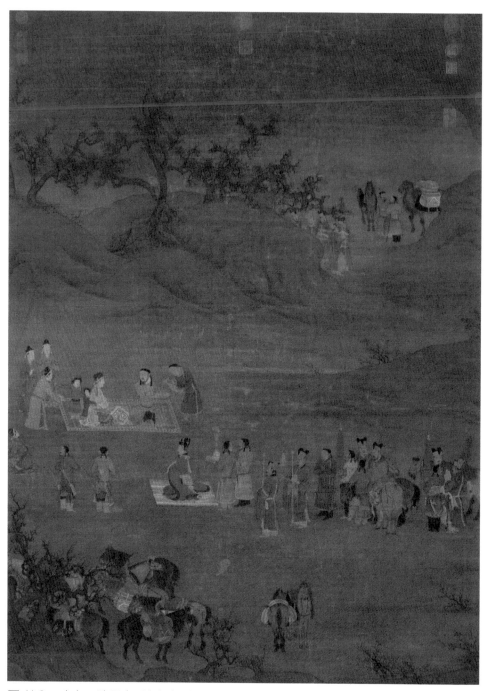

圖 11-9　南宋　陳居中〈文姬歸漢圖〉軸　臺北故宮博物院藏

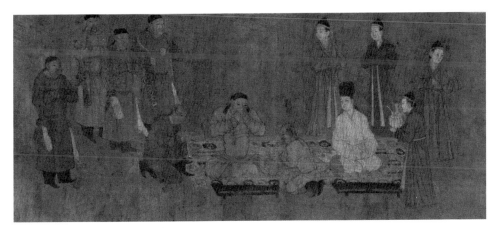

圖 11-10　圖中出現的南宋使臣

是四十開外的老臣了，不會是弱冠之年。如趙伯驌出使金國擔任副使的時候已是一把年紀了，但這個白衣人沒有鬍鬚，朝廷不會派一個毛頭小子來承擔這個重任，聯想南宋初期的朝廷政治，當時的高宗出於媾和的目的，曾多次派遣宦官作為外交使團的正使出使金國，這個時期，宋金正忙著簽「紹興協議」。

派宦官出使，這在宋代是有傳統的，徽宗在政和初年就曾經派宦官童貫出使遼國，契丹人見了，可好奇了。那麼這個白衣人很可能就是當時南宋初期朝廷裡的宦官，再注意看他的開臉，絕不是宋金時期畫仕女的造型，比較一下他身後女僕們的開臉就明白了。根據南宋徐夢莘《三朝北盟會編》裡敘述，南宋的使團到了金國，並不是馬上就能進入談判程序的，要先跟隨女真人的首領出去射獵遊宴十多天後，方可進入談判議程。南宋陸游的《劍南詩稿》卷上描寫了上述情景：「上源驛中搥畫鼓，漢使作客胡作主。」看起來女真人招待得很熱情，實際上是藉機炫耀武力，好在談判時占據上風。可以推斷，〈卓歇圖〉卷的內容是描繪女真首領邀請南宋使臣在打獵的間歇中宴飲、觀舞。

四、這幅畫的創作時期

至於這幅畫相對具體的創作時期，圖中的豎式箜篌也許能證實出上限年代。宇文懋昭《大金國志》記載，女真早期「其樂惟鼓笛，其歌惟鷓鴣曲，第高下長短如鷓鴣聲而已」。就是說，女真人早期的樂器是很簡單的，音節很少。

1115 年，金滅遼後，金代的音樂風格開始豐富起來了，《宣和乙巳奉使引程錄》記載了北宋使臣許亢宗出使金國路經咸州時，州守以酒、樂禮之，樂中已經出現了箜篌。箜篌是一種撥絃樂器，跟豎琴很像，所以有稱之為豎式箜篌。因此，這幅圖的上限年代本可以在金太祖滅遼的 1115 年之後，但北宋末是沒有人戴「東坡巾」的，畫中嚴格的服式制度與金熙宗朝（1136 年～ 1149 年）後期不符。

熙宗朝後期，女真人開始更換漢人衣冠，呈「雅歌儒服」之狀，至海陵王統治時期則更甚。該圖大約繪於十二世紀中期靠前一些，相當於南宋高宗朝（1127 年～ 1162 年）的中期。從畫家嫻熟的筆墨技藝來看，出自於熟知女真風土人情的漢族畫家之手，這個畫家也許是在金國的漢人，也許是南宋人，我們在前一章說過，如果是南宋人的話，那他應該是使團成員之一，回去以後用畫筆記錄這個情景。這個鑑定結論我在 1990 年曾請教過啟功先生，經過他老人家的一番研究後，得到了他的初步肯定[37]。

37 起功先生的評定意見刊載於《美術研究》1990 年第 4 期第 30 頁。

五、如何欣賞這幅畫

全卷分三個部分，前半部分為歇息段，交代了情節背景：馬背上的獵物點明了疲憊的人馬從喧鬧和追逐中轉入了靜態，有的立地而歇，有的席地而坐，從中似乎能感受到熱氣騰騰的人馬和粗重的喘息聲，剛才他們一定是玩命追逐了一陣，圍獵、打到了一隻金錢豹，死豹臥在馬背上。

中間是過渡段：周圍是一片沙磧地，氣氛寧靜，一位走向樂舞場的捧花女，把歇息段和後半部分的觀舞段結合起來。

畫幅的盡頭是樂舞段：全卷的主題在這裡，一個女真貴族與南宋使臣坐在地毯上觀賞樂舞，這個貴族應該是一個猛安謀克的大首領，他端起碗就喝，姿態豪放，那個白衣宦官有些覷睍，顯得很文弱，對比很鮮明。一人在箜篌的伴奏下跳起了女真族的舞蹈，啟功先生說，他小的時候見過滿族人跳過這種舞蹈，舞蹈的名字叫「麥克其姆」，就是左手抓一把，然後右手再抓一把，來回抓。尾部有兩個女真樂手在撥動箜篌，他們的身後有三人擊掌伴舞，全卷在高潮中結束。

畫家的構圖疏密對比鮮明，張弛有度，節奏感強，全圖富有較強的音樂節奏感，顯示了作者處理大場面人馬動靜、聚散的藝術能力。設色簡潔清淡，線條細勁有力，在質樸的筆意中趨向精微，也許是人物、鞍馬畫得頗為工巧細緻。

六、〈卓歇圖〉卷是如何收藏在北京故宮博物院的？

〈卓歇圖〉係清宮舊藏，在乾隆年間入了清宮，著錄在《石渠寶笈初編》裡。二十世紀二〇年代初，這幅畫沒有逃脫被溥儀盜出故宮的厄運。1945 年抗戰勝利時，溥儀自顧逃命，顧及不到他藏在長春偽皇宮小白樓裡的書畫，看守畫庫的「國兵」們一陣哄搶，流落到了民間市場。解放戰爭期間，守在長春的國民黨東北剿總副司令鄭洞國買了一些古畫，其中包括一些清宮散佚書畫。

1948 年 10 月，鄭洞國在長春投誠，向東北民主聯軍（後來的四野）移交了他的作戰地圖，細心的戰士在清理這些地圖時，發現了一些古畫，其中就有這件〈卓歇圖〉卷，然後逐級上交到當時東北軍區政治部，時任東北軍區副政委的周桓將這批書畫移交至東北博物館（今遼寧省博物館），同時移交的還有元代王蒙的〈太白山圖〉卷等，東北博物館將〈卓歇圖〉卷上交文化部文物事業管理局（今國家文物局），1954 年 1 月 1 日撥給了北京故宮博物院，1 月 5 日入庫，那是一個星期二。

幾經劫難的曠世名作

元黃公望〈富春山居圖〉卷
真跡

- 這幅畫都經歷了哪些磨難？它為何被燒成兩斷？
- 文人畫家們為什麼如此看重這幅畫？
- 乾隆皇帝看錯的那幅〈富春山居圖〉卷到底是誰畫的？
- 中國的山水畫和西方的風景畫有什麼區別？

一、黃公望獨特的人生經歷

畫不尋常，畫家就更不尋常，先說說黃公望這個不尋常的人。黃公望（1269 年～ 1354 年）本姓陸，江蘇常熟人，幼時便有「神童」之譽（圖 12-1）。據乾隆年間的《浙江通志》記載，他在七、八歲時，父亡，母親嫁給了來自浙江平陽的黃姓老翁。這個黃老翁在常熟，人已經九十歲了，卻無子，一見到這個小神童，他高興得脫口而出：「黃公望子久矣！」這個小神童當下就有了姓氏黃，名公望，字子久。

黃公望成年後試圖從政，施展他的政治抱負。元代取消了漢族文人的科舉考試，文人做官的途徑主要是靠官員舉薦。黃公望快到中年時，才受到浙西廉訪史徐琰的賞識，在徐琰麾下任官書吏，之後到大都內廷御史臺察院裡當了一個書吏，相當於從中國國家一級行政區的紀律檢查機關到中央的紀律檢查機構當文祕。

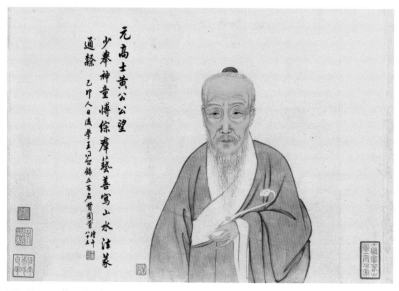

圖 12-1　黃公望肖像

上司張閭貪贓失職，黃公望受到牽累，鋃鐺入獄。黃公望出獄後皈依了道教，據趙晶先生的最新研究，他入的不是道教中的全真教派，而是內丹南宗，在元末，兩派合併了。閱盡人間滄桑，他以卜術閒居於松江（今屬上海）一帶賣卜，時年四十六歲。他所謂的「賣卜」不是因生活所迫，是他修行的一部分。

　　他在蘇州天德橋等地開堂傳教，與同道們探討「性命之理」，即如何得到人之真性。黃公望長期雲遊於江南和浙西富春江一帶，以詩酒為伴，將一生的無奈化作對繪畫藝術的癡愛，最後客死杭州，葬於故里常熟虞山西麓腳下，著有《大癡道人集》等。黃公望一生的思想以儒家入世為起點，經過宦海上的一陣顛簸後，最終到達的彼岸是出世的道教，這是古代，特別是元代許多文人走過，大體相近的人生道路。

　　元朝鐵騎在建元立國之後，力求借用道教思想來消除江南文人的抗爭情緒，制定了以道護國的統治策略。元世祖忽必烈在滅南宋前，召見第三十六代天師張宗演，命其主領江南道教。之後，元廷頻繁召見南方名道，賞賜不絕，道教諸派首領，都能得到一定的政治保護。作為被蒙古人、色目人、北人層層疊壓下的南人，倘若不躋身於仕宦階層，只有入道為安。再者，許多山水畫家，如方從義、倪瓚等，還有他熟悉的道友張羽、無用師等，都是道教的內丹南宗或正一派，在這個教派裡，同道們可以相互得到慰藉。

　　繪畫史的研究最終應當落實在畫家與作品上，透過比較同時期文人畫家中的道教徒和非道教徒的人生和藝術，將有助於深刻認識黃公望繪畫審美觀的精神內涵。由於入道的堅定性有所不同，各自的人生態度和繪畫風格略有不同，有些甚至是相當的微妙。道教徒是很難重新回到仕途上的，他們的隱居生活是一種終生的選擇，而一部分隱居的文人畫家會將隱居生活作為一種權宜之計，一旦時機成熟，有可能重新出山。

道教徒在繪畫審美上基本遵循老子「五色令人目盲」的審美思想，在單一的墨色中更加趨向清淡素雅、簡明靜謐、質樸無華的審美效果，很少畫設色畫；而非道教畫家在審美理想的選擇上常常多元化，既有許多水墨畫家，也有不少熱衷於表現豐富色彩的畫家。

　　就拿元代畫家來說，元初的隱士錢選不是道教徒，尤其擅長設色工筆花鳥和青綠山水。趙孟頫及其子孫也不是道教徒，至元二十三年（1286年），趙孟頫入朝為官，其間雖亦有歸隱之心和歸隱之日，但最終以翰林學士承旨致仕，畫了一些設色的人馬畫、山水畫等。更典型的是王蒙，他在元末有過隱居生活，但見朱元璋坐定了明朝江山，入世之念油然而起，在洪武年（1368年～1398年）初，出任泰安知州。其間他曾到左相胡惟庸府上賞閱古書畫，胡惟庸暗中聯絡蒙古貴族企圖謀反而被殺，很快殃及三萬多人，王蒙更未逃脫厄運，死於獄中。因此，他不是一個道教徒，他的山水畫裡，既有墨筆，也有設色，如〈葛稚川移居圖〉軸（北京故宮博物院藏）（圖 12-2）和〈太白山圖〉卷（遼寧省博物館藏）等。

　　非道教徒畫家在設色方面與道教徒畫家形成了一定的差異，雖都擅長設色和墨筆，但道教徒畫家作畫極少設色，倪瓚偶爾有設淡色的山水，如〈水竹居圖〉軸（中國國家博物館藏），是很少見的。吳鎮從不畫設色繪畫，北方道教的太一派道士如張彥輔，南方道教的正一派道士如方從義等畫家也是如此（圖 12-3）。

　　在審美趣味上，道教徒畫家的山水畫在繪畫風格上有著較為一致的追求，其精神境界更加靜謐和沉寂。其中最具代表性也是最富有傳奇色彩的畫卷是黃公望的〈富春山居圖〉，畫中的無色世界，全然是全真教苦修苦行後的達觀態度和追求質樸的審美意識。

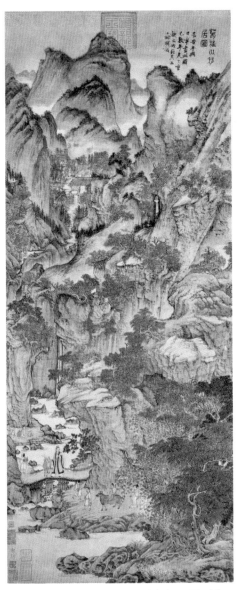

圖 12-2　元　王蒙〈葛稚川移居圖〉軸
北京故宮博物院藏

圖 12-3　元　方從義〈高高亭圖〉軸　臺
北故宮博物院藏

二、如何賞析〈富春山居圖〉卷

根據黃公望在卷尾的跋文，至正七年（1347年），他在富春山的隱居之地南樓應師弟鄭無用的請求，畫了這幅畫。他先以線條完成卷首山水的輪廓，再以淡墨皴擦，但他常常外出遊歷，畫幅擱在那裡兩、三年還沒有畫完。至正十年（1350年），無用師擔心別人會巧取豪奪這幅畫，請黃公望先寫好贈與無用師的跋文。黃公望將它放在行囊裡，下決心抽空趕緊畫完，前前後後拖了快四年。黃公望是一個性情中人，別的畫，他也沒有這樣拖過，他是無興不作、無感不發，不會隨便應付了事的，我估計他覺得還應把百里富春山好好走一走、看一看，再接著動筆。

首先，聽聽別人對這幅畫的總體認識。有人說，黃公望的〈富春山居圖〉卷恰似畫家晚年的「心電圖」，不無道理。這幾乎是黃公望的絕筆之作，畫中的長長的線條運行得平穩舒緩、從容不迫，表現了畫家晚年十分淡定的心態和心如止水的狀態。

全卷概括提煉了富春江在浙江富陽、桐廬兩岸的自然風光，群山、沙渚、河灘、村落和林木連成一片，氣勢綿延（圖12-4～圖12-6）。黃公望十分注重從生活中獲取造型素材，他外出的時候，常常帶上筆墨紙，就地寫生。全圖雖不是一次完成，而是斷斷續續在三年多的時間裡完成的，但依舊有一氣呵成之感，畫藝嫻熟，表明畫家十分熟悉富春江的生活。

（一）遠看構圖和氣象

全卷構圖開闊，由近及遠。主要是以三組峰巒組成，以線條為主橫向鋪展：或重山複嶺、環抱屏峙；或平沙淺灘，疏鬆清遠；變幻豐富，人隨景移，引人入勝，是典型的中國古代傳統散點式透視法。黃公望通曉音律和散曲，圖中景物排列富有節奏感，鬆緊相聯，使他的山水畫充滿了節奏

緩慢、韻律悠揚的無聲樂感。

　　畫家晚年長期蓬居在富春江兩岸的山林中，對那裡的地貌特徵體察入微，客觀地表現了富春江兩岸的土山為主，以松、杉為主要植被的特性，畫中的平坡、亭臺、村舍、舟橋、漁家、隱者星星點點，靜中有動，野趣盎然，全卷籠罩在初秋氣清意寒的氛圍裡。

（二）近觀造型和技法

　　山水畫的新創首先來自繪畫語言，而山水畫中最重要的表現語言是皴法。皴法是畫樹石、山體皺褶、紋路和結構的表現技法，對它的變革是宋元以來畫家孜孜以求的藝術目標。畫家將自然山川的形態擬人化，又將人的精神自然化，如同他在《畫山水訣》裡對「筆」和「墨」作的分析：「山水中用筆法，謂之筋骨相連。有筆有墨之分。用描處，糊突其筆，謂之有墨；水筆不用描法，謂之有筆。」

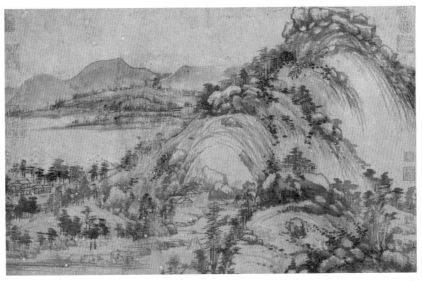

圖 12-4　元　黃公望〈富春山居圖〉卷首之〈剩山圖〉卷　浙江省博物館藏

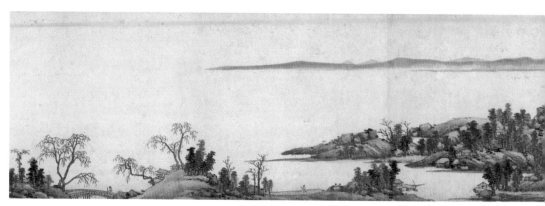

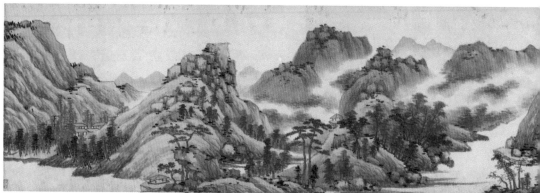

圖 12-5　〈富春山居圖〉卷焚毀部分（明代沈周臨）

　故宮研究員帶你看懂中國名畫

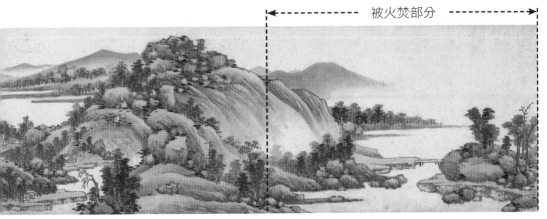

被火焚部分

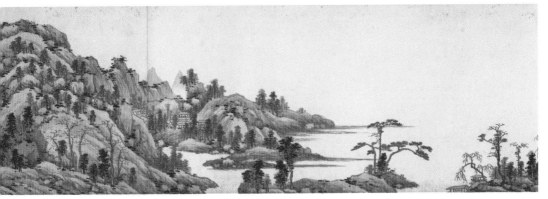

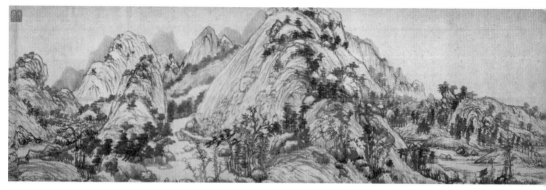

圖 12-6　元　黃公望〈富春山居圖〉卷（一作「無用師卷」）　臺北故宮博物院藏

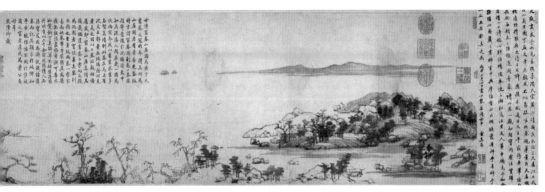

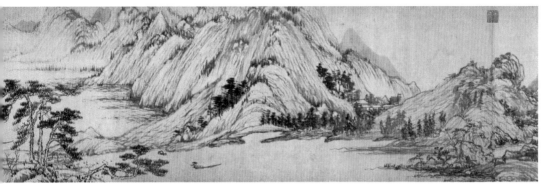

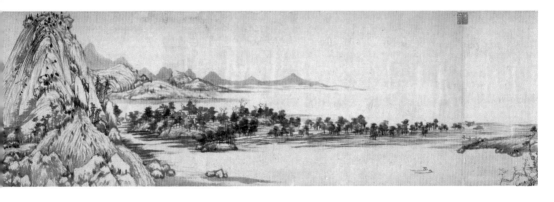

明代文壇的「後七子」之一王世貞說：「唐代大小李將軍為一變，五代北宋荊關董巨為一變，南宋劉李馬夏為一變，大癡、黃鶴為一變。」黃公望的「一變」在於不落前人畦徑，他用禿筆乾墨，邊皴邊擦，渴中見潤，筆路放逸恣縱，意態渾樸蒼茫，又以濃墨點苔、小米點點樹，在清淡的山色中顯得十分提神，點和線的有機交融，噴吐出畫家心中荒率和蒼莽之氣。黃公望的線條以枯筆淡墨為主，十分舒展平靜，正是他內心世界的反映。黃公望的藝術變革在於將五代董源、巨然的短披麻皴發展為長披麻皴，別小看這加長版的披麻皴，這可了不得。文人畫不發展到一定階段是不會感覺到四百年前董源、巨然短披麻皴裡潛藏著新的發展機能，它更加生動、自然地表現江南綿延不斷的土質丘陵，給人更加松秀清逸的審美感受（圖12-7）。

（三） 遠觀意境和格調

全卷純用水墨，沒有設色，但沒有給人以單調的感受。畫中筆墨枯淡而不躁動，十分平和，有蕭條淡泊之意，正如北宋歐陽修所說：「蕭條淡泊，此難畫之意。」這是文人畫中最難表現的意境，能畫出這種意境的人一定是經歷了種種人間磨難的文人，最終放棄了對名利的追逐，回歸大自然，這樣的作品充滿了對大自然的真情，而沒有任何索求。

黃公望在他的《寫山水訣》裡總結了他一生對山水畫的悉心深研，提出山水畫的格調要反對「邪、甜、俗、賴」，具體的方法是講求章法和筆墨，如在章法上要「山頭要折搭轉換，山脈皆順，此活法也。眾峰如相揖遜，萬樹相從，如大軍領卒，森然有不可犯之色，此寫真山之形也。山坡中可以置屋舍，水中可以置小艇，從此有生氣」（圖12-8），又如「水出高源，自上而下，切不可斷脈，要取活流之源」。

圖 12-7　黃公望的披麻皴

圖 12-8　黃公望披麻皴畫山與江中的小艇

黃公望認為，剔除「邪、甜、俗、賴」的最關鍵之處「只是一個理字最要緊」，這個「理」，就是畫家如何將心中的真實情感融進自然山川中，這就要求畫家應置身於大自然之中，練就堅實的寫實能力。他隨身帶著一只皮口袋，裡面裝著筆墨，凡「遇好景處，見樹有怪異，便當模記」，在師造化中獲取自身的藝術靈性。只有這樣，才能滌除缺乏法度的「邪」，消彌帶有浮豔輕佻的「甜」，洗淨毫無逸氣雅潔的「俗」，脫盡沉溺於古法的「賴」，只有這樣，筆下才能生出畫意超邁蒼秀、疏鬆清逸的作品。後人在他的山水畫裡可從平淡天真處見渾厚蒼勁，於枯澀乾渴中看清潤華滋，把單一的水墨或淺絳變幻成一個豐富多彩的世界。

順便比較一下西洋繪畫，在黃公望所處的十四世紀初，歐洲正處在文藝復興初期，當時還沒有山水畫呢！西方要到十七世紀末的荷蘭，才出現專門表現自然風光的風景畫。1689 年，荷蘭畫家霍貝瑪畫了一幅油畫〈林間小道〉（米德爾哈爾斯的林蔭道）（圖 12-9），這是西方世界第一幅具有完整意義的風景畫。

風景畫是特指某個地方具體的景觀。人類觀察物質世界的生理取景框的長寬比一般是 4：3，畫成畫的話，差不多也是這樣，偶爾會到 10：1，再長就無法處理焦點透視了。中國的傳統山水畫描繪的通常是貯存在畫家記憶裡的自然景觀，它可以是經過畫家理想化改造的某個地域或地點，也可以是沒有具體地點的泛泛而繪，汲取的都是概括提煉後的精華，特別是山川中不同地域裡不同的自然氣息。

山水畫在畫幅上可以無限延長，展卷觀覽山水畫長卷，在古代稱之為「臥遊」，那麼畫中就要用散點透視了。還有一個根本的不同：我們欣賞西洋畫，只欣賞畫出來的物像，沒畫出來的當然就沒辦法看了，而欣賞中國古代山水畫，還是以〈富春山居圖〉為例，我們同樣可以欣賞畫家沒有畫出來的景物，如畫中的天空、水面，每畫一筆，你都能感覺到它們的

存在，以至於能感覺到畫中初秋的寒意，從畫家的筆墨裡，甚至可以看出畫家的人品。如畫中深含的超邁松秀的意境是黃公望經歷過一生的苦難後所達到超然於物外的思想境界和藝術情境，他用筆表現出蒼勁老到的藝術功力與大自然融為一體了，因而明代沈周稱頌這幅圖是「人品高，則畫亦高」。

因此，中國古代繪畫使你將看到的和感覺到的物象交織在一起，那個裡面不僅僅是一個三維的物質世界，而且是一個四維、五維的精神世界，這就是我在「開篇」裡說的所謂「文化含量」。

圖 12-9　17 世紀荷蘭畫家霍貝瑪繪製的歐洲第一幅風景油畫〈林間小道〉

三、為什麼古代許多山水畫家如此仰慕這幅畫？

「元四家」打頭的是黃公望，另外三家是倪瓚、王蒙和吳鎮。黃公望最傑出的畫作就是〈富春山居圖〉，這幅畫代表了元代山水畫的最高藝術成就，透過它，我們可以體會到元代文人山水的精神和最高藝術成就，而它的代表性在其他朝代都是沒有的。

就山水畫而言，你能在宋代、明代、清代找到一幅代表那個時代最高藝術水準的畫嗎？在宋代，范寬代表不了郭熙，郭熙也代表不了李唐，明代的沈周代表不了唐寅，清代的石濤代表不了王原祁，但黃公望的一幅畫就能代表一個時代的山水畫，這就是這幅畫的精要所在。

〈富春山居圖〉卷在古代山水畫史上有著巨匠必臨的重要性，哪怕看一眼也是欣賞者藝術生涯的一個里程碑，明代沈周、張宏，清代王翬、高樹程等均傾心臨摹過，董其昌好古不輟，從不臨摹古畫，但他的許多畫都在仿〈富春山居圖〉的筆意。它在繪畫意境和筆墨皴法方面深刻影響了明、清文人畫家們的審美趣味，但它的聲望替它帶來的卻是永遠的不幸。

四、〈富春山居圖〉的種種歷險

董其昌是明末江南巨富，家有良田千頃，也是江南文人畫壇的魁首，他要典當他的摯愛之物〈富春山居圖〉，一定是遇到急迫而難纏的事情，而且要用現錢擺平。我懷疑董其昌的兒子好賭，也許與他兒子在外面惹禍有關。說實話，董其昌開始是半割愛，最後是全割愛了。他沒有交給典當行而是放在朋友手裡，留有更多的贖回機會。

他在 1615 年以一千金典當給吳正志，明清人說起價格的「金」字不

是黃金，而是白銀，實際上是一千兩銀子。而且這個「兩」是十六兩秤，每一兩相當於 31.25 克，折合現在人民幣將近十七萬元。吳正志是宜興人，字之矩，與董其昌是萬曆十七年（1589 年）的同科進士，初任刑部主事，兩年前他二人還同時受朝廷徵召，是有一番交情的。有一點是可以肯定的，董其昌最後是贖不回〈富春山居圖〉了，必定與第二年發生的一起重大事件，即「民抄董宦」有關。

董其昌父子在鄉里有些欺壓百姓的行為，他的兒子和家僕毆打、侮辱了生員范啟宋家的婦女。董、范兩家過節挺深，范家聯合董其昌的其他仇家趁機擴大事態，引起了松江、上海、青浦等地的一些秀才和鄉民激憤，焚毀了董其昌的房屋，砸了董其昌書寫的匾額，在兒童婦女中間還傳唱著一首歌謠：「殺了董其昌，家有米糧倉。」董其昌提前逃往蘇州、鎮江、丹陽、吳興等地，半年後才回到故里。騷亂持續了半個多月，連朝廷都出面干預了，相關人員受到了當地府衙的懲辦。1637 年，董其昌到死都沒有贖回〈富春山居圖〉，說明了他的晚年困境。我去過他在蘇州吳縣的墓地，從外觀來看，很難想像是一個明代南京禮部尚書的死後歸宿，相當簡陋，特別是董其昌死後都不敢葬在松江，而是葬在百里之外的太湖之濱。

接下來的故事就是這幅畫在宜興吳家的遭遇。吳正志傳給了他的三兒子吳洪裕，他十分珍愛此圖，專設「富春軒」藏〈富春山居圖〉卷。順治七年（1650 年），吳洪裕病危，臨終前要將此圖「帶走」，囑咐他的兒子將這幅畫火殉。

古人火殉書畫是極少的事情，吳洪裕藏有〈富春山居圖〉卷，十里八鄉都知道，一些江南文人、畫家、收藏家都紛紛到他家來欣賞。他太喜歡這幅畫了，如果直接讓這幅畫隨他入土，那他死後都不得安生，十有八九會遇上盜墓賊。他不得不想起這個極其自私和野蠻的手段——火殉，而且要親眼看著它被燒成灰燼。

這個火殉也是很講究儀式的，要請許多人作證，要先焚香，然後請和尚念經，再拿出畫來驗明正身，最後放在炭盆裡燒掉。待灰涼了之後，用布包好，放到畫盒裡，存入棺材裡。在南方，老人的棺材在下葬前都是放在家裡的。

吳家在第一天燒了唐代智永的《千字文》，這也是一件國寶級的重器啊！第二天，吳洪裕躺在那裡，準備先燒〈富春山居圖〉卷，然後再燒明代唐寅的〈高士圖〉卷。吳洪裕的兒子開始焚燒黃公望的〈富春山居圖〉卷，他將畫卷橫放在火盆上，火焰從包首開始燃燒起來，一會兒，火舌就燒穿了八、九層紙，吳洪裕的侄子吳靜庵在一旁頓時起了惻隱之心，立即從火盆上拿出畫卷，滅掉卷首的火苗，同時被免火殉的還有唐寅的〈高士圖〉卷，現在藏在臺北故宮博物院。

為了弄清楚〈富春山居圖〉是怎麼燒的，我在當地找了一個傳統的火炭盆燒了一幅仿品。我把它橫放在火盆上，不到十秒，就燒得和〈富春山居圖〉卷差不多了（圖 12-10、圖 12-11），被焚毀畫面與受損畫面的比例差不多是 1：1。

做藝術史研究要盡一切可能尋找證據，因為有人說是投在火爐裡燒掉的，有的說前面燒掉五尺或兩尺，看來都不是，有些特殊的證據要透過一些實驗才能獲得。〈富春山居圖〉除了被燒盡的引首之外，還留下了六個火洞，越往畫中間火洞越小，顯然是橫放在火盆上燒的（圖 12-12）。

吳洪裕當然很快就背過氣了。吳家請來一個書畫商兼修裱師、鑑藏家，他叫吳其貞。他查看了全卷，是用七張紙拼接而成，接縫處都有吳家的騎縫章。受損的是第一、二張紙，第一張紙的前半段燒毀了，後半段燒殘了，留下兩個半大洞，只有一寸多連著第二張紙（圖 12-13），這多少還有修復的價值。

圖 12-10　黃公望〈富春山居圖〉全卷被焚的狀況（〈剩山圖〉部分為傅申先生繪）

圖 12-11　模擬〈富春山居圖〉卷的焚燒實驗

圖 12-12　模擬〈富春山居圖〉卷當時在火盆上被燒殘的場景

圖 12-13 〈剩山圖〉慘狀（傅申繪圖）

第二張紙有三個半洞，第一、二張紙之間有一個火洞，吳其貞居然將第一張紙後半段的兩個半大窟窿補繪出來了，所謂的〈剩山圖〉卷就是這麼出來的，補繪的部分占〈剩山圖〉的四分之一。出於常理，吳家很可能把這幅殘畫給了吳其貞，作為他重裱〈富春山居圖〉卷和修復第二張紙上三個半火洞的酬謝，這個依據是：〈剩山圖〉卷上有吳其貞的收藏印（圖 12-14）。吳家的〈富春山居圖〉卷少了七分之一。自此兩圖各奔東西，開始了它們各自的浪跡生涯。

圖 12-14 吳其貞的收藏印

吳其貞補繪〈剩山圖〉的依據是什麼？我把當時所有人臨摹的〈富春山居圖〉卷拿來比較，〈富春山居圖〉被焚燒前臨摹的本子被稱為「火前本」，那是很珍貴的。我們發現有一幅最像窟窿裡的造型和筆墨，就是明末佚名摹的（圖 12-15），上面有董其昌的偽款。

圖 12-15　吳其貞借用明摹本修復了〈富　　　圖 12-16　明人摹黃公望〈富春山居圖〉卷
　　　　　春山居圖〉卷上的火洞　　　　　　　　　　　（局部）　　北京故宮博物院藏

圖 12-17　「張宏本」缺少卷首被焚毀的一段

董其昌晚年有一個弟子叫王時敏，他是清初「四王之首」，有可能是王時敏二十出頭的時候，在董其昌的鼓勵下臨摹的。董其昌請人摹製了明摹本，是不是以備日後萬一沒了真跡，有摹本在手，尚可留個念想（圖12-16）。唯獨「張宏本」卷首少了〈富春山居圖〉卷首被火燒掉的一尺多（圖12-17），如果他是「火前本」的話，一定會臨摹被燒掉的這一段。他是在吳其貞剛修補完〈剩山圖〉和〈富春山居圖〉的時候趕來的，當然會與吳其貞補繪的一樣。

還有一個細節很有意思，〈剩山圖〉上有許多小洞眼（圖12-18），直徑在兩、三公釐之間，我原以為是火星迸出來燙到的，但為何沒有一絲焦糊的痕跡呢？我在火炭盆邊上做了幾次試驗都沒有成功，結論是炭盆裡迸出來的火星不可能灼傷畫面。

更奇怪的是，張宏本上面也有這種小圓洞，我請教了故宮裱畫的老師傅，說很可能是糨糊調料裡加入了什麼配方，時間長了，一些沒有溶解的小微粒「咬」住了畫，也就是腐蝕，這個小洞洞是在裱完若干年後漸漸出現的。那就是說，張宏臨完了之後，吳其貞用裱〈剩山圖〉的糨糊配方裱了張宏的臨本（圖12-19）。

張宏是靠賣畫為生的，他自題道：「己醜（1649年）秋日特買舟遊荊溪，得遇於吳氏亦政堂中……」他實際上是在火焚後第二年才來的，無用師卷已面目全非了。他這麼說，可以提高商業價值。明末文人留下的文獻，哪怕是第一手材料，也會出現不準確、甚至誇大事實的現象，因此，對明末的文獻，一定要甄別、核對後，方可取用。

圖 12-18 黃公望〈剩山圖〉卷被損斑點

圖 12-19 「張宏本」上出現被損圓點

五、〈富春山居圖〉在清宮

這〈富春山居圖〉卷要麼不入宮，要入就連著入，弄得宮裡迷霧團團，嘀咕不停。在火殉前一年的 1649 年，有個常州畫家、收藏家名為唐宇昭，他是明末舉人，曾經屬於東林黨人，明亡就隱居了。王翬、惲南田是他的忘年交。他到宜興吳洪裕家臨摹了〈富春山居圖〉，他是用油脂處理過的紙畫的，透明度高，摹得真切，行裡稱他的這個摹本叫「油素本」，這是地道的「火前本」。

剛才我提到的王翬是清初山水畫壇的「四王」之一，他一生至少臨摹了十次，其中六次是向唐家借油素本臨摹的，既學習黃公望的技法，同時滿足其他朋友向他索要的願望，連王時敏也時常跟他要。唐宇昭也非常喜歡王翬的畫，便沒有「放過」王翬，王翬第二次借油素本臨摹的本子，就送給了他。他在上面鈐蓋了自己的收藏印，把王翬摹本的尾部裁去了，為的是去掉王翬的名款。唐宇昭寫了一段跋文，字跡很像他自己的書寫風格，他參考並壓縮了黃公望在〈富春山居圖〉卷上跋文的內容，改成一個叫子明的人向黃公望索畫，蓋黃公望的印當然是假的，因此這一卷被簡稱為「子明本」。

我用電子技術清除了乾隆皇帝的題記，這是最初的狀態（圖 12-20、圖 12-21）。啟功先生生前曾提示過，子明本有可能是王翬摹的，兩岸故宮博物院有這個看法的同行還不少，我發現了唐宇昭動了手腳。

這個子明本在乾隆十年（1745 年）被送到乾隆皇帝那裡，乾隆皇帝一直在等著黃公望的〈富春山居圖〉啊！他一見就大喜過望，不由分說，一錘定音，是真跡！於是在畫幅上連著題寫了五十六首讚美詩。最後，他的癮還沒有過足，強迫自己以後再也不題了，畫面上都題滿了。

要知道，乾隆皇帝可不是「千金買馬骨」，他真以為是買到千里馬

了，但他這股衝動是哪來的？那是他爺爺康熙皇帝在宮裡聽到大臣們推崇董其昌的書畫，康熙皇帝也感悟到了董其昌書畫之優，他特別喜歡小弘曆，這種雅好相繼傳到雍正皇帝和乾隆皇帝，乾隆皇帝當然也非常喜歡董其昌。當他得知董其昌最崇拜的畫家是黃公望時，而黃公望最重要的作品是〈富春山居圖〉，他可是望眼欲穿，這下可了卻心願了！這一年正好編《石渠寶笈初編》，「子明本」被列在四十二卷「上等」裡。

乾隆皇帝還敕令大臣們在跋文裡跟著稱讚，但有的大臣滿腹狐疑，老臣沈德潛有可能在鹽商收藏家安岐那裡見過真跡，安岐很可能是從康熙年間的朝臣收藏家王鴻緒那裡得來的。王鴻緒是從朝臣收藏家高士奇那裡得到的，真跡長期在朝臣家裡轉來轉去，看過的大臣會有許多，沈德潛的跋文在稱頌中露出了無奈。

沈德潛在幾個月前曾經將自己的一部詩文稿送給乾隆皇帝，乾隆皇帝在第二年的夏至想起了這部詩文稿，裡面記錄了沈德潛所見到的〈富春山居圖〉卷真跡，真跡跋文的作者與眼面前的「子明本」不一樣。乾隆皇帝自己替自己打圓場，說兩件都是真的，「子明本」是〈富春山居圖〉，沈德潛看到的是〈山居圖〉。但皇帝不認識這個民間收藏家安岐，到了這年的冬天，安岐家道衰落，他找上門來，將他收藏的〈富春山居圖〉以兩千金賣給了宮裡的傅恆，同時出手的還有王羲之〈袁生帖〉、韓幹〈畫馬〉、蘇軾〈赤壁二賦〉、米友仁〈瀟湘奇觀圖〉等。

乾隆皇帝看到〈富春山居圖〉，一定是傻了，他內心應該是默默喜歡這一張，但他為了維護封建皇帝一言九鼎的地位，他不能反悔。傅恆說，人家要兩千兩銀子，乾隆皇帝痛快答應了。他命梁詩正將結論寫在〈富春山居圖〉卷，稱之為「贗鼎無疑」、「下真跡一等」。我不相信那麼多大臣在兩圖比較的情況下，會出現如此之大的鑑定失誤。1799 年，乾隆皇帝駕崩，嘉慶皇帝繼位，子明本作為「次等」著錄到《石渠寶笈三編》裡，

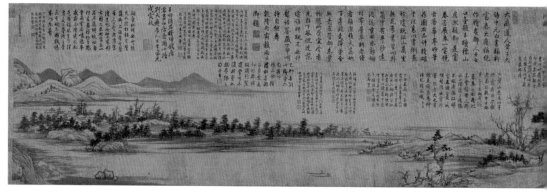

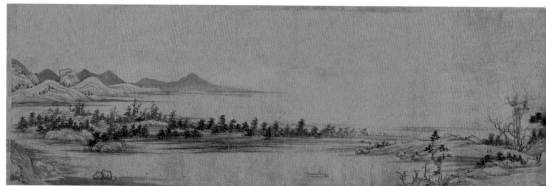

圖 12-20 去掉乾隆皇帝題滿字的〈富春山居圖〉卷「子明本」，原來是清初王翬畫的
（局部比較）

一件作品在同一部書裡著錄兩次，還是很少見的。

再從一件事可以看出這幅畫在後世皇帝心中的地位。溥儀遜位時將一千四百多件書畫以賞賜溥傑的名義陸續盜出宮外，他在宮裡待了十三年，有足夠的時間挑選書畫，當面臨這兩幅畫的時候，他其實也不知該選哪一件，於是就都留在了宮裡。

1933 年，兩圖一併隨文物南遷先運抵上海。次年，當地書畫鑑定家吳湖帆、徐邦達先生對兩圖進行了重新鑑定，確定了「子明本」為贗品，〈富春山居圖〉為真跡。抗戰勝利後，一部分南遷文物沒有回到北京故

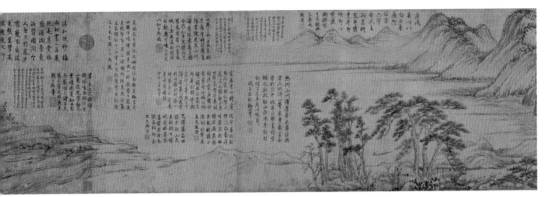

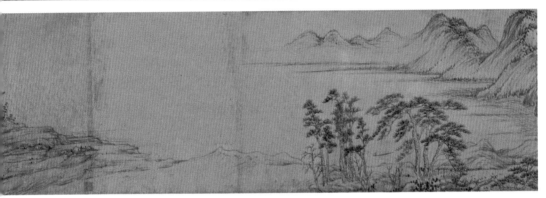

宮，在 1948 年運抵臺灣，成為臺北故宮博物院的珍藏品。

再說〈剩山圖〉卷。二十世紀三〇年代，〈剩山圖〉幾經輾轉，在民國年間成為上海汲古閣畫店的賣品。1936 年秋，書畫鑑定家、收藏家吳湖帆先生進店看貨，他仔細辨別了這張題簽為「山居圖」的佚名之作，還留有火痕，確信是黃公望〈富春山居圖〉卷開頭的一段，吳湖帆忍痛以幾件商周青銅器換來了這件〈剩山圖〉。1956 年，著名書法家沙孟海說服吳湖帆將〈剩山圖〉出讓給了浙江省博物館，吳湖帆依從了。

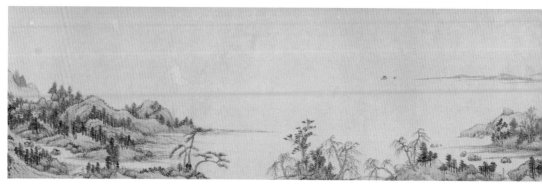

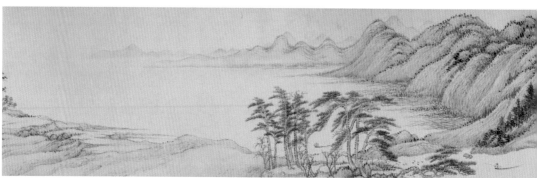

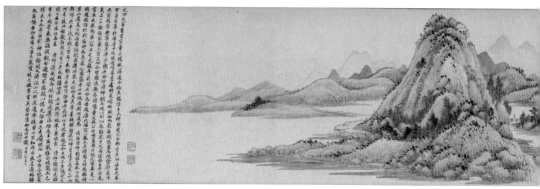

圖 12-21 清 王翬〈富春山居圖〉卷 美國華盛頓佛利爾美術館藏

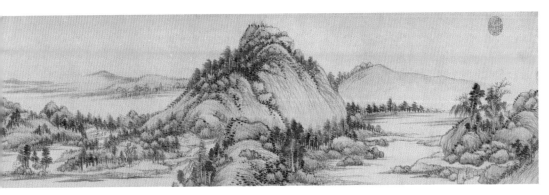

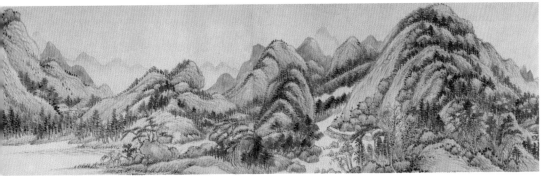

欣慰的是，2011 年 6 月，在臺北故宮博物院合璧展出了〈富春山居圖〉卷，這是它們分別了整整三百六十年後首次聚合，但它們的聚合太短暫了。文物最大的遺憾是被割裂、被分置，它們畢竟一起承載著共同的歷史和文明，是一個民族賴以自尊的文化之光，照亮古人，也啟迪今人。

結語

　　讀者朋友們，這是本系列的最後一章了，我們前面講的一幅幅古畫，其實都是一個個藝術史的小片段，現在要談的則是關於藝術史的一些問題了，希望大家透過對古畫的鑑賞更上一層，喜歡上藝術史。

一、題外加題

　　我們的第一章除了介紹古畫的基本知識，接下來的十章都專門講了古畫中的各種隱祕。這些古畫大多是清宮舊藏，有許多是北京故宮博物院的藏品，有一種說法是：好東西都在臺北故宮博物院，而北京故宮博物院的書畫，都是當年「文物南遷」挑剩下的。在此之前，我想先問一個問題，好多朋友都會這麼問：兩岸故宮藏的書畫，到底是哪家的更好？

　　這要綜合比較分析，先說數量，北京故宮博物院目前收藏的書畫為 129148 件，其中繪畫藏品有 53400 多件，臺北故宮博物院收藏的書畫為 13500 多件，1949 年到臺灣的時候，他們的書畫藏品為 7100 多件。

　　我們在前面多次提到溥儀在遜位期間，以賞賜溥傑等名義陸陸續續盜走了宮裡的書畫，由於當時有北洋軍隊看守著神武門，盜出去的書畫都比較小。在歷史上，晉唐書畫還沒有出現大幅立軸，都是小手卷，到五代，特別是北宋出現了大幅立軸繪畫，元代才漸漸有書法小立軸，而元代以前的書法精品基本上都是手卷。

　　溥儀是挑小樣的精品拿，放在包袱和衣袖裡躲躲藏藏，手隨便一拿就

出門了，這一拿就是好幾年，總計約 1400 多件。溥儀不只拿書畫，他還拿了許多小件器物、珠寶什麼的。後來太監們知道了，也學著偷，彼此心照不宣，繁榮了地安門外後門橋那裡的文物一條街，太監甚至到後門橋買回假郎世寧的畫，來了個「狸貓換太子」，偷賣了郎世寧的真畫，直到溥儀的英語老師莊士敦在那裡看到了宮裡的東西，回去告訴了溥儀，溥儀才知道。他要去查帳，太監們急了，一不做、二不休，乾脆在 1923 年 6 月 23 日晚上九點多，點火把建福宮燒了，那裡面存放著清宮文物的帳冊和部分書畫等，這一下，太監盜寶成了無頭案。

1924 年 11 月 3 日，鹿鐘麟奉馮玉祥之命將溥儀逐出了故宮，溥儀後來躲到了天津。北京故宮博物院在第二年的十月成立了，過了八年，「九一八事變」後，華北日益告急，國民政府在 1933 年不得不實行「文物南遷」的計畫，留在北平故宮的書畫還有 37780 件，其中有一些是不便於運輸的大幅書畫，最大的有四公尺寬的立軸，溥儀盜走的 1400 多件書畫是不可能南遷了。

抗戰勝利後，溥儀盜走的這些書畫流入了東北和北京的文物市場，六十年間裡，返回北京故宮博物院的這些書畫近 400 件，近百分之三十，另有約百分之三十被遼寧省博物館、吉林省博物館、上海博物館、南京博物院等博物館收藏，餘下的被國外博物館和國內外私家所藏，這裡面還包括丟失的書畫。

再說品質，北京故宮博物院和臺北故宮博物院的書畫藏品要分階段而論：就早期書畫而言，那是北京故宮博物院強多了，主要是精品多，溥儀盜走的精品回來了不少，如乾隆皇帝的「三希堂」裡的「兩希」，即東晉王珣〈伯遠帖〉和王獻之〈中秋帖〉（北宋臨）回來了，臺北故宮博物院只有王羲之的唐摹本〈快雪時晴帖〉。

五代兩宋繪畫的立軸，那還是臺北故宮博物院的又精又多，如荊浩、

關同、范寬、郭熙、李唐、蕭照、蘇漢臣、陳居中、李迪等大幅立軸，這是溥儀拿不走的。宋代的手卷和書畫冊頁，兩家不分上下；元代，兩岸故宮博物院的立軸繪畫差不多，但臺北故宮博物院的手卷數量就沒辦法與北京故宮博物院比較了。比如說，北京故宮博物院可以辦一個大型的「趙孟頫書畫大展」或「元四家繪畫大展」，臺北故宮博物院就很難舉辦這麼大規模的展了。

明清時代的更是北京故宮博物院的書畫藏品強，大幅立軸都在北京故宮博物院。由於臺灣地域狹小，收藏的機會極為有限，1948 年遷臺以後，臺北故宮博物院新入藏的書畫有 6300 餘件，北京故宮博物院在 1949 年以後新入藏的書畫為 91368 件，這是由於大多數書畫收藏家沒有離開大陸，文物市場依舊在大陸，使北京故宮博物院有許多的入藏機會，還有社會賢達的捐贈，更重要的是中央政府重視，不惜以重金從境外回購書畫。

總之，臺北故宮博物院五代兩宋繪畫藏品中立軸的質和量超過北京故宮博物院一些，其他時期的書畫，北京故宮博物院要略勝一籌；從數量上看，北京故宮博物院的書畫藏品是臺北故宮博物院的近十倍。保護、研究、展示這些中華民族共同的瑰寶，是兩岸故宮博物院同仁的共同責任，孰優孰劣，都不應該成為問題。

二、揭祕是不是藝術史研究的核心內容？

揭祕只是藝術史研究的一個部分，這要作具體分析，如對〈清明上河圖〉卷和一些「諜畫」來說，揭祕是核心問題，對許多古畫來說就不是這樣。有些繪畫的主題內容非常直白，加上畫上有作者明確的闡釋，只需要有一般的生活常識就可以欣賞。如元代任仁發的〈二馬圖〉卷（北京故宮博物院藏）（圖 13-1），畫了兩匹馬，一匹肥馬比喻貪官，另一匹瘦馬比喻廉臣，不用考證，跋文裡都有寫呢。

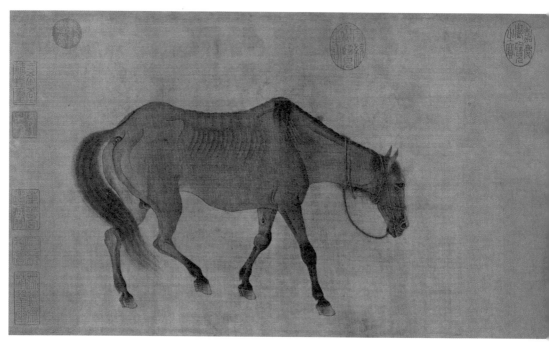

圖 13-1　元　任仁〈二馬圖〉卷　北京故宮博物院藏

圖 13-2　北宋　崔白〈寒雀圖〉卷（局部）　北京故宮博物院藏

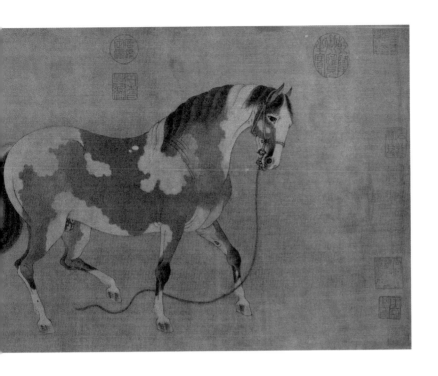

　　再如有的繪畫主要傳達了畫家的個人情感，顯現新的繪畫構思和技巧，這樣的畫有許多，如北宋崔白的〈寒雀圖〉卷（北京故宮博物院藏）（圖13-2），畫了冬季裡的九隻麻雀與枯枝。麻雀是最普通的留鳥，別小看畫牠們在枝頭上嘰嘰喳喳，這在當時的花鳥畫壇，是一種革命性的突破，此前畫的動物幾乎都是孤立的個體，一沒有情境，二沒有關聯，而〈寒雀圖〉充分展現了麻雀之間密切的呼應關係。畫家表達的是一種悲天憫人的情懷和樂觀的心態，在嚴寒之中，使觀者感到了陣陣暖意。

　　我要強調的是，千萬不要認為一定要在古畫裡面看出宮鬥、看出政治，揭出其中的彌天大案，否則就不深刻、就沒有看頭，絕不是這樣的。古畫中的政治含義和一些隱喻，有就是有，沒有就不要自圓其說、牽強附會，那樣只能適得其反，走到學術研究和藝術賞析的反面。

是的，在這趟直達車裡，同行的都是藝術史的愛好者或者是古畫迷。我們已經走到一定的深度了，現在應該回味並登上一個高臺，回首看一下我們的探祕旅程，這需要瞭解和學習包括繪畫史在內的藝術史。就如同我們喜歡聽西洋古典音樂，聽多了，就需要將我們聽過的西洋古典音樂串聯起來，釐清它們的作者、時間、流派和地域關係，這就涉及到音樂史了。

三、什麼是藝術史？

藝術史首先是一門科學，從學科位置的角度來說，藝術史屬於社會科學的範疇，它是一個學科歷史學下的分支，也是另一個學科藝術學下的分支，因而藝術史是一門交叉學科。

以學科職責的角度來比喻，藝術史是在精神層面上修復文化遺產，針對的是丟失的記憶、誤識和戲說、歪說等，以文學、歷史學以及相關科學的手段實行精神上的維護。與之相對應的是在物質上修復文化遺產，針對的是畫面缺失、人為破損和不當的溫度、濕度、空氣污染物等因素造成的損壞等，主要以物理、化學以及其他科學的手段實行物質上的保護。

藝術史不是從天上掉下來的，是一代代學人從精神層面上對古代藝術品進行修復後累積、串聯起來的。比如說，我們弄清了許多類似〈女史箴圖〉訓誡女性的思想內容、歷史背景、表現技法等，就可以探知古代是如何利用繪畫藝術的手段在女性世界中傳播儒家的道德觀念，這中間經過了哪些反復，高峰是在什麼時期，藝術手法有什麼變化等等。我們講古代繪畫的探祕和鑑賞，一個很重要的核心就是：找回民族失去的記憶、廓清模糊的記憶，充滿這個記憶的都是一個個美好的藝術形象，這，就是這本書「追蹤」的路線。

這個追蹤是一個複雜和艱辛的過程：借鑑邏輯學的思維方式，借鑑古籍考據的方法，形成圖像考據的方法，是解決當今藝術史研究深度難題的

途徑之一。如根據文獻和圖像考據的結果，用邏輯思維將失群和散亂的明珠綴穿起來，形成藝術史長河中的一段。先人們遺留下來的明珠，只要它還在，我們都要借助科學的手段找到它，弄清它的原本，說清它的故事。所以說，藝術史絕不是藝術的再創造和再想像，藝術史是把一份份文物修復的報告匯集起來，釐清這個藝術門類的歷史。

就博物館人的工作使命而言，概括地說：一個是文史保護，也就是藝術史的主要工作，另一個是理化保護，也就是文物修復師的主要工作，這兩者之間是一個什麼關係呢？

舉個例子，我在國外的一家大博物館裡看到幾個文物修復師在那裡精心修補一幅破爛的中國古畫長卷，我看了既欣慰又心痛，還有些哭笑不得，為什麼呢？那是一件明末二流畫家的贋品，該館還有另一件早期大畫家的重要真跡破爛不堪，擱置在那裡無法展出，那個在我們這裡是要實行搶救保護的。這說明了什麼問題呢？這說明文史研究要先於理化保護。經過一批藝術史家的初步甄別、研究之後，理化保護方可根據輕重緩急制定科學的修復計畫。

四、藝術史有什麼功用？

藝術史的功能難道僅僅是供消遣的嗎？藝術史首先具有承擔民族使命的職責。如果你看輕它，它只在消遣中漸漸地薰陶你，用現在常用的詞來說就是陶冶情操、培養美感、享受生活，僅此而已。如果你看重它，它以慈悲的情懷匯集了一批批歷史上最美好的藝術形象來激發人類心底裡的那份愛心，不管它沉睡了多久，都要喚醒它，在喚醒的同時自然地洗滌了那些假醜惡的污垢。比如說，〈女史箴圖〉卷、〈五牛圖〉卷、〈清明上河圖〉卷、〈韓熙載夜宴圖〉卷等不僅僅是供人消遣的古玩，蕩滌們本身承擔著教化的作用，藝術史家則是畫中教化內容的解讀者。

如果人類沒有藝術史？我還真不敢想像，至少先賢留下的藝術品將成為無法識別的散亂遺珠。上古、中古時期的藝術史實際上就是考古學，那個時期的人們留下的遺物本身就是藝術品，如遼寧凌源、建平縣交界處的牛河梁新石器時代的紅山文化〈女神像〉（遼寧省博物館藏）（圖 13-3）不就是一件代表了當時最高藝術水準的陶塑嗎？沒有藝術史和考古學，我們的歷史學從哪裡來？如果人類沒有歷史學，那還是人類嗎？

圖 13-3　新石器時代的紅山文化〈女神像〉　遼寧省博物館藏

藝術和藝術史是前後的關係，兩者是分不開的，沒有藝術和藝術史，我們的生活將變得沒有色彩，大家都生活在蒼白的世界裡，人類將失去百分之八十以上表達感情的文明方式，這些表達情感的文明方式一旦退出社會舞臺，那麼以暴力、野蠻的方式來表達情感的行為就會充斥人間，那將會是一個什麼樣的世界？人類豈不是要倒退到荒蠻的時代裡？歷史將失去形象、溫度和光亮，更失去形象的證據。

五、藝術史對當下有什麼意義？

文化自信是一個民族尊嚴的具體體現，這個尊嚴就是這個民族的歷史文化是真實可信的，大到歷史時代，小到文本圖像，經過藝術史家以科學的方法進行「挖掘」、「除塵」和「修復」，大多是可以「觸摸」的歷史文化。

文化自信更是中華民族復興應有的文化心理，它來自熟識本民族的歷

史文化，這一切都必須從細節做起、從源頭做起。一個民族，無論歷史長短、人口多少，都應該說清楚自己的歷史，不知道本民族文化的民族，是這個民族悲劇的開始，也不可能有真正的文化自信，更談不上民族復興。

六、我們怎樣才能喜歡藝術史？

首先，要從思想上去感知這門學科的本性，要知道，藝術家是有感情的，因而藝術史是有溫度的。這是一門需要用深厚情懷去熱愛的學問，因為在那個裡面的藝術家個個都充滿了不同的情懷，他們的情懷沒有一樣是可以複製、貼上的，但都有一個共同的情懷——那就是慈悲，一直慈悲到忘我、慈悲到終了，他們把心中的慈悲奉獻給了大自然、奉獻給他們所愛的世界和所愛的人，否則你就不會理解他們，更不會理解他們的作品。中國的藝術家是這樣，外國的也是這樣，這是所有偉大藝術家的共性。

你還記得我說過東晉顧愷之那樣的激情嗎？唐代韓滉那樣的厚情、五代周文矩那樣篤情、北宋王希孟那樣的真情，北宋張擇端那樣的悲情，元代黃公望那樣的癡情……當你一頭鑽進張擇端〈清明上河圖〉卷為你開設的一家家店鋪和鋪設的一條條街巷時，向你訴說著這裡正在發生的事件並擔心著將來的命運，你的悲憫之心不會讓你安然而去；當你展卷〈千里江山圖〉時，讓你感知到短暫的生命光耀竟然能照亮近千年，你的敬畏之心會讓你不忍掩卷；當你面對黃公望的〈富春山居圖〉卷，你還會糾纏於在往日命運對你的不公道嗎？你會慢慢地平躺在他給你的線條裡，順著他給你的自然流向，洗淨一切別人給你的和你自己的污垢，獲得周身的暢快和精神的暢達。

其二，對藝術史的愛好，是以具備一定的美學和文史知識為前提的。你應當通讀藝術史家撰寫的通史、斷代史、藏品介紹、個案研究，從欣賞具體作品開始，然後逐步觸及畫家的生平、畫家所生活的時代和環境、他

的繪畫風格和流派，同時，你要與博物館建立親密的關係，觀看那裡的文物展覽。

再深一層的研究就複雜了，要透過一系列文獻和相關作品的研究觸及到畫家的內心世界，他所生活的時代對形成其作品的作用和反作用，就是他的作品對時代和社會的影響，他的作品深層內涵和意蘊是什麼，風格是如何形成的，在此類風格史中占據的是什麼位置，其作品與他的其他作品的關係以及與歷史上此類作品的關係。

其三，藝術史中的各個門類不是孤立的，要觸類旁通。我們今天說的僅僅是古代繪畫的鑑賞，屬於藝術史中的單項，當然這個單項在藝術史的發展中具有一定的引領作用，可以此為基礎擴展到古今美術史的大家族，其中包括融會書法、雕塑、建築、器物和工藝品等，還可以再擴展到大藝術史概念的範疇裡，其中如音樂、戲曲、舞蹈、電影、曲藝等的溝通，再放大到社會科學，其中如政治、經濟、歷史、文學等的聯繫，同時也會與自然科學有許多聯繫，如繪畫材料本身就屬於自然科學的研究範疇。

一些古畫與自然科學有著不同程度的關聯，如〈清明上河圖〉裡描繪的車輛、船舶、橋樑和建築等，都體現了北宋社會最高的製造能力和科技水準。說到底，不同的藝術門類，只要它進入到歷史，就會成為某個藝術門類的歷史，它們之間都是相通的，甚至可以相通到跨專業、跨行業。當你理解、欣賞它們的時候，如同徜徉在花海裡，將會在不同程度上激發你對世界的認知能力和感悟能力乃至創造力。

因此，藝術史是無處不在的，從小處說，它滲透在日常生活中的許多方面和細微之處，幫助我們在生活中去享受具有歷史性的美感，從大處說，它能尋找、追溯一個民族身上的文化基因及其構成，以整理出諸多的藝術形象來說清楚這個民族的故事，提高這個民族的自信心和自豪感，這麼說來，藝術史不是可有可無的文字記錄，也不是供人消遣的談資，它載

錄了一個民族從表層的形象到靈魂深處的哲學思考，大凡一個強國，都有一個由他們自己主講的豐富的藝術歷史。

　　一畫一世界，一家一觀點。

　　這些僅僅是我個人探索後的一點心靈感悟，供大家參考、指正。

後記

這本書選取了我「追蹤」早期繪畫的一些個案，2020 年夏，曾經在北京三聯中讀播出《十大古畫謎案——故宮舊藏背後的文化密碼》，之後接到的回饋是不少聽眾意猶未盡，紛紛建議出版一本書，以求「留住」這個系列演講。

非常感謝上海書畫出版社領導給予大力支持，資深編輯王劍女士帶領責任編輯王聰薈、設計師陳綠競、劉蕾，經過大半年的精心打磨，「留住」了我的「紙本聲音」。

在出版時，筆者適當做了一些修訂，並增補了關於中國繪畫通史的背景知識。在此，還要感謝原國家文物局博物館司司長、現上海大學副校長段勇先生提供了關於文物與國際法的材料。

將學術研究通俗化並與社會公眾一起分享，是我三十餘年來學術生涯的終極目標。學術成果屬於精神財富，應該成為社會公器，為大眾所有，聽大眾點評。懇望廣大讀者朋友對本書提出寶貴的批評意見，以便於我在為大眾提供學術服務的同時不斷完善自我。

我的電子信箱是：yuhui_pm@aliyun.com

在介紹研究這些古畫時，得到了許多博物館的支持，非常感謝北京故宮博物院、中國美術館、上海博物館、遼寧省博物館、徐悲鴻紀念館、陳之佛紀念館、臺北故宮博物院、美國紐約大都會博物館、美國克利夫蘭藝術博物館、英國倫敦大英博物館、東京國立博物館等清晰的圖片資料。

博物館資源的開放，是文化傳承的重要保障。

博物館可以點亮一座城市的心靈，作為作者、編者和讀者，均有深刻的體驗。

再次感謝大家！

<div align="right">

余輝

2021 年夏謝忱於故宮西北角樓下

</div>

高寶書版集團
gobooks.com.tw

BK 059
故宮研究員帶你看懂中國名畫

作　　者	余　輝	
責任編輯	高如玫	
封面設計	謝佳穎	
內頁排版	賴姵均	
企　　劃	鍾惠鈞	

發 行 人　朱凱蕾

出　　版　英屬維京群島商高寶國際有限公司台灣分公司
　　　　　Global Group Holdings, Ltd.

地　　址　台北市內湖區洲子街88號3樓

網　　址　gobooks.com.tw

電　　話　(02) 27992788

電　　郵　readers@gobooks.com.tw（讀者服務部）

傳　　真　出版部　(02) 27990909　行銷部 (02) 27993088

郵政劃撥　19394552

戶　　名　英屬維京群島商高寶國際有限公司台灣分公司

發　　行　英屬維京群島商高寶國際有限公司台灣分公司

初　　版　2022年 06 月

原著作名：《了不起的中國畫：清宮舊藏追錄》
本書中文繁體字版由上海書畫出版社授權出版。

國家圖書館出版品預行編目(CIP)資料

故宮研究員帶你看懂中國名畫/余輝著. -- 初版. -- 臺北
市：英屬維京群島商高寶國際有限公司臺灣分公司,
2022.06
　　面；　公分. --（Break；BK059）

ISBN 978-986-506-400-6（平裝）

1.CST：中國畫　2.CST：繪畫史　3.CST：藝術評論

940.92　　　　　　　　　　　　　　111004890